世界绘画经典教程
褶皱绘制的诀窍

[美]凯利·戈登·布赖恩　著

黄朝贵　译

人民邮电出版社

北　京

图书在版编目（CIP）数据

世界绘画经典教程. 褶皱绘制的诀窍 / （美）凯利·
戈登·布赖恩著；黄朝贵译. -- 北京：人民邮电出版
社，2022.6
ISBN 978-7-115-58216-4

Ⅰ. ①世… Ⅱ. ①凯… ②黄… Ⅲ. ①绘画技法－教
材 Ⅳ. ①J21

中国版本图书馆CIP数据核字(2021)第275913号

♦ 著 [美] 凯利·戈登·布赖恩
译 黄朝贵
责任编辑 宋 倩
责任印制 周昇亮

♦ 人民邮电出版社出版发行 北京市丰台区成寿寺路 11 号
邮编 100164 电子邮件 315@ptpress.com.cn
网址 https://www.ptpress.com.cn
三河市中晟雅豪印务有限公司印刷

♦ 开本：787×1092 1/16
印张：12.5 2022 年 6 月第 1 版
字数：320 千字 2022 年 6 月河北第 1 次印刷

著作权合同登记号 图字：01-2019-7722 号

定价：119.80 元

读者服务热线：(010)81055296 印装质量热线：(010)81055316
反盗版热线：(010)81055315
广告经营许可证：京东市监广登字 20170147 号

内容提要

在绘画中，被布料遮挡的人体结构都是通过褶皱来表现的。但是褶皱的塑造往往是最容易被初学者忽视的关键之一。本书是一本系统讲解褶皱绘画技法的教程。

全书共 12 章。第 1 章是褶皱与材料概述；第 2 章是褶皱的元素；第 3 章至第 6 章分别讲解平行褶皱、放射褶皱、连锁褶皱和复杂褶皱 4 种类型的褶皱；第 7 章主要讲解位于地板和边缘的褶皱的绘制技法；第 8 章和第 9 章主要讲解人体和衣服褶皱的绘制方法；第 10 章和第 11 章主要讲解手部与手套和面部的褶皱绘制方法；第 12 章主要讲解光与影的绘制方法。本书从褶皱的形成、类型、应用到质感的塑造，以清晰易懂的方式全面解析褶皱的绘画技法，揭开布料下的奥秘。

本书适合绘画、动画、插画、雕塑、服装等专业的读者阅读，也可作为相关辅导机构的辅助教学用书。

画褶皱的艺术

从文艺复兴时期的壁画家到当代的图像小说画家，根据想象画出着衣人体的能力对艺术家而言一直至关重要，并且很难做得到。本书使用 200 多幅插图，讲解褶皱的逻辑与样式，使读者在自己的素描与彩绘作品中绘制褶皱时，能更容易根据布料的性质预测褶皱。

作者系统地解决了褶皱的绘制问题，提供了一种清晰而简洁的方法，对褶皱进行了可视化的分类和分析。本书从织物的性质及其几何结构开始，基于衣服构造和人体形状与动态，系统地探索褶皱的成因。对于动画师、插画家、故事板艺术家、漫画艺术家、三维建模师、雕塑家、时装设计师和相关专业的学生而言，本书是不可或缺的指南与参考书。

凯利·戈登·布赖恩（Kelly Gordon Brine）是一名故事板艺术家，从事电影和电视节目制作工作，曾参与制作《惩罚者》《超胆侠》《杰西卡·琼斯》《指定幸存者》《疑犯追踪》等。他曾在多伦多大学担任助理教授，讲授绘画课程，还曾担任漫画家和软件开发人员。

导读

　　《世界绘画经典教程　褶皱绘制的诀窍》是一本非同寻常的书，主要讲解服装褶皱和人体褶皱的特征与画法。长久以来，专门对褶皱进行研究的书籍少之又少，对于绘画爱好者及艺术工作者来说，很难找到相关的资料进行学习。作者凯利·戈登·布赖恩另辟蹊径，凭借一股钻牛角尖的劲，积极地对这一几乎空白的领域进行探索与研究，将研究成果汇集成一本图文并茂的书，其钻研精神非常值得每一个人学习。

　　由于书中讲解褶皱这一概念的方式略为抽象，有些现象不太容易理解。但如果你能熟悉作者对褶皱的分类方式，就能理清自己的阅读思路，作者对褶皱有以下两种大的分类方式。

　　1．按照形成方式归类，褶皱可以分为三种。
　　（1）简单褶皱：一块布料仅折叠一次，就能产生简单褶皱。
　　（2）复合褶皱：由简单褶皱受到二次折叠而产生，即褶皱的褶皱。
　　（3）复杂褶皱：由简单褶皱和复合褶皱组合而产生。
　　2．按照形态特征进行分类，褶皱分为两种。
　　（1）平行褶皱：基于圆柱体，其长度线相互平行。
　　（2）放射褶皱：基于圆锥体，其长度线相互不平行。

　　书中出现的褶皱种类繁多，如脊状褶皱、沟状褶皱、切变褶皱、花彩褶皱、伸缩褶皱等，均与这两大分类方式有关，书中所有复杂的褶皱变化，都万变不离其宗。

<div style="text-align: right">黄朝贵</div>

目 录

第7章 位于地板和边缘的褶皱

第8章 绘制人体

第9章 穿在人身上的衣服及其褶皱

第 10 章　手部与手套中的褶皱

第 11 章　面部的褶皱与皱纹

第 12 章　光与影

引 言

　　褶皱神秘且难以捉摸。褶皱以其颜色、质感和错综复杂的形状吸引着我们，并且在隐藏与显示人类形体时激发着我们的兴趣。褶皱具有变化无穷的特征，似乎暗示着它们拥有属于自己的生命，但从未对外显露自己的绘制逻辑。褶皱一直是具象绘画中重要且引人注目的元素，多年以来，艺术家们一直在研究褶皱，以捕捉其美感，并以更有说服力的方式为自己的画中人穿上衣服。

　　我在本书中揭示了褶皱的秘密。因为在绘制着衣人体的褶皱时，人体素描和光影如此重要，所以我加入了关于这些主题的章节。时尚这个重要话题不在本书的讨论范围内，但是你所获得的有关褶皱的知识，可以很好地诠释你所选择的时尚造型。

　　我作为大电影和电视节目的故事板画家20年有余，引言中包含了我的一些作画范例。我在大学学习数学，并自学插画，成为一名插画家。我获得了这些知识，并研究出本书中介绍的方法，这样我就可以根据自己的想象力快速且令人信服地画出来，而不必寻找参考照片临摹。

　　褶皱一直是一个被忽视的话题，所以更值得关注。你将在本书中找到对于服饰等处褶皱原理的全面、有见地和有说服力的解释。假如我在职业生涯的早期就找到了这样的书，那将对我有极大的帮助！

　　褶皱在柔性材料（如纸、塑料、金属箔、皮革与布料）中随处可见。尽管材料的厚度、弹性和其他特性会影响褶皱的数量、尺寸和倾斜度，但所有材料的褶皱原理都是一样的。褶皱原理普遍适用于各个方面，但本书着重于介绍衣服中的褶皱。本书致力于帮助读者理解不同形状的褶皱的成因，涵盖了在衣服、面部与手部皮肤中绘制准确的褶皱的要领。

　　精心绘制的褶皱，有助于根据素描与彩绘手法画出的着衣人体展现出立体感与逼真感，并增加美感。当我们写生或临摹照片时，可以复制自己看到的内容，但根据想象作画时，则需要用知识来引导。画人体需要解剖学知识，而画褶皱则需要理解其几何结构。一旦画家了解衣服出现褶皱的原因，就可以省去对衣服原理与样式的诸多臆测。本书涵盖了褶皱的理论与实践案例。

　　有许多证据可以证明，昔日大师们创作作品，大多没有请模特，而是依赖于自己对解剖学与褶皱知识的理解而创作。出现这一情况的原因是：第一，马、飘扬的垂褶布和飞行的小天使均不会摆姿态；第二，合适的模特很难找到；第三，请模特和购买服装耗资较大；第四，戏剧性的人体动态与动作角度的姿态难以实现；第五，每次模特休息时，褶皱都会改变；第六，不用模特能大大提高画画的速度。如果你看米开朗琪罗、达·芬奇、彼得·保罗·鲁本斯和弗朗

索瓦·布歇等大师的素描和彩绘作品，就会发现他们对褶皱理解的不凡之处。

假如你像时装插画师、动画师、图像小说与连环漫画家、卡通画家、故事板画家或其他艺术工作者一样根据想象作画，那么你对服装褶皱了解越多，就能画得越好。逼真的褶皱会强调你所画人物的外形、动态和特征，使你的作品更具吸引力与可信度，将避免较差的褶皱对你的艺术创作造成干扰，还能节省时间。如果你主要是对着模特或参考图片作画，褶皱知识将帮助你确定简化与强调褶皱的方式。

如果你认为掌握艺用人体解剖学知识对艺术创作很重要，那么，了解褶皱的"解剖学"知识对你而言也很重要。掌握褶皱的"解剖学"知识，目的不是让你的画作完全准确，而是使它们具有说服力，使观众能帮助你讲述自己的故事。

何为褶皱

对任何薄而柔韧的材料的平整形状进行改变，使其不在一个平面上，便会产生褶皱。每当布料、皮革、纸张、铝箔、树叶和皮肤等事物受到压缩时，就会产生褶皱。当这些材料发生弯曲、从边缘向内推入、受重力下拉或是由内朝外推动时，会在非随机的标准方式下通过几何样式进行响应。所有材料都会以最简单的方式［抗性（resistance）最小的路径］进行折叠。下图展示了许多细小、弯曲且有棱角的形状，它们以一种对压缩进行响应的样式相互联系着。

为了让褶皱看起来具有可信度，无须在几何结构上太过精确；只需要让它们近似于我们经常见到并可以识别的普通褶皱的几何形状。夸张的人物漫画以类似的方式捕捉人类形体中的本

质特征，因此，即使其解剖结构被简化与夸张，也可以立即被识别出来。

褶皱受到两种因素的影响而产生或消除：其一，作用在材料上的力；其二，位于材料下层的对象的形状。

压缩某些材料会产生褶皱，褶皱展平后会留下折痕。这些折痕对画作的影响不如褶皱重要，但通过了解褶皱，你将能够预测出折痕的产生位置，并使用有说服力的方式将其加入作品，如在面部出现皱纹或一条皱巴巴的牛仔裤上出现褶皱。

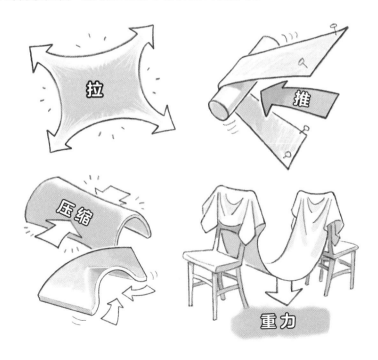

褶皱可以棱角分明且轮廓清晰，也可以光滑而难以辨认，这取决于材料的特性。例如，无弹性的薄材料（如铝箔）很容易被折叠，并且会产生若干小而边缘锋利的褶皱。但是，当厚而有弹性的材料被折叠时，其褶皱会很大，并且圆而平滑。幸运的是，尽管不同材料的褶皱在尺寸、数量和倾斜度方面可能有所差异，但均具有相似的几何结构。

穿在身上的衣服，会持续处于被推拉的状态中，这由人体体积、重力影响和人体动态所造成。每件衣服的默认形状由裁剪决定，换言之，就是将或多或少的管状布块缝合在一起以容纳人体形状的方式来决定。由于布料柔软，所以衣服通过将其几何结构转换为褶皱的方式，来适应形体和重力。即便是量身定做的女式西装，用光滑的材料且尽可能平整，也会有或多或少的褶皱。

　　衣服上一小块区域内的布料的几何结构，会受压缩而简单直接地转变为褶皱，但随着这些小区域与其他褶皱相互连锁（interlock），产生的几何结构可能会变得复杂。艺术家们知道，假如不了解手部结构，就无法通过想象画出手部。同样，艺术家们在不了解褶皱结构的情况下，也无法创作出可信的折痕样式。幸运的是，褶皱完全可见，所以每一位分析褶皱的人都能对其进行理解，但无法通过肉眼看出人体解剖结构中的各种机制，仅靠表面观察不可能完全理解。

　　我将在本书中解释最简单的褶皱几何结构，然后介绍将复杂的褶皱分解为相互关联的单道褶皱的方法。此外，我将在本书中描绘出画人体时会遇到的各种类型的褶皱的几何结构，并展现其出现的位置。

　　这是人体中可能会出现的各种姿势与动态。通过学习褶皱的类型以及四肢动作产生推拉衣服的张力和压缩力的方式，你将可以预测到：适用于自己能想到的任何一种姿态中的每一个关节的褶皱类型。例如，膝盖与肘部的褶皱样式相似，并且在每一次肢体弯曲时都会出现。相同的想法也可以应用于皮肤的褶皱。经过练习，并思考褶皱的规律，就可以预测在你所想象的不同人体动态中产生褶皱的方式。

三维画法

　　帮助我成为一名故事板画家的作画方法是基于对事物三维结构的理解与记忆，尤其是对人体的理解与记忆，因为我可以依赖这些知识而不需要使用照片，除非要画一些非常具体的东西。

要拓展凭借自己的想象力画出逼真场景的能力，就必须养成尽可能以三维方式作画的习惯，这意味着应以简化的形体学习、记忆与绘制人物与物体的三维形状。这需要实践，也要花很多时间，因为以这种方式作画可提升自己的可视能力（visualization ability），并建立三维对象的记忆库（mental library），从而无须参考即可画出场景。

尽可能逼真而精确地复制模特和图片所花费的时间，不太可能使一名画家学会凭借个人想象力作画。当然，有时需要参考才能获得灵感或画出一些非常具体的东西，但假如你已经对人体结构以及衣服褶皱有所了解，可以借助通用的人物或衣服来起草图。我在撰写本书时，将照片作为引言四个故事板中某些元素以及后续章节中七幅画作部分内容的视觉参考材料。

学习用三维方式作画的方法，相当于把你所画的东西简化成简单的几何实体，如长方体和圆柱体。可以很容易地看出，头部能看成一个长方体，颈部为圆柱体，胸部为蛋形体，等等。通过练习，你将会获得一种技能，即根据不同布局与不同视角画出这些简单的体积关系。你可以使用简单的三维形体来构建精巧的结构和场景。通过实践，你可以更轻松地记住复杂的三维形体，并将其组合到一起，这对于画人体来说至关重要。褶皱的形状很大程度上取决于它们所覆盖的人体的外形。

当我画画时，几乎从未想过通常意义上的透视（具有消失点和视平线）。我发现，只有相信在作画时所画的对象是一个三维实体，透视关系才会合理而准确。

当人们看一幅画时，他们会有意识地看画中所讲述的故事，但也会下意识地受到构图、"相机"角度和有效的光线等因素的影响。他们还会受到来自场景中物理现象的影响，即画作是否具有一定的生命力与自然性。有重力吗？灯光如何烘托场景？人物、动物和物体是否看起来立体而真实？人体动态有什么产生机制吗？骨骼和肌肉的活动，褶皱的活动，各类事物都有其内在的逻辑。当你画画时，这种思维方式反映了画出事物外观和画出本质之间的区别。

假如画家可以将这种逻辑融入自己的画作，那将会影响观众。褶皱是其中的重要部分。对形体、解剖结构、动态、折痕和光影了解越多，就越能画出有说服力的人体与场景。

学画褶皱

人们的骨骼与肌肉数量大致相同，但其尺寸与比例有所差异。同样，在特定类型的服装中，每一种特定的姿态或动态总是会产生相同类型的褶皱，但是尺寸和比例会因织物、裁剪及合身性而异。在纸张、布料和衣服上进行实验，观察在不同情况下如何产生褶皱，可以帮助你理解褶皱的产生方式。假如你试着将这种知识应用到自己的画作中，将会了解每一种褶皱显露出来的时间与位置。褶皱是可以预测的。如果你记住它们常见的样式，将拥有一套能应用到艺术创作中的有力工具。

你应当把褶皱画得自然一些，不能太对称。例如，当人物向前弯曲时，T恤上会出现跨越腹部的褶皱，可快速将它们画成三条略显随机的线，并非完全平行，且长度不相等。之后可以对其进行完善，但由于它们并非严格对称，因此应当保留其更自然的样子。同样，为了让之字形褶皱显得自然，就不要画得过于均匀，显得到处是僵硬的之字形，而是要画得随意、自然、不规则一些。对于其他各类物体，如烟、云、树叶、波浪和头发，这一方法也很适用。

　　人们在看一幅画的时候，不会去想它的褶皱，除非褶皱画得很差或者画得很好。如果你画的褶皱看起来合理且吸引人，人们将专注于你正在讲的故事，而不是褶皱。研究生活中出现的褶皱是巩固所学知识的好方法。对褶皱的成因有了更深刻的理解之后，你就能根据想象画出更有说服力的动态着衣人体。你会发现自己不需要知道每一种褶皱的每一个细节，只需要了解几种褶皱，就能让自己的着衣人体作品看起来更加自然。

第1章

褶皱与材料概述

　　褶皱看似复杂，却是简单部件的组合。一块布折过一次，便有一道简单褶皱。如果一道简单褶皱被二次折叠，就会变成褶皱的褶皱，称为复合褶皱。简单褶皱和复合褶皱的组合称为复杂褶皱。在服装中，相似的褶皱总是会在相似的情况下产生。褶皱不必具有精确性和完美性，只需看起来合理且具有吸引力。

　　褶皱的尺寸、数量和倾斜角度根据所用材料的类型而略有不同，但产生褶皱的原因是相同的。任何受力相同的材料都会产生标准褶皱。但在绘制不同类型的织物时，必须对标准褶皱进行修改。例如，重力会使较薄织物的下垂幅度大于较厚织物的下垂幅度。有弹性的织物会紧贴身体，并产生更光滑、更圆润的褶皱。较硬的织物不易折叠，会产生较大、棱角较分明的褶皱。与人体解剖学结构进行对比：人体有非常相似的结构，但每个人有其独特的比例，利用这种比例可以在人物外貌上创造出丰富的可能性。

　　无论是拉平布料还是堆挤（hunch）布料，其表面积不变。布料边缘因压缩而相互靠近时，覆盖区（footprint）会减小，但总面积不变，它只是被简单地细分为已产生褶皱上的不同表面。

　　所有的褶皱均为平滑的曲线、平面和方向急剧转折结构的组合体。在一块面积很小的布料（或皮革、纸张、金属箔、塑料）中，发生的变化很少。织物区域的默认状态存在于平面上，这是被编织或针织时的状态。

　　压缩产生褶皱。布料中两块区域彼此被平直地推到一处，会被均匀地压缩。布料中两块区域沿着以附近点为中心的圆弧相互挤压，会被不均匀地压缩。还有可能同时在多个方向上进行压缩，其中在两个不同的方向上发生的均匀或不均匀的压缩，能产生更复杂的褶皱。

　　折叠一块布料，会产生褶皱。衣服变旧时，上面的褶皱通常不是因故意折叠而产生的，而往往是由重力或人体动态造成的。

平面、圆锥体和圆柱体

柔软的材料可以覆盖在三种形体上，即平面、圆柱体和圆锥体（图 1.1）。布料形状受下方对象的形状影响：它可以平放在平面上，也可以放在圆柱体或圆锥体上。例如，地毯铺在地板上，纸巾卷在纸管上，餐巾纸包裹在冰淇淋蛋卷筒上。

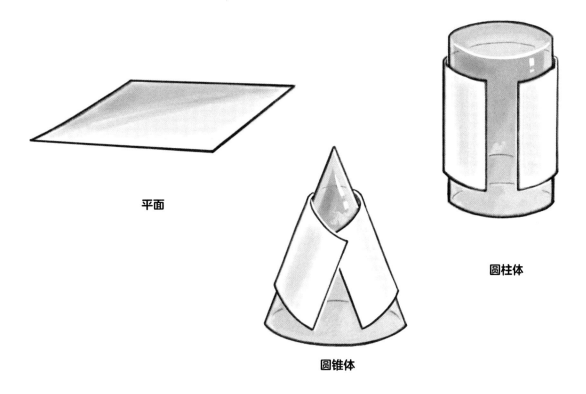

平面

圆锥体

圆柱体

图 1.1　布料和其他平整材料可以平稳地放置于平面、圆柱体和圆锥体上

不一定要铺在平整表面上才能展平布料，也可将布料均匀地拉向四边。假如一块布料的两个区域均匀地相互推挤，这块布料就会形成圆柱体。但是，如果使用不均匀的压力将这两个区域的布料相互推挤，则会形成圆锥体。

此处使用的术语"圆柱体"与"圆锥体"具有宽泛的定义，有时包含部分平整或在某一侧开口的圆柱体与圆锥体。你可以轻松地将一张纸卷成圆柱体或圆锥体，然后发现它们可以被稍微展平而不会失去光滑性，也不会有额外的褶皱出现。

褶皱家族只有两个成员：基于圆柱体产生的褶皱和基于圆锥体产生的褶皱。与圆柱体相关的褶皱是平行褶皱（parallel fold），与圆锥体相关的褶皱是放射褶皱（radial fold）。褶皱通常以两个家族成员相互连锁的方式一组组地出现在衣服上。

平行褶皱

平行褶皱由力均匀地压缩而产生。平行褶皱的形状类似圆柱体，之所以被称为平行褶皱，是因为其沿着长度方向延伸的直线相互平行。平行褶皱通常不会形成完整的圆柱体。平行褶皱的重要特征是：每一道褶皱沿着其长度方向延伸，彼此之间的距离保持不变。通常，两道或多道平行褶皱产生 S 形曲线的时候，也会相互平行。衣物的任何部分都可以非常平滑地裹在圆柱体（如大腿）上。

放射褶皱

放射褶皱是受不均匀压力的作用而产生的。放射褶皱的形状类似圆锥体，之所以称为放射褶皱，是因为沿着其长度方向延伸的直线全部从同一个起点放射而出。它们通常不会产生一个完整的圆锥体。放射褶皱从其顶端开始，沿着自身长度方向延伸，逐渐变高、变宽。

复合褶皱

平行褶皱或放射褶皱如果被二次折叠，就能变成复合褶皱。复合褶皱往往从一道简单褶皱或一级褶皱开始产生。假如将现有的简单褶皱进行折叠，将会产生复合褶皱或二级褶皱。换句话说，复合褶皱是褶皱中的褶皱。人体动态常常会迫使衣服上的褶皱再折叠一次。二级褶皱的边缘将会出现急剧的方向变化，使得复合褶皱产生一个"角"，而单独一道的一级褶皱则不会产生。棱角处的凹痕被称为褶皱之眼，使复合褶皱易于被识别（图 1.2）。

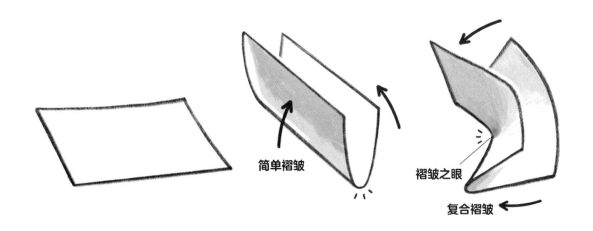

简单褶皱　　褶皱之眼　　复合褶皱

图 1.2　折叠一块布或一张纸，然后从第一道褶皱线的一头折向另一头，能产生复合褶皱；复合褶皱始终具有可识别的褶皱之眼，褶皱之眼在二级褶皱与布料边缘交接的地方产生

也会存在更高级的复合褶皱，但在衣服上不多见，除非折叠存放。可以在折叠的毛巾或毯子上看到它们。对折的毯子相比单层平整的毯子多出由于两层毯子折叠后所产生的褶皱。如

果沿着这张被折叠毯子有褶皱的一边再折叠至另一边，将产生二级复合褶皱，此时总共折出了 4 层。如果对着刚得到的新褶皱再折叠一次，将形成三级复合褶皱，共折出了 8 层。通常一张毯子折叠四到五次，可能会变成 16 层或 32 层！但是，画衣服时，我们只需要考虑一级或二级褶皱。

复杂褶皱

复杂褶皱（complex fold）是平行褶皱、放射褶皱和复合褶皱的组合体。衣服上每一个屈曲的关节处，都会出现受到压缩而产生的连锁褶皱（interlocking fold）。布料上的某些分块（section）会展平，一些分块则会形成尺寸与倾斜角度不一的平行褶皱及放射褶皱，还有一些分块会产生复合褶皱。布料通常看起来具有不少复杂褶皱，当你观察褶皱上的细小区域时，就可以找到其产生的原因。

材料的某些特征及其褶皱

尽管褶皱的基本几何结构具有普遍性，但不同织物确实会对褶皱的形体产生重要影响。材料的弹性、硬度、回弹性和厚度会影响褶皱的几何结构与外观。较硬的材料受重力影响较小，不易下垂。例如，相比棉布床单，地毯因弯曲而产生的褶皱更大，但其褶皱较圆（图 1.3）。

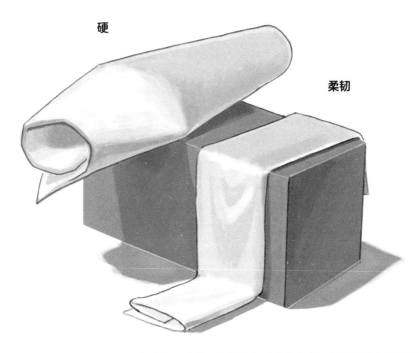

图 1.3　当硬质材料被折叠时，较大的硬度使它们能更好地支撑自身，并且往往会遮盖所覆盖的形体；柔质材料受重力和压缩的影响更大，并且会下垂，更能显露出它们所覆盖的形体

弹性织物由针织制成，有些可拉伸至原长的 150%。针织织物的构造中没有一根笔直的细线或纱线，所以针织织物能均匀地向各个方向拉伸。梭织织物的弹性没有这么强。T 恤、运动衫、毛衣、袜子以及其他服装都由针织织物制成（图 1.4）。布料皆为梭织织物，但我为了包含

所有的织物种类，未在本书中使用过于严格的术语。

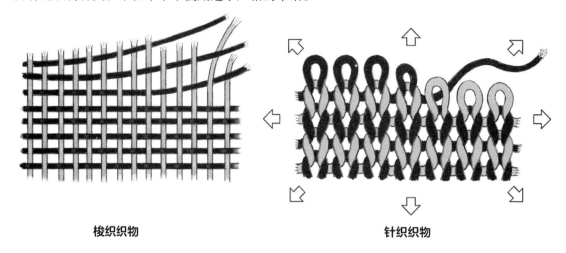

梭织织物　　　　　　　　　　　　　　　　**针织织物**

图 1.4　梭织织物具有以网格样式交织的纱线（thread），布料弹性较差；针织织物以错综复杂的样式缠绕，因此在各个方向上都有弹性

　　像氨纶这样的弹性材料很少会有褶皱，因而它制成的服装能与身体的形状保持一致，所出现的褶皱不会有那么多棱角。有弹性的服装很修身，所以能在身体较大的部位上拉伸，如大腿与小腿，同时在膝关节等关节处，其尺寸也没有太大的改变。因此，在屈曲的关节处几乎没有能压缩的多余材料，几乎没有褶皱。无弹性材料的尺寸不会改变，所以用其制成的衣服尺寸必须略大一点，这样才能在穿上之后屈曲关节。当无弹性织物受压缩时，与弹性织物相比，会细分出更多的褶皱，并且这些褶皱较小。像铝箔这样无弹性的材料被压缩时会产生许多细小、锐利且轮廓分明的褶皱（图 1.5）。

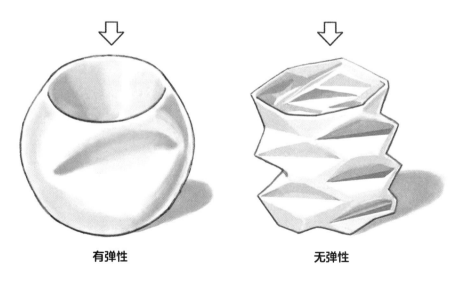

有弹性　　　　　　　　　　　　　　　　**无弹性**

图 1.5　弹性材料具有一些大而圆的褶皱，而无弹性材料则有许多小而有棱角的褶皱

有时，衣服上的布料分块由斜纱织成，其中的纱线能在身体上斜向延伸，而不是在垂直与水平方向上延伸。相比其他布料，这样制成的服装（如裙子）更能根据人身体的轮廓而被拉伸，穿起来会更加修身（图 1.6）。

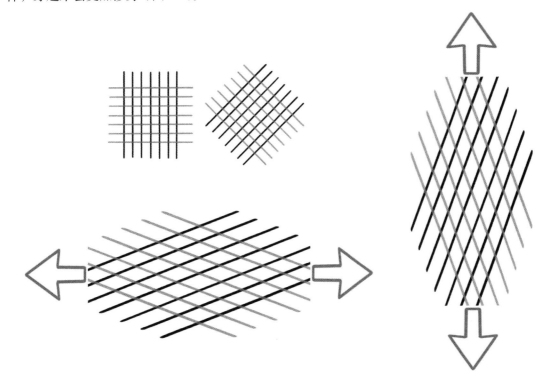

图 1.6　当用斜纱布料制成服装时，斜向的纱线能使衣服更修身，褶皱更少；但是，仍不如用针织织物制成的衣服修身

弹性材料不易起皱。弹性材料会自动拉直，不留褶皱，并且出现的褶皱更大、更简单。乙烯基便是一种有弹性的材料。

薄材料会产生很多褶皱，其褶皱小于厚材料的褶皱（图 1.7）。薄材料容易下垂而导致变形。诸如丝绸或人造丝之类的极精细材料很容易产生褶皱，容易受重力影响而下垂。与比较薄的织物相比，皮革或毛毡等厚材料的褶皱更少且更大。较厚的织物不易变形，并且不易受重力影响，且在折叠之后更易堆积。例如，卷起来的地毯比卷起来的床单要厚得多。这是一个极端的范例，但是厚度对大衣和皮革服装也有明显的影响。厚材料的褶皱较宽，更难产生复合褶皱。

一件由特定织物制成的衣服会根据穿着者的身体尺寸而出现不同。例如，蹒跚学步的孩子穿着蓝色牛仔裤，褶皱的总数将会很少，而褶皱会看起来很大。因为相对于儿童的身高，牛仔裤又厚又硬，并且受重力的影响也很小。但是，如果一个高个子穿上牛仔裤，那么相对于其身高而言，材料并不厚。面积很大的织物，其材料难以承受重力。此外，当压缩导致屈曲的关节处产生褶皱时，蓝色牛仔裤会更频繁地折叠，以适应男子较大的形体。因此，相同类型的材料

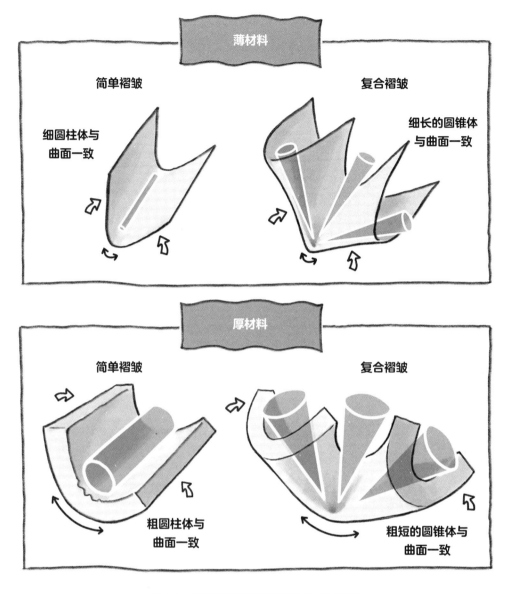

图 1.7　材料的厚度影响褶皱的尺寸与棱角

在大块头身上比在小个子身上看起来更柔软，所产生的棱角更少。

　　湿织物与干织物的表现非常不同。水的重量增加，会使重力影响更显著，导致湿布料的下垂与下凹程度更大，并且支撑自身的能力也大大降低。此外，褶皱会显得更锐利，带有更多脊线，显得衣服下层的人物形体更为明显。

　　当你根据自己的想象力作画时，在设计褶皱之前，请考虑所画的材料的特征以及着衣人体的身高。我将在本书中强调所有织物的褶皱在几何结构上的共同点，但你还需要根据所要画的特定类型织物的厚度、柔韧性、弹性与回弹性等，在此基础上做出相应调整（表1.1）。

表1.1　不同材料及其褶皱的特征

材料	厚度 （thickness）	柔韧性 （flexibility）	弹性 （stretchiness）	回弹性 （resilience）	垂悬性 （draping）	褶皱的情况
轻质棉	薄	高度柔韧	针织时有弹性	易起皱	易垂悬	有很多小褶皱、有棱角
牛仔布	中等	适度柔韧	轻微弹性	中度抗皱		数量与尺寸适中、圆
皮革	中等	适度柔韧	略带永久性弹性	中度抗皱		数量与尺寸适中、圆
亚麻布	薄	柔韧	轻微弹性	易起皱		有许多小褶皱
丝绸	薄	柔韧	轻微弹性	中度回弹	易垂悬	有许多小而有棱角的褶皱
针织织物	多种多样	高度柔韧	能向所有方向拉伸	可回弹	易垂悬	少量大而圆的褶皱
羊毛	厚度有别	柔韧	弹性有限； 针织时有弹性	可回弹	易垂悬	数量与尺寸适中、圆
尼龙	轻 （且牢固）	柔韧	只在针织时有弹性	可回弹		有许多小褶皱
涤纶	薄	柔韧	只在针织时有弹性	可回弹		有许多小褶皱
人造丝	薄 （且柔软）	柔韧	只在针织时有弹性	易起皱		数量与尺寸适中、圆
氨纶	薄	高度柔韧	高弹性	可回弹		少量褶皱
塑料	通常极薄	高度柔韧	永久性弹性	回弹性有别		有许多小而有棱角的褶皱
乙烯基塑料	薄	柔韧	弹性一般	可回弹		棱角大小适中的褶皱

褶皱的元素

披在身上的布料

布料能均匀而平滑地铺在平整表面、圆柱体或圆锥体等物体上。如果将布料披在其他形状的物体上，则会产生难以展平且不会消失的额外褶皱。肢体、躯干和颈部大致呈圆柱体，因此制成圆柱体的衣服可以很好地贴合人体，并且很少产生额外的褶皱。由于人类的肢体具有逐渐变细的趋势，所以袖子与裤腿也会逐渐变细，变得不那么像圆柱体，更像圆锥体。大多数服装设计会避免使用过多的材料以避免下垂或堆挤成褶皱，而略微保持宽松，能让人们自由活动。

通常，我们可能不会把包裹肢体的袖子或裤腿视为褶皱，但如果布料是弯曲的，那么它就是一道褶皱，其所表现的效果将与展平的布料不同。褶皱具有一种连接曲线的结构，可能与身体接触，也可能为空心状或悬挂状。

受张力与压缩影响的布料

张力消除褶皱，使布料平整。假如在两点之间拉动布料，这两点之间将展平为一条直线。牵拉布料的点与点之间的假想线是张力轴（axis of tension，图 2.1）。布料会随着张力增加而越发平直，除非有对象沿着其他路径将其推向一边。如果均匀地拉动一块矩形布料的四个角，就不会有褶皱。

当仅有一根轴上有张力时，布料上不一定有褶皱。如果看到褶皱沿着张力轴的方向延伸，那是因为布料上存在着跨越张力轴并与之成直角的压缩轴，我们所看到的褶皱由另一根轴的压缩而产生。

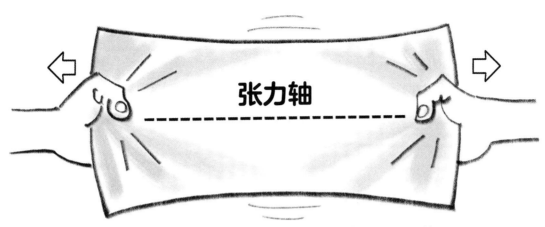

图2.1　牵拉布料的点与点之间的假想线是张力轴，张力消除褶皱

　　沿着压缩方向延伸的假想线是压缩轴（axis of compression，图2.2）。压缩能堆挤布料，从而产生褶皱。压缩可以因人体动态或重力产生。如果布料上有一块平整区域，并且布料上任何位置的两个点彼此被推近，这两个点之间的布料将受到压缩。沿着布料表面所测量的这两点之间的距离，将大于这两点之间的直线距离。多余的布料会弯曲成褶皱，以获得足够的空间。均匀的压缩将在布料上产生圆柱体，而不均匀或旋转的压缩将产生圆锥体。压缩产生的褶皱的内部为中空状，这与覆盖在人体或其他对象上的布料所产生的褶皱不同，后者会紧贴形体而走。

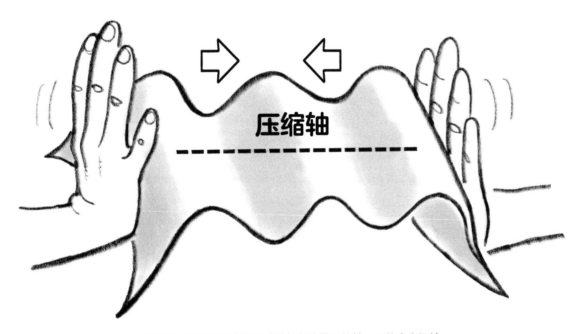

图2.2　沿着压缩方向延伸的假想线是压缩轴，压缩产生褶皱

当一块覆盖于平整表面上的布料被均匀压缩时，常会出现几道相似的褶皱，就像平原上的山脊一样，这些褶皱与压缩轴成直角。它可能只是简单的脊状结构，但重力经常会导致一道大褶皱坍塌成较小的褶皱。这些褶皱能使观者相信它们指向一个使它们产生力的方向。但实际上，脊状结构指向的方向不存在压缩，也不一定有张力。要理解褶皱，就必须理解压缩轴，并了解褶皱及其许多形状是压缩导致的，而不是张力导致的。

凹表面与凸表面

一块表面既可以平整，也可以为凹凸状。由于织物很薄，所以每道褶皱都有一个凸起的"山折（hill）"面和一个下凹的"谷折（valley）"面（图2.3）。观者判断褶皱表面是凸的还是凹的，取决于其相对于褶皱的位置。

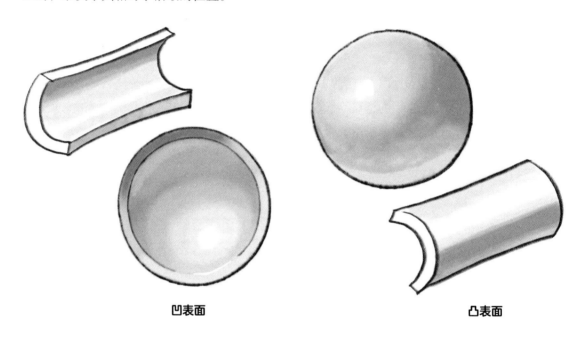

凹表面　　　　　　　　　　　　　　　　**凸表面**

图2.3　凸表面向我们弯曲，凹表面向远离我们的方向弯曲，每道褶皱都有凸面和凹面

褶皱的解剖学

通过将一块平整的布料弯曲处理，使其不再是平面，可产生简单褶皱。简单褶皱的外部像山峰，内部像山谷，所以分别叫山折和谷折。假如一块布料被急剧弯曲到180°，山折将变成一道折痕，而谷折会隐藏在折叠后的布料的内部。

一道简单褶皱由一组直线与一组曲线交叉组成。这些线与褶皱的形状有关，往往与梭织布料的经纬线不同。沿山折延伸的路径是一条直线。在布料反面正对着这条线的地方，刚好是在谷折的底部延伸的路径。有无数条笔直路径沿着山折与谷折在其旁边延伸，称为长度线（图2.4）。在圆柱状的平行褶皱中，这些直线相互平行，并且任一特定线条上的点，都在山

折上处于同一个"海拔"。在圆锥状的放射褶皱中，长度线汇聚于一点。放射褶皱的尖端是其尾部。

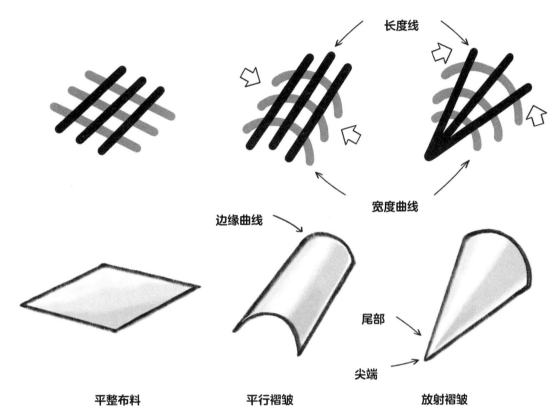

图 2.4　平行褶皱由平行的长度线和与之成直角的一系列完全相同的平行宽度曲线组成；放射褶皱由呈放射状的长度线以及一系列平行宽度曲线组成，这些曲线以一定的比例增长

褶皱的山折上最短而直接的路径是宽度曲线，宽度曲线数量众多且相互平行。在平行褶皱中，宽度曲线的尺寸相同。在放射褶皱中，宽度曲线相互平行，但尺寸各不相同，位于放射褶皱尖端的宽度曲线的尺寸最小，离尖端越远的宽度曲线，其尺寸越大。

假如褶皱一直延伸到布料边缘，则边缘曲线会有明显弯曲。如果长度线与边缘成直角，那么边缘曲线也是宽度曲线。但是，如果边缘与长度线不成直角，那么边缘曲线是一条更长、更平缓的曲线。一种形象化的方法是想象切一条长面包，如法棍面包。按照与其长度线成直角的方式切片，会产生尺寸相似的面包片，与宽度曲线相匹配；按对角线切则会产生更长的部分，这些部分具有更长的曲线，与宽度曲线不同。

边缘曲线是飘逸的垂褶布上一个有吸引力且有趣的元素。一般来说，服装的边缘应该裁剪成直边，但是披肩和连衣裙可以采用对角状的边缘曲线，并且当衣服以一定角度悬挂时，如将毛巾随意地挂在架子上，对角状的边缘曲线也会出现。

铰链线与折痕

如果在布料中褶皱转变处的最外侧画一条直线，这条直线就是铰链线（hinge line）。这条线位于曲线外侧的褶皱转折点，就像门打开时，门的合页与墙产生的角度一样（图2.5）。铰链线始终与压缩轴成直角：每当压缩布料时，就会产生带有铰链线的褶皱，该铰链线与压缩轴垂直。

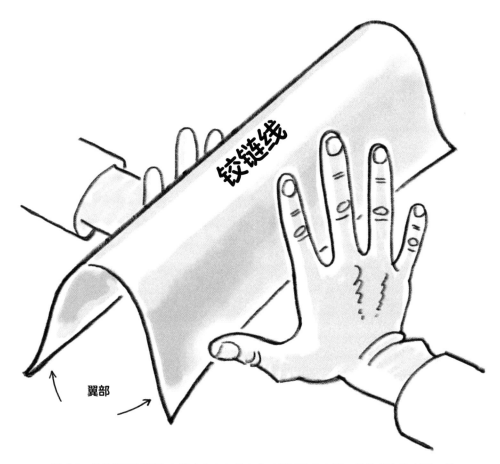

图 2.5　铰链线可以看作布料改变方向并弯曲时所围绕的直线，就像门上的合页一样

无弹性材料上的铰链线非常直，而弹性材料上的铰链线有时不太直。在素描和彩绘中，可以将弹性织物中的稍微弯曲的铰链线画直一些。因为如果弯曲部分和笔直部分之间的对比度被夸张化，褶皱看起来往往更具吸引力。

假如褶皱被展平，铰链线的位置刚好会出现折痕（crease）。折痕这一术语，同样适用于内外视角。熨烫过的折痕常能从外部看到，如长裤。在某些服装中偶尔会看到折痕的内部，如百褶裙。在皮肤上只能看到折痕内部的凹陷。在手掌、肘部内侧、面部和其他部位都有折痕。

铰链线的平直度，可以从由无弹性材料制成的纸箱和纸盒（如麦片盒）的边缘看出来，纸

张经过大幅度弯折之后，才能变成盒装。乙烯基等弹性材料不会产生永久性折痕，而诸如纸张等无弹性材料，则会产生永久性折痕。

铰链线的几何结构

当布料受到均匀压缩时，会产生平行褶皱；当布料受到不均匀压缩时，会产生放射褶皱。当考虑要在哪里绘制褶皱时，以这种方式思考非常有用。我在这里提供了一种简要的描述方式，能让你用一种更几何化的方式观察褶皱，不一定要掌握，但可以作为有趣的背景知识了解。

布料平放时，所产生的平面应称为 xy 平面。制造褶皱的常用方法是将布料折起，换句话说，让它绕着一条平行于 xy 平面的线旋转。以这种方式制造的褶皱，均为平行褶皱。

但是，布料旋转时所围绕的线，不一定与 xy 平面平行。这条线可以垂直于平面，像杆子一样升起且仅与 xy 平面相交于一点，这根杆子便是 z 轴。如果布料中的两个点围绕你所选择的任意一根 z 轴进行旋转，会产生放射褶皱。这些放射褶皱将具有若干条铰链线。这些铰链线的角度会随着材料的进一步压缩而变化（图 2.6）。这种动作似乎不太可能发生，但其实经常发生在肘部、髋部和膝关节的两侧。

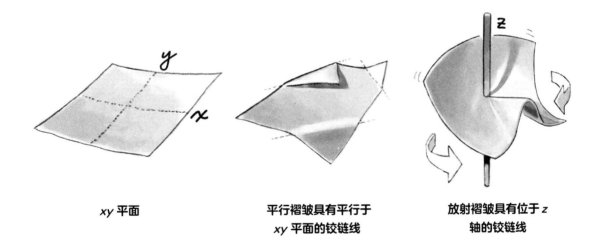

| xy 平面 | 平行褶皱具有平行于
xy 平面的铰链线 | 放射褶皱具有位于 z
轴的铰链线 |

图 2.6　当布料平放时，可以沿着位于 xy 平面上的任何一条线折叠布料，以产生平行褶皱。布料也可以围绕垂直于自身的 z 轴旋转，这样会产生具有多条铰链线的放射褶皱

　　如何让放射褶皱产生平行于 z 轴的铰链线呢？当布料绕着 z 轴旋转且被压缩时，会在垂直方向上上升。绕 z 轴旋转的布料的中间区域，会上升到一个铰链线可以垂直 xy 平面存在的位置，而不再处于纸张的初始平面。现在，能轻松地用纸张折叠成位于垂直线上的放射褶皱（图2.7）。

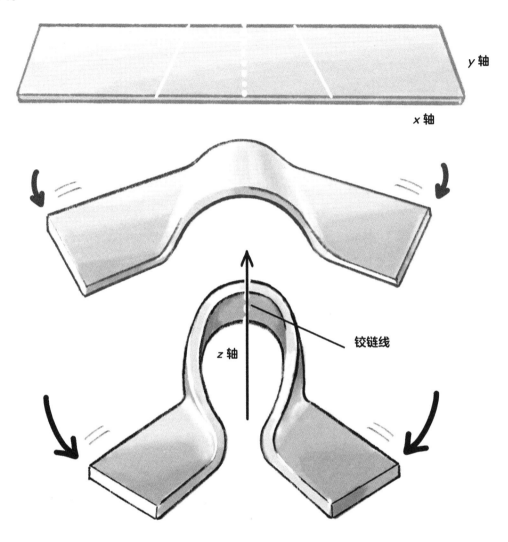

图 2.7　让一块布料中的两个部分围绕着 z 轴旋转并相互靠近，会造成另一个部分上升，产生垂直于地面的铰链线；布料绕着 z 轴旋转，会产生放射褶皱

宽、窄和环状褶皱

褶皱的两个翼部可成锐角，产生一道窄褶皱（narrow fold），也可彼此成钝角，产生宽褶皱（wide fold）。当沿着其长度方向重新压缩时，现有褶皱的表现取决于两个翼部的夹角。如果褶皱的夹角大于 90 度，则为宽褶皱，其截面类似于 U 形。假如布料边缘是曲线，就能在边缘曲线中看到这个形状（图 2.8）。

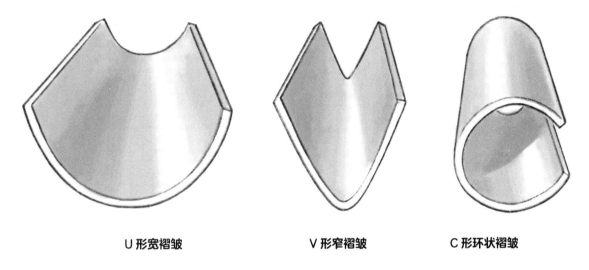

<div align="center">

U 形宽褶皱 **V 形窄褶皱** **C 形环状褶皱**

</div>

图 2.8　褶皱可以是宽状的 U 形，也可以为窄状的 V 形，或者是其两个翼部能向彼此弯曲而构成的 C 形

U 形的宽褶皱极不牢固，易变形。假如其顺着长度方向被压缩，会进一步张开并展平，常导致初始褶皱消失于某个截面处，新的褶皱跨越新的压缩轴而产生。在此情况下，初始简单褶皱会被新的简单褶皱取代，新褶皱的铰链线将同初始褶皱的铰链线成直角。当下裤腿前部受里面的鞋子向上压缩且没有折痕时，经常能看到这个现象。

V 形窄褶皱的边缘产生的夹角小于 90°。当布料或纸张被压得过于平整，以至于两侧从铰链线处弯折 180° 且两个翼部彼此接触时，V 形褶皱到达极限。假如沿着窄褶皱的长度方向进行压缩，它将不会消失，而是会弯曲，成为褶皱中的褶皱，即复合褶皱。生活中的范例颇多，如牙膏管以及薯片袋的侧面，均呈锐利的 V 形，并且常常会弯曲成复合褶皱。

当需要对自己所画的动态着衣人体褶皱进行可视化处理时，褶皱在起始时的宽窄程度对于其走向以及绘制手法而言有很大的差异。沿着褶皱的长度方向压缩，窄褶皱将闭合并弯曲变形，宽褶皱会张开并沿着新轴折叠。这些知识对于绘制令人信服的褶皱非常有帮助，我将对此进行更详细的介绍。

环状褶皱（circular fold）是一种横截面为 C 形的褶皱，以大于半圈的曲线自行回转。假如把褶皱的两条边缝到一起，将产生袖套。环状褶皱在窗帘与礼服中很常见。环状褶皱的外边缘通常像宽褶皱一样呈圆形，但也可以像窄褶皱一样压缩较紧。如此决定了当沿着环状褶皱的长

度方向压缩时，褶皱中的哪些部分会展平或变形。

当窗帘和礼服中并排出现环状褶皱时，它们会相互连锁，在向外推的凸褶皱和向内推的凹褶皱之间交替变化。这些褶皱在窗帘中的尺寸互不相同，但整个群组中的褶皱贯穿窗帘的长边，其横截面尺寸大致相同。在礼服和长袍中，其材料会因为垂向地面而变得松弛，离地面越近的地方，褶皱越大。每道褶皱的横截面在靠近腰部的地方可能会很小，接近环状，而在腿的下部，则会更大更宽。

复合褶皱

假如将简单褶皱再次折叠，将变成复合褶皱或二级褶皱。图 2.9 展现了一块平整的矩形布料。布料上的任何水平压力，都会产生带有垂直铰链线的褶皱。假如改为施加垂直压力，则会产生带有水平铰链线的褶皱。如果施加水平压力，再施加垂直压力，就会产生复合褶皱，如图 2.9 所示。

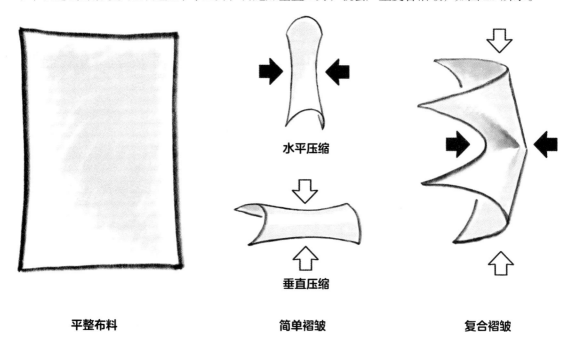

水平压缩

垂直压缩

平整布料　　　　　　　　　　简单褶皱　　　　　　　　　　复合褶皱

图 2.9　当材料同时在两个方向上受压缩时，会产生复合褶皱，即褶皱的褶皱

图 2.10 展现了简单褶皱与复合褶皱。简单褶皱的特征在于其圆度，而复合褶皱的特征是其锐利度以及在褶皱之眼处的急转状态。

当把现有的窄褶皱弯曲成新的复合褶皱时，其铰链线会细分为两条较短的铰链线，以一定夹角交接。新的二级褶皱也有自己的铰链线，分为两部分，每层布料各一条。这些铰链线按照一定夹角交接，如果将复合褶皱尽可能地弯曲，两条铰链线甚至可能会平行。新铰链线上的两个部分在褶皱之眼的位置交接，通过布料上急剧转弯的地方连接到一起。复合褶皱的两条铰链线通过褶皱之眼在边缘交接，该位置与初始简单褶皱中两个分块以一定夹角交接的地方完全相

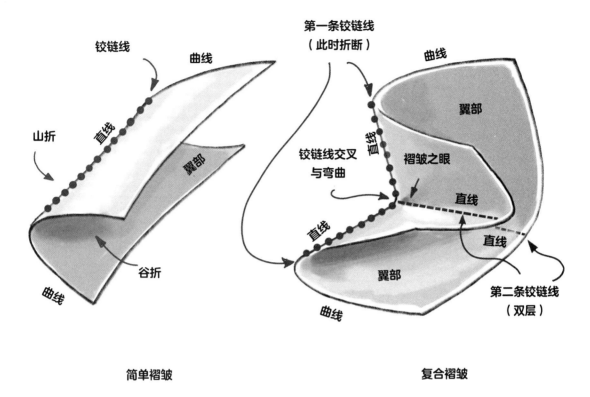

图 2.10　简单褶皱与复合褶皱的部分均已标记；请注意圆润的简单褶皱与锐利的复合褶皱之间的对比；简单褶皱只有一条铰链线，复合褶皱有四条铰链线

同。复合褶皱的标志是褶皱之眼，这是第一道褶皱开始变平以容纳第二道褶皱的地方。简单褶皱有一条铰链线，而复合褶皱有四条铰链线。

查看褶皱之眼是快速区分简单褶皱和复合褶皱的方法。褶皱之眼是初始褶皱展平并产生细小折痕的地方。如果你查看一张未仔细处理过的纸，会发现每道复合褶皱的褶皱之眼背后均有永久性折痕。请注意，初始褶皱的铰链线产生的夹角并不代表二级褶皱的弯曲度，而是指在初始简单褶皱中，布料呈现出的部分或完全地展平与弯折的状态。该夹角的产生使二级褶皱出现一条位于两个初始褶皱层之间的笔直铰链线。这些铰链线全部交接于边缘处的褶皱之眼。

宽褶皱无法转变成复合褶皱。沿着水平轴和垂直轴的方向压缩宽褶皱，将使初始简单褶皱展开，从而产生平整区域，进而因弯曲而出现第二道简单褶皱。第二道褶皱将与第一道褶皱成直角。另外，在离平整区域更远的地方，宽褶皱可能会重新出现。

在衣服中，简单褶皱与复合褶皱对彼此的影响既迷人又复杂。人体的动态会产生多种多样的褶皱，而复合褶皱的锯齿状边缘总是与简单褶皱中的平滑的流动曲线产生有趣的对比（图2.11）。捕捉这种对比，是一种有趣的艺术追求。

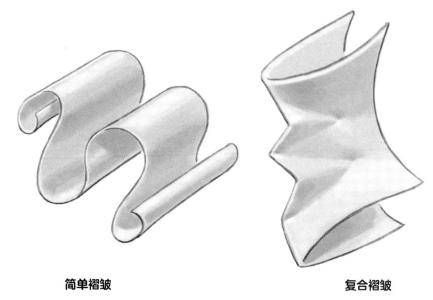

简单褶皱 复合褶皱

图 2.11 简单褶皱具有长而平滑的流动曲线，复合褶皱则有棱角；复合褶皱具有短而平直的分块，通过急转的细密曲线连接；复合褶皱的褶皱之眼的锐角与强烈的明度对比吸引了我们的注意力

重力作用

重力会创建与修改衣服上的各种褶皱。无处不在的重力会导致衣服垂向地面，这些部分既不能由下方的身体支撑，也无法由材料自身刚性支撑。在诸如连衣裙、长袍与披肩等宽大的服装中，该效果尤为明显。重力会使衣服中某些从较高的支撑点直接垂下的部分产生张力。假如布料被人体或物体从上方支撑，那么下方悬挂的部分将会一直拼命地挤向支撑点正下方的位置，造成布料像钟摆一样朝内摆动并压缩在一起。通过挂在钩子上的毛巾，能清楚地看到这一点。假如衣服被从下方支撑，如堆挤在地上，则重力会在衣服自身重量的影响下对其进行压缩。

对于不宽松的衣服，重力的作用不太明显。例如，当肘部屈曲时，会在袖子内产生褶皱，这由压缩决定，而不是由重力决定。织物越厚、越硬，无支撑布料的跨度越小，重力对褶皱形状的影响就越小。

风力作用

与重力的垂直作用不同，风通常沿着水平方向推动布料。风力越强，对身体迎风面的布料的压缩就越强，同时背风面一侧的布料就被朝外推。假如风进入布料（如披肩的内部）或吹动晾衣绳上的衣物，布料或衣物便会使其随风飘动。风对薄织物和大而宽松的服装影响最大。

褶皱的强度

多数薄材料均可轻松折叠。假如某些材料已经被折叠，有褶皱的部分则难以被再次折叠。

圆柱体与圆锥体的结构非常坚固，因此组成完整或不完整圆柱体或圆锥体的布料具有一定的额外的抗压缩能力，尤其是在沿着长度方向进行压缩的时候。如果布料已弯曲，便不容易变形。

可以用一根纸管来测量圆柱体的强度。假如你试着压缩两端，会发现很难做到。但是，如果沿着其长度方向切开并打开，其将降低结构强度且变得极易压缩。尽管布料在压缩状态下的强度远不如纸张，但原理仍然适用，所以弯曲或呈圆柱体的布料更容易保持其形状。

平行褶皱

平行褶皱是褶皱家族中的一个。这类褶皱类似于圆柱体或不完整圆柱体（图 3.1）。如果将一张纸做成管状，则会产生平行褶皱。之所以称为平行褶皱，是因为其沿着长度方向而延伸的直线相互平行。所有这些长度线均平行于褶皱的铰链线。平行褶皱有可能会因为布料呈管状而产生，也可能由于压力使材料被均匀推压或弯曲而产生。

图 3.1　平行褶皱类似于圆柱体

平行褶皱的一个重要特征是沿着其长度的延伸方向，褶皱线之间的距离保持着相同尺寸。将平行褶皱绕成一整圈，能缝制成袖子或裤腿。

在均匀压缩的平整布料中的任何区域都能找到平行褶皱。躯干前弯时，可以在被 T 恤覆盖的腹部看到平行褶皱，还可以发现平行褶皱会包裹身体呈现出的圆柱体部分，尤其是四肢。

假如两道平行褶皱的铰链线平行，则两者相互平行。当约束条件阻碍压缩而只能产生大褶皱时，常产生一组相邻的平行褶皱。这种约束通常因重力、某个对象阻挡褶皱或布料被以某种方式固定在两侧而形成。例如，平放在一个表面上的布料（如放在桌子上的桌布），最初会在均匀压缩的情况下产生一道褶皱，但随着压缩程度的增加，将产生更多褶皱，原因在于褶皱受重力下拉的影响，以及随着褶皱的增大而无法支撑自身重量。因为这些褶皱都由均匀地沿长度方向进行压缩而产生，所以相互平行。

单道褶皱在两侧受到约束，在不细分的情况下，难以继续增大。例如，从中间被折叠的枕头，可能只有一道从自身弯曲中心产生的大褶皱，以弥补压缩造成的松弛，但是枕头两边的布料会被紧紧地固定住，使褶皱不再继续增大，这会迫使原本的一道大褶皱变成许多更细小的褶皱，更靠近枕头的表面。

简单平行褶皱

当布料盖在圆柱体对象上时，往往会产生平行褶皱。平行褶皱处处光滑，没有急剧的方向变化。平行褶皱能使布料相对于其原始面积缩小一个尺度。

平行褶皱的铰链线、长度线和宽度曲线

在铰链线受到褶皱上的曲度影响之前，它是能在折叠的布料上沿着给定方向延伸的最长距离。如果你仔细观察一道平行褶皱，就能在褶皱两侧找到无数条平行于铰链线的直线，同一高度上每一条平行线均按照一定的距离分布，就像等高线图中的线一样。这些平行的直线是褶皱的长度线（图 3.2）。同样，有无数条曲线越过山折，并且相互平行。这些平行曲线是褶皱的宽度曲线（width curve），它们与平直的长度线和铰链线成直角。平行褶皱的一个特征是所有宽度曲线完全相同。

每一道平行褶皱都有一组沿着相同方向分布的直线，以及沿着另一个方向分布的完全相同的曲线。你可以折叠一块有条纹图案的布，使条纹沿着褶皱的长度线延伸，或使条纹像宽度曲线一样在褶皱上延伸。当然，也可以按一定角度折叠布料，以使条纹成一定角度在褶皱顶面延伸，从而使倾斜后的条纹曲线显得比原有的宽度曲线更长一些。

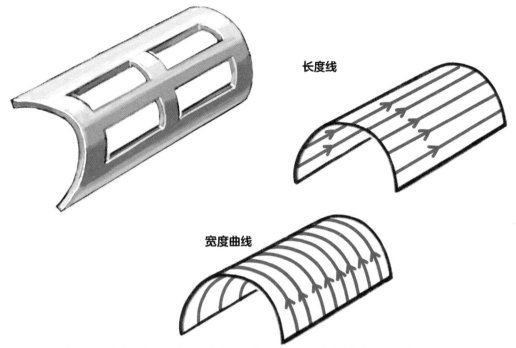

图 3.2　平行褶皱的长度线相互平行。宽度曲线的尺寸完全相同，并且相互平行

连接平行褶皱

均匀地施加压力，有时会使得数道平行褶皱产生一组相邻的褶皱。当它们相连时，其凸面与凹面在一系列的山折与谷折中间隔分布（图 3.3）。瓦楞纸板是经常能看到连接平行褶皱的材料，这种纸板由三层纸张组成。中层的纸张有一系列相连的细小平行褶皱，这一层被夹在两张纸之间并粘在一起。中层的纸张，使得瓦楞纸板结构更坚固。

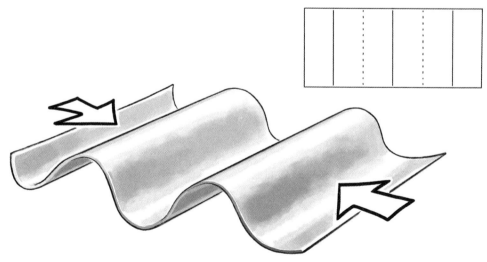

图 3.3　相连的平行褶皱像波浪一样上下弯曲。它们的铰链线在山折与谷折中交替延伸；在线稿中，谷折应画实，山折应画虚

流动曲线

一组平行褶皱的边缘会产生一组蜿蜒的流动曲线（flowing curve），也称为蛇形曲线。该曲线既可以是规则的，也可以是不规则的。流动曲线是一种具有吸引力的褶皱元素。褶皱的宽度曲线可能会与边缘上的曲线对应。如果边缘不平行于褶皱的长度线和铰链线，也有可能更长（图 3.4）。假如一条毛巾挂在杆子上，边缘与地板不成直角，其边缘褶皱会很长并具有流动性。此道理同样适用于悬挂在肩部的垂褶布。连衣裙与长袍的下摆是最常出现流动曲线的地方。

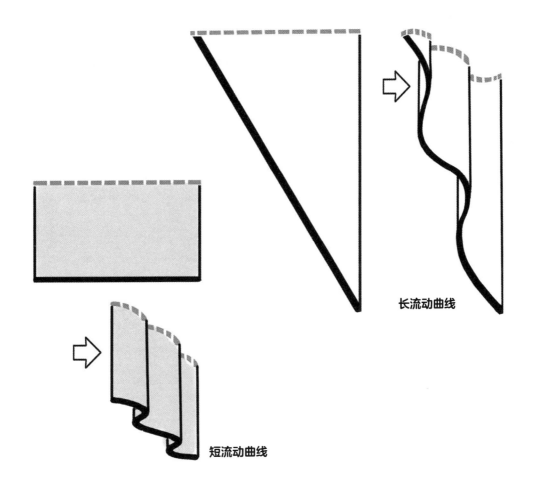

长流动曲线

短流动曲线

图 3.4　流动曲线通常产生于边缘处的褶皱末端，假如布料边缘与铰链线成对角线，则曲线会比边缘与铰链线成直角的时候更长且更平缓

流动曲线是具有简单平行褶皱和放射褶皱的布料的边缘的特征，不是带有复合褶皱的布料的特征。在复合褶皱中，边缘不会平滑地弯曲，而是由长度不同且短直的线段组成，这些线段以不同的角度相交，并使边缘呈现出锯齿状。简单褶皱的流动曲线，通常能与邻近的复合褶皱上棱角分明的样式形成对比。

圆柱体布管

衣服的组成部分，如袖子与裤腿，由布料制成，呈管形与漏斗形，夹克、外套、裙子、连衣裙的衣身与手套的手指部分也是如此。如果将一块矩形布料中两条相对的边缘缝合到一起，会得到一根圆柱体的布管。当然，必须有支撑才能使布料保持为圆柱体，否则布料将在重力的作用下塌陷。

你也可以将布管视为两道背对背相连的单独褶皱，甚至可以看作四道彼此连接的简单褶皱。将袖子与裤腿看作四道简单褶皱，能帮助你更清楚地想象出布管的每一侧在遭受张力与压缩时所发生的变化。假如布管为圆柱体，则这些褶皱相互平行，但如果布管逐渐变细，呈漏斗形（原因是袖子比裤腿通常要更修身），则简单褶皱彼此之间会产生细小的角度变化。布管越像漏斗形，其平行褶皱就越偏向放射褶皱。

重力总是使袖子或裤腿的管形贴近肢体顶部表面，并以平行褶皱的方式垂在肢体下方（图3.5）。当你画坐姿人体或双臂、双脚伸展（outstretch）的人体时，这一点很重要。

图3.5　将布料缝制成布管，可作为袖子或裤腿，重力使布料与肢体朝上的表面接触，并随意地悬挂在侧面和下方

平行脊状褶皱与谷状褶皱

单道平行褶皱两边通常各有一道较小的二级褶皱，它们相互平行。位于主褶皱两侧的两道小褶皱，使得布管在主褶皱的两侧向后弯曲，以重新接合产生主褶皱的布料平面。这三道平行褶皱的组合，就是脊状褶皱（ridge fold，图 3.6）。

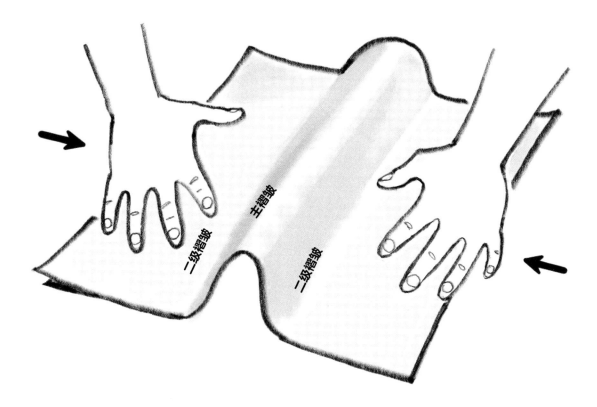

图 3.6　当对平铺或平挂的布料进行均匀压缩时，会产生脊状褶皱

脊状褶皱可宽可窄，并能沿着自身长度方向发生变化。假如沿着一道宽脊褶皱（wide ridge fold）的长度方向进行压缩，会产生跨越平整区域的简单褶皱，而沿着长度方向压缩窄脊褶皱（narrow ridge fold），则会变成复合褶皱。

一块背对着观者的布料也可能会出现脊状褶皱，尤其是在布料悬挂的时候，如连衣裙、长袍、窗帘或毛巾。脊状褶皱的谷折要么显得很圆，要么转折十分剧烈。有时把脊状褶皱翻转过来之后，山折会变成谷折。

脊状褶皱通常成群地出现在布料受压的宽阔表面上（图 3.7）。当一个人前屈时，脊状褶皱会成群地出现在衬衫的腹部区域。被单和毯子不均匀地铺在床上，也会出现脊状褶皱，这让人想起山脉的缩影。褶皱尺寸各异，永远不会完美平行。

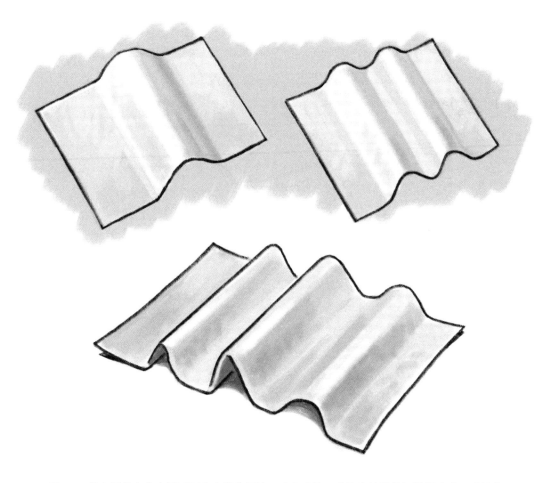

图 3.7　均匀压缩会在布料平面产生脊状褶皱，重力迫使一道较大的脊状褶皱塌陷成两道较小的脊状褶皱

切变褶皱

沿着对角线拉紧布料时，产生切变褶皱（shear fold），同时整条对角线上的布料都会受到压缩（图 3.8）。切变褶皱类似于相连的平行褶皱，但当衣服承受以对角线跨越肢体或躯干一侧的张力时，才会产生。

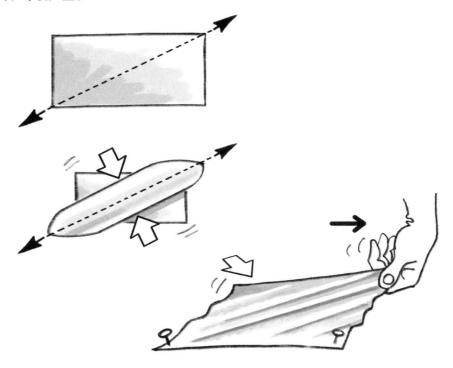

图 3.8　对角线上的张力和与对角线成直角的压缩力相结合，产生切变褶皱

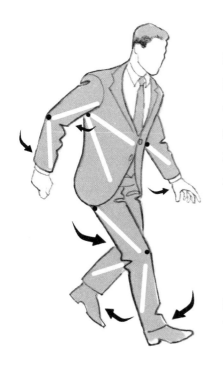

切变褶皱在服装中很常见（图 3.9）。当一个人坐着的时候，会有若干道切变褶皱指向膝关节，沿着裤腿接缝的两侧斜向延伸。通常，较大的切变褶皱可以跨过接缝并延伸，而较小的切变褶皱碰到接缝后会停止不前。织物的接缝处比周围更厚，且更难以折叠。袖子和夹克、衬衫和连衣裙的侧面也会出现切变褶皱。臂部屈曲时，切变褶皱会在上臂和前臂的一侧袖子上沿对角线方向延伸，指向肘部。

图 3.9　人体的许多动态会沿着对角线方向拉动织物，同时以与对角线成直角的方式进行压缩，从而产生切变褶皱

重叠褶皱或 S 形褶皱

有时布料会受压缩并在自身上方滑动，此时形成的褶皱从横截面上看起来像字母 S，故而被称为重叠褶皱（overlapping fold）或 S 形褶皱（图 3.10）。此类褶皱往往特别平整，其中一部分布料会因被遮挡而看不到。S 形褶皱可以被认为是两道指向相反方向且相互联系的平行褶皱。它们通常是伸缩褶皱的组成部分（图 3.11）。这些内容将在后续章节中详细介绍。

图 3.10　当一道平行褶皱滑过另一道褶皱时，就会产生重叠褶皱或 S 形褶皱，在衣领和袖子上可以看到 S 形褶皱

图 3.11　当臂部或腿部抬起而产生伸缩褶皱时，常常能在衣服上看到 S 形褶皱；伸缩褶皱由肢体侧面的切变褶皱（通过 S 形褶皱在顶部连接）组成

复合平行褶皱

平行褶皱可以通过折叠产生第二道圆柱状平行褶皱或圆锥状放射褶皱而变成复合褶皱（图3.12）。在这两种情况下，褶皱边缘均不光滑，由短而直的分段组成，它们在急剧的转弯处连接，我们能沿着此边缘看到一系列复合褶皱之眼。第二道褶皱不必与第一道成直角，可成任意角度。

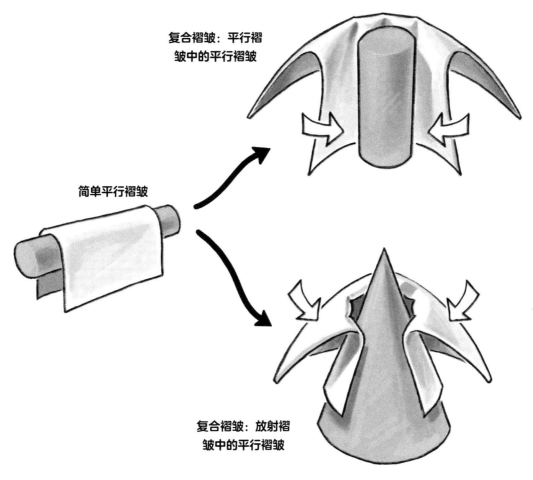

图 3.12　平行褶皱能折叠成复合褶皱，要么带有平行褶皱，要么带有放射褶皱，在这两种情况下，其边缘由平直分段与急剧的转弯处连接而产生

简单平行褶皱的边缘曲线较为规则，但复合平行褶皱的外边缘会随着布料被展平而从褶皱之眼处朝外张开。在复合褶皱快速转弯的地方，每一条细小的线会被展平，在这些曲线之外，初始简单褶皱的圆度基本上与先前一致。褶皱之眼向外突出表明了这样一个事实：复合褶皱的棱角比简单褶皱更分明（图3.13）。两个翼部越保持圆形，就越具有简单褶皱的特征。

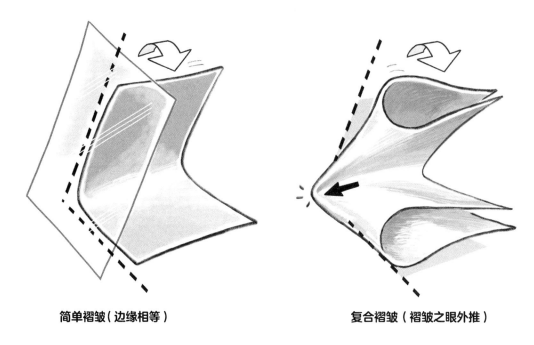

简单褶皱（边缘相等）　　　　　　　　复合褶皱（褶皱之眼外推）

图 3.13　左侧的平行褶皱被平滑而均匀地折叠，由于右侧的复合褶皱发生弯折，因而褶皱之眼附近的布料会突然展平，导致褶皱之眼外推，并产生锐利的转折，经过弯曲处时重新伸直，以恢复成初始简单褶皱的圆度

复合褶皱之眼外推的现象，在无弹性织物中尤为突出，如休闲夹克。肘部弯曲时，人体剪影中的褶皱之眼以成锐角方式指向外侧（图 3.14）。

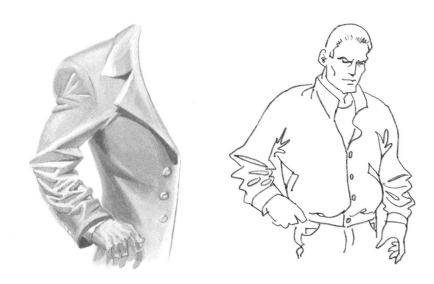

图 3.14　在无弹性的服装中，复合褶皱之眼在人体剪影中较突出，最明显的位置是弯曲的肘部

复合褶皱通常不会完全折叠，在这种情况下，褶皱之眼与外推的棱角没有那么突出，但仍显而易见。假如另一道复合褶皱沿着初始褶皱的边缘出现，翼部将受其限制，不会张得像之前那么大，显得更加平整，并减小褶皱之眼外推的幅度。

弯曲褶皱

长而窄的平行褶皱类似圆柱体，具有一定的强度与弯曲抗性。但假如在其长度方向上施加足够的压力，它就会做出响应，在初始褶皱中折叠成多个彼此成一定夹角的小分块（subsection）。每道初始褶皱的弯曲处都是一道弯曲褶皱，由于它是初始褶皱中的褶皱，还可称为复合褶皱（图 3.15）。

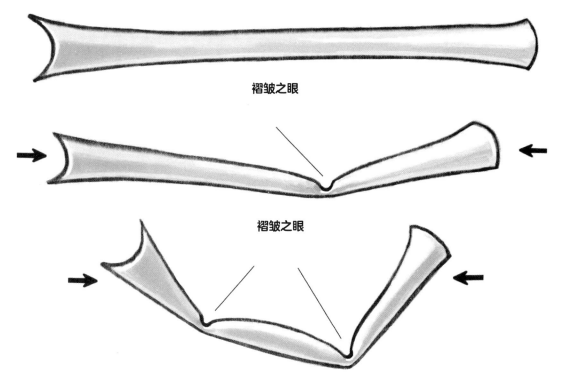

图 3.15　沿着窄状平行褶皱的长度方向压缩，会发生弯曲并产生弯曲褶皱，它们是复合褶皱，具有平直的分块和急剧的转弯处

之所以称为弯曲褶皱，是因为其所保留的小分段仍然平直并以一定夹角交接，使得外观类似于一根弯杆。这道新褶皱的铰链线会跨越初始褶皱的上下两层而延伸。在新的褶皱中，两条铰链线相接处的材料将出现明显的折痕，上层的铰链线与下层的铰链线会通过边缘处产生的急剧转弯连接在一起。我们常常能在卷起的裤腿上看到弯曲褶皱。鞋子顶部经常紧压裤腿卷起部分中的平行褶皱，并迫使它们折叠成有棱角的小分块。

假如窄状平行褶皱在水平方向上没有太多支撑，重力或其他的力便能使其弯曲。如果弯曲褶皱看起来在两个支撑点之间呈弧形向下弯曲，通过仔细观察，你会发现这并不是一条曲线，而是一系列相当平直的分段。这在几乎无弹性的织物中最为明显。若织物有弹性，褶皱则更圆。

把一袋半空的薯片包装袋卷起来后，将沿着包装袋两侧产生弯曲褶皱。包装袋的边缘将被卷成一系列细小的平直分块。衣领的边缘通常有弯曲褶皱。这是因为它们首先被折叠起来，然

后绕着脖子弯曲，产生复合褶皱。弯曲褶皱的平直分块较长，在较厚的织物中更明显，它们往往出现在卷起的袖子与下摆中。

之字形褶皱

沿着窄状平行褶皱的长度方向压缩，其将发生弯曲（图 3.16）。通常，布料左右两侧均会像袖子与裤腿一样，受到约束。如果在褶皱上施加额外压力，褶皱会进一步弯曲，但由于受到衣服限制，褶皱只会弯曲一次，并不会被进一步地推向一侧。因此，之字形褶皱在交替方向上将会发生一次或多次额外的弯曲（zigzag fold）。

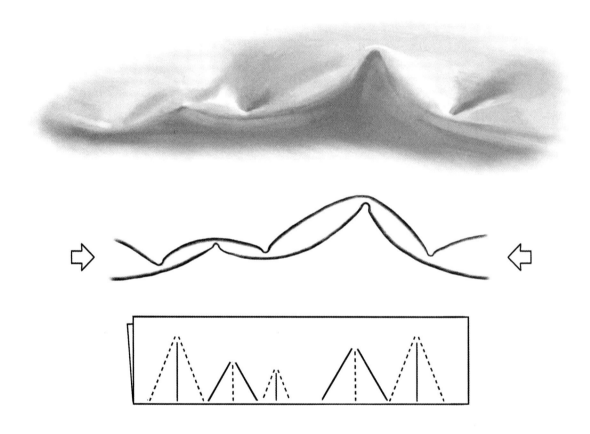

图 3.16 沿着窄状平行褶皱的长度方向压缩，往往会产生之字形褶皱，褶皱之间的分段非常直，在距离较短之处显得较窄，只有在较长的分段中才会变得宽而圆

　　之字形褶皱中的每一个弯曲处都是复合褶皱。每一对相邻的平直分段连接，会产生单道弯曲褶皱。布料每弯曲一次就会被展平，导致在初始褶皱的双层布料上产生极为笔直的铰链线。弯曲褶皱与之字形褶皱相似，唯一区别在于褶皱夹角是否以交替或延续的方式朝同一方向转弯。沿着袋子的边缘，能找到之字形褶皱。

　　之字形褶皱中的每一根短分段，均保留了初始单道褶皱的铰链线所具有的极笔直特征，不过这时候显得更窄。这些分段的长度有异。每根分段的中间部分受到的约束比末端少，并保留了更多初始的圆形特征。对于较长的分块来说，这样最为真实，有助于你画出更好的、具有吸引力的褶皱。最短的分段最窄，显得很平，几乎不张开。产生之字形褶皱的压力，既可以均匀，也可以不均匀（图 3.17）。

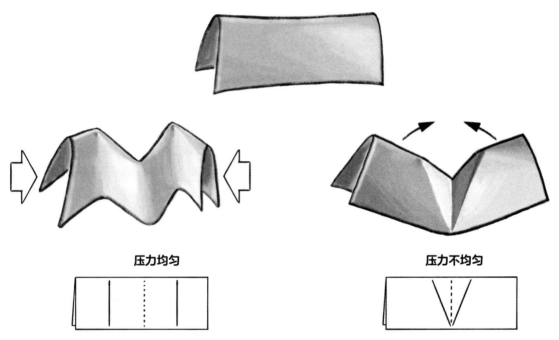

压力均匀　　　　　　　　　　　　　　　　　压力不均匀

图 3.17　平行褶皱可以在受均匀或不均匀的压力后转变为之字形褶皱：假如压力均匀，复合褶皱则为平行褶皱；假如压力不均匀，复合褶皱则为放射褶皱

　　之字形褶皱可能会有微妙的棱角变化。假如材料的两侧受到限制，压缩得更强，之字形褶皱的棱角更锐利、线条分段更短。

　　我们通常认为之字形褶皱与其自身的凸脊有关，但假如之字形褶皱的脊部不面向我们，就能看到其凹面。它是位于褶皱谷折的之字形通道。不论是弯曲褶皱还是之字形褶皱，位于褶皱之眼之间的边缘都会略微下凹，这样才能不受限制地使初始褶皱保持原有的曲率（图 3.18）。这种情况多发生于弹性材料中。

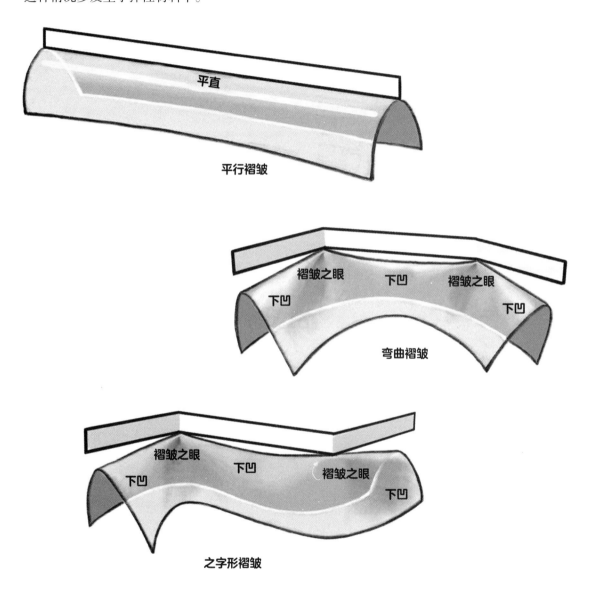

图 3.18　弯曲褶皱向同一侧弯曲一次或多次，之字形褶皱则交替朝左右弯曲，两者均有褶皱之眼，并有尖锐的棱角；在复合褶皱之间，初始褶皱保留了更多曲率，如果材料有弹性，则会下凹

　　由于衣服常常在两个方向上受到压缩，因此之字形褶皱非常普遍。之字形褶皱通常沿着肢体上衣物长度方向出现的脊部而产生。当你根据想象来画之字形褶皱时，请记住增强压缩会导致该褶皱产生更多分段与更锐利的棱角。同时要记住，紧身意味着出现较多的短分段，宽松则意味着出现较多的长分段。受到完全压缩的之字形褶皱会产生锐角（图 3.19）。

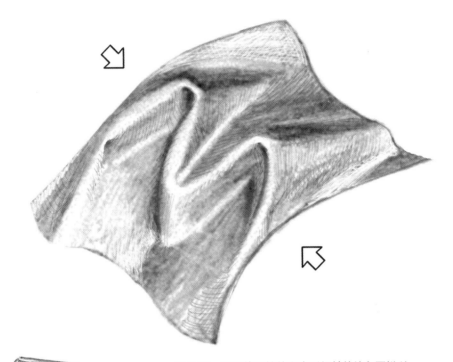

<p align="center">图 3.19　更强的压缩使之字形褶皱的棱角更锐利</p>

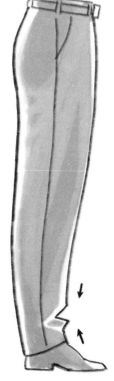

　　有折痕的裤腿搁在鞋子上，会出现之字形褶皱（图 3.20）。我们能从侧面看到之字形褶皱的轮廓，其边缘是由不同长度的短直分段组成的独特的之字形。当双腿伸直且长裤紧身时，膝关节处也可能会出现之字形褶皱。

<p align="center">图 3.20　通常能在长裤折痕上看到之字形褶皱</p>

　　宽阔范围（如躯干侧面）中的之字形褶皱，通常由彼此成锐角的长分段组成。之字形褶皱通常出现在宽松的衣服以及弯曲的关节处（图 3.21）。之字形褶皱在衬衫中很常见，它沿着袖子长度方向出现，并在臂部放下时靠近腋窝一侧。如果衣服太宽松，也有可能在臂部与腿部的外侧产生。之字形褶皱可能会出现在裤腿的正面、后面、侧面或内部，此现象取决于姿态以及长裤的宽松程度。

图 3.21　之字形褶皱通常出现在宽松的衣服以及弯曲的关节处

　　常常能看到布料产生两个平面，在桌子、床或沿着不太明确的边缘交接。假如不存在压缩，平面交接之处的线条将十分平直而均匀。但是，如果存在压缩，平面交接之处的边缘将变成之字形褶皱，并且褶皱相互连锁。绘制连锁褶皱时强调之字形，有助于更快捷且以更有说服力的方式将其设计出来（图 3.22）。

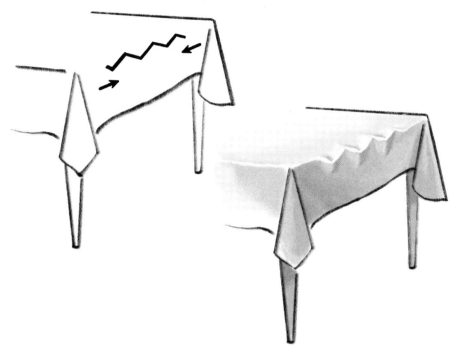

图 3.22　假如桌布在桌子的一侧受到压缩，它就会沿着这条线产生之字形褶皱

如果一件连衣裙、毛毯、窗帘或其他布料未被自然悬挂，而是接触到地板并改变方向，若布料在这个转弯处两侧受到压缩，就会产生之字形褶皱。在图 3.23 中，我们看到了在凹陷的谷折一侧出现的之字形褶皱。

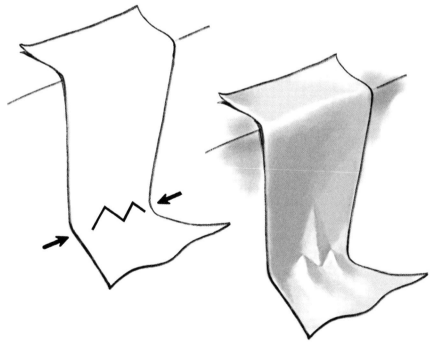

图 3.23　当连衣裙、毛毯或窗帘碰到地板并被迫向外延展时，往往会产生之字形褶皱。图中是之字形褶皱的谷折，而不是山脊

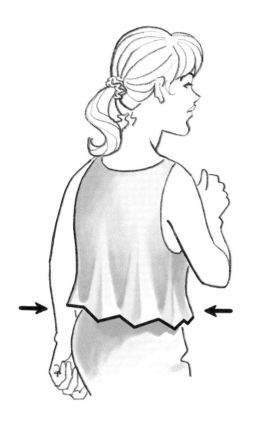

没有被腰带系住的衬衫、连衣裙或长袍，会环绕人体而出现之字形褶皱。这是因为衣服的腰围大于穿着者的腰围，以致人体周围的衣服会受到水平压缩。通过构造之字形褶皱，能解决这种压缩问题（图 3.24）。

图 3.24　当宽松的服装悬垂在腰带处时，衣服上的 S 形褶皱会被压缩为之字形褶皱

展平的弯曲褶皱与之字形褶皱

弯曲褶皱与之字形褶皱都有分段。两个分段的交接之处，所产生的夹角可大可小。布料夹角取决于约束条件，包括重力、衣服形状以及人体形状与姿态。复合褶皱上的每一条铰链线都能与初始窄状平行褶皱成直角，或成其他角度。

两个相连的分段也可以被展平，从而相互接触，就像披肩或斗篷中的弯曲褶皱或之字形褶皱受到重力而下拉一样（图 3.25）。这样会产生一种有吸引力的样式。尽管褶皱是平整的，但即使是很短的分段，也会在中心处向外略微张大，产生更圆的形状。短分段受约束，在中间处张得最小，而较长的分段会张得更大，末端分块张得最大，尤其是在有回弹性或较厚的材料中。文艺复兴及其后期的艺术家使用展平的之字形褶皱以及使分块张大的方法画出的褶皱效果很好。

图 3.25　可以展平之字形褶皱，同时保留其之字形特征

第4章

放射褶皱

褶皱家族中的另一个成员是放射褶皱，类似于圆锥体或圆锥体的一部分，而不是圆柱体。将一张纸做成漏斗形会产生放射褶皱。之所以称为放射褶皱，是因为其所有直线都从同一个起点向外放射。与平行褶皱的不同之处在于，放射褶皱的长度线都不相互平行。将布料包裹在锥形对象上，并且不均匀地对其进行压缩时，会产生放射褶皱（图4.1）。放射褶皱通常不是完整的圆锥体，且小于半个圆锥体。放射褶皱完整地绕一圈，与布料的另一边交接，做成漏斗形，能缝制成袖子、裤腿或裙子。

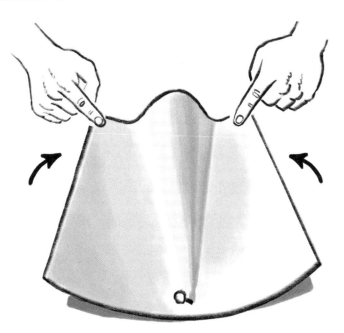

图 4.1　当布料受到不均匀压缩，使其围绕自身表面的一个点旋转时，会产生放射褶皱

简单放射褶皱

在衣服中，当不均匀的压缩导致布料围绕自身表面的一个点旋转时，就会产生放射褶皱。放射褶皱弯曲成圆锥体或半圆锥体。旋转压缩使布料绕着 z 轴旋转，z 轴与织物平面相交于一点。随着放射褶皱的产生，周围的布料也被拉起，变成一个更大、更浅的放射褶皱（图 4.2）。

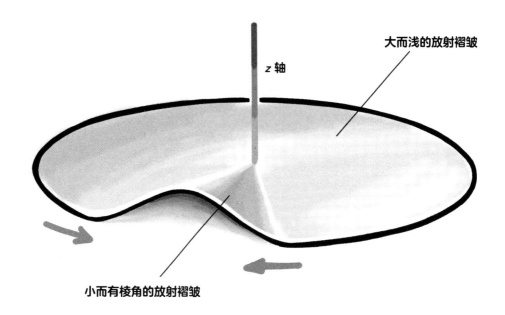

z 轴

大而浅的放射褶皱

小而有棱角的放射褶皱

图 4.2　布料受不均匀压缩产生的放射褶皱

不均匀的压缩将产生一对放射褶皱：较细小而锋利并且较靠近中心的一级褶皱，以及围绕一级褶皱的宽而浅的二级褶皱。这两道成对的褶皱，具有相同的起始点。

放射褶皱的尾部会变小，直到其尖端消失在位于相邻放射褶皱的起始位置的布料表面中。当以这个点为中心继续旋转压缩时，该点将成为复合褶皱之眼。假如布料的延伸程度不够，放射褶皱的尾部就不会聚成一个点，也就不会出现一道放射褶皱嵌入另一道放射褶皱的情况。

尽管两道成对的放射褶皱的交接之处为复合褶皱，但在描绘时，将注意力集中在较大的放射褶皱上更为重要。

放射褶皱的铰链线、长度线和宽度曲线

平行褶皱的长度线均与铰链线平行，其宽度曲线也相互平行，并且尺寸完全相同。放射褶皱的特征与平行褶皱的特征完全不同。在每一道放射褶皱中，长度线与铰链线如射线一般从同一个点放射而出（图 4.3），这是识别放射褶皱的关键。

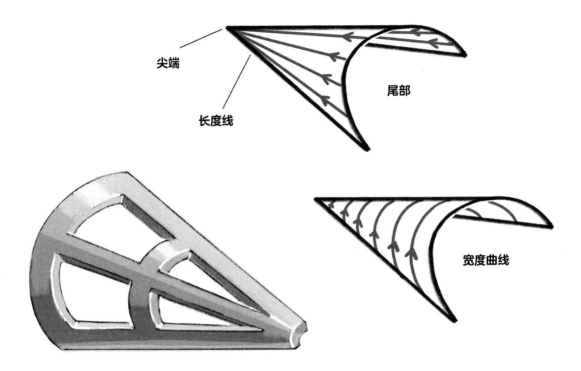

图 4.3 放射褶皱的长度线会聚集在同一个点上，宽度曲线相互平行，但随着长度线的聚集而均匀变小

　　两条长度线之间的角度，可以为从锐角到钝角的任意角度。放射褶皱经常在无意间产生，并沿着自身长度方向逐渐增大，有的锐利，有的缓和。放射褶皱的铰链线，是在山折上升时沿山脊延伸的长度线，假如从另一侧看，则位于褶皱谷折的底部。

　　宽度曲线相互平行，但当我们从放射褶皱的起始点开始移动时，其尺寸会匀速增长。宽度曲线以放射褶皱所绕的假想线为中心，这条假想线类似于锥形蜡烛的烛芯，宽度曲线的尺寸均不相同。

基本放射褶皱

　　假如放射褶皱越长且越圆，从其产生的平面的水平位置开始，半圆锥体的上升幅度越大。此时周围的区域产生一道宽而浅的放射褶皱，与它所包含的更小而明确的放射褶皱汇聚于同一个点。图 4.4 中是一道宽状放射褶皱，附加的线稿中标注出了铰链线，其中虚线表示山折的脊部，实线表示谷折的底部。较大的放射褶皱具有宽而平滑的曲线，其内部较小的放射褶皱则具有更明显而锐利的棱角。

　　放射褶皱可以像平行褶皱一样改变宽窄程度。宽状放射褶皱较弱，可以更轻松地展平。窄状放射褶皱较有力，假如沿着新轴压缩，将弯曲成复合褶皱。

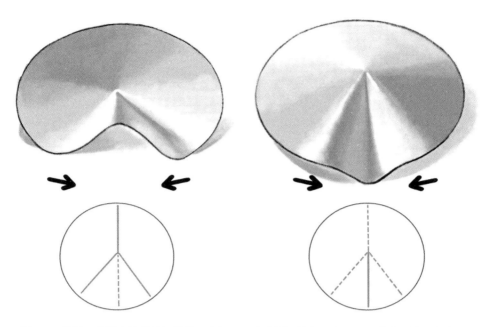

图 4.4　这是一道较小的放射褶皱的两个视图，该放射褶皱出现在由二级放射褶皱形成的宽圆锥体内

漏斗形布管

假如一块布料的左右边缘彼此不平行，被缝合在一起后呈漏斗形。袖子和裤腿通常呈漏斗形（图 4.5）。漏斗自身是一道放射褶皱，能旋转 360 度，绕了一圈之后接到一起。它也可以被认为是数道放射褶皱彼此平滑地连接在一起。这些形状在自然状态下会塌陷，除非它们被肢体填充并支撑起来。由于漏斗尾部被切除，漏斗形放射褶皱的尖端不会产生任何复合褶皱。

图 4.5　布料常被裁剪与缝制成漏斗形部件，以更好地适应人体；由于这些漏斗部件以没有尖端的圆锥体为基础，因此产生的是放射褶皱

放射脊状褶皱与放射谷状褶皱

放射脊状褶皱（radial ridge fold）与放射谷状褶皱（radial valley fold）属于长而窄的放射褶皱。放射褶皱使自身凸起的山折表面或凹下的谷折表面朝向外侧。我们能在图 4.6 中看到左侧是一道从凹下的谷折表面中浮现而出的窄状放射脊状褶皱，右侧是底视图，看上去就像是一道在山坡上加深并加宽的狭窄山谷。

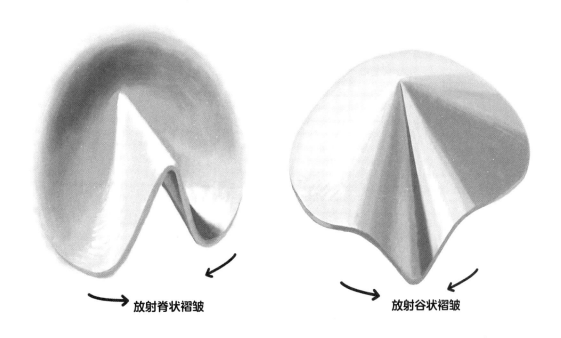

放射脊状褶皱　　　　　　　　　　　　　　**放射谷状褶皱**

图 4.6　左侧所示为从布料的凹下的谷折表面上显露出的一道窄状放射脊状褶皱；右侧为同一褶皱的底视图，在这里，凸起的山折上显露出一道放射谷状褶皱

放射脊状褶皱通常很长，并且形成速度缓慢，以致周围布料因弯曲幅度过小而难以察觉，或褶皱因为织物的弹性而消失。这种放射褶皱的山折或谷折都有可能面朝观者。放射脊状褶皱通常产生于布料内的宽阔区域，能在衬衫与大衣中看到。

放射脊状褶皱由一道主中心褶皱组成，其两侧为两道较小的二级放射褶皱，这两道二级放射褶皱能把主褶皱与四周较宽的布料相互连接起来。脊状褶皱并不规则，原因是产生褶皱的压力会沿着其长度方向出现变化。

受重力影响，当布料自由垂下并且下部分块下垂到一定程度被压缩时，常出现放射谷状褶皱（图 4.7）。放射脊状褶皱与放射谷状褶皱将相互交替并随着下降而增大。穿着礼服时，由于流动曲线相连锁，脊状褶皱与谷状褶皱将在整件衣服周围交替变化。宽松的袖子、裤腿和连衣裙中常出现放射脊状褶皱。它们也会出现在未均匀展开或悬挂的大块平整布料上，如毛巾、床单、毯子和床罩。

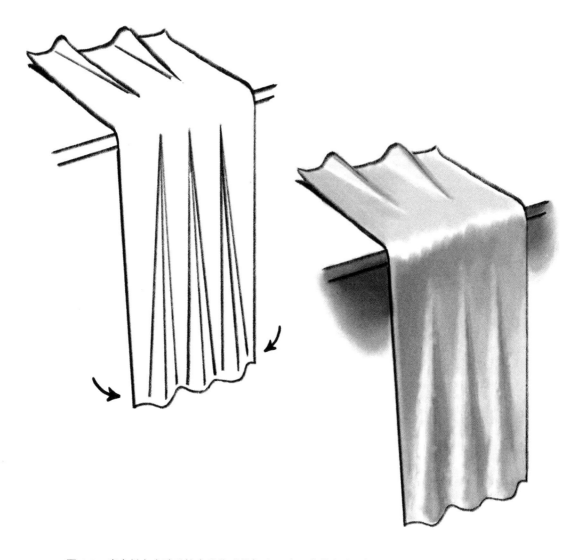

图 4.7　当布料自由地垂挂在边缘或栏杆上，或以其他方式悬挂时，通常会出现长条的悬挂式放射褶皱（hanging radial fold）

扇形褶皱

悬挂式放射褶皱组是扇形褶皱（fan fold）。这些放射褶皱数量不限，全部共用一个初始点，并沿不同方向呈扇形展开。它们彼此连锁，并在山折与谷折之间交替。我们可以在图 4.8 中看到一些简单扇形褶皱。褶皱组中出现的扇形褶皱，其尺寸与数量具有多样性。

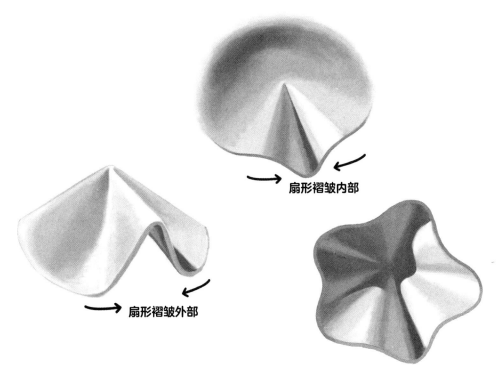

图 4.8　在左图中，扇形褶皱起源于同一个起始点；右侧为两个扇形褶皱内部的视图，其"喷口"位置是由凹面产生的凹槽

　　假如将一块布料盖在立柱上，重力会下拉布料中未被支撑的部分，并使其在被支撑的部分下向内摆动。假如没有其他约束，这些扇形褶皱将相互连锁，并产生一系列交替的脊状和谷状褶皱，这些褶皱朝外扩散，并随着从支撑点进一步下落而扩大（图 4.9）。悬挂式放射褶皱往往会在自身重量下细分为两道放射褶皱。

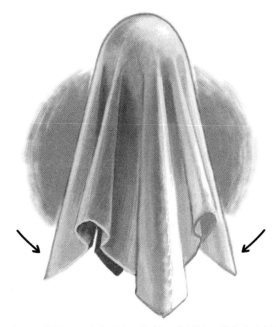

图 4.9　重力会使悬挂的垂褶布产生扇形褶皱，布料被下拉并在立柱的支撑下朝内摆动

　　扇形褶皱经常出现在长袍、连衣裙以及桌布的棱角处。褶皱可能非常规则并呈星形，也可能不规则。在弯曲的肘部和膝关节处，袖子和裤腿可向外折叠成八道或八道以上的褶皱，虽然一般来说，其中的某一道褶皱相比其他褶皱更为突出。

　　扇形褶皱会出现在悬挂于钩子上的毛巾中。毛巾的边缘与棱角会在重力作用下下拉，并在支撑下朝内摆动。布料边缘则产生流动曲线（图 4.10）。在边缘的最高位置，将以钩子为顶点形成倒 V 形。其他边缘则产生三条流动曲线。

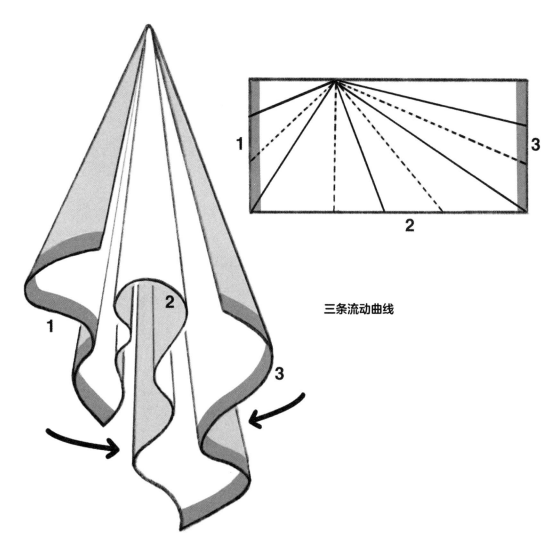

三条流动曲线

图 4.10　挂在钩子上的毛巾会产生扇形褶皱，顶部边缘形成直边倒 V 形，其他边缘会变成流动曲线

复合放射褶皱

放射褶皱往往成对出现，一道嵌入另一道，在两道褶皱的起始位置会产生一道复合褶皱。这种类型的放射褶皱常见于屈曲的关节处。对于某些旋转点不在布料上的放射褶皱，如当毯子呈漏斗形包裹在某人的肩部的情况下，放射褶皱不是复合褶皱的一部分。

在成对的放射褶皱处，假如第一道与第二道放射褶皱的铰链线相交，会出现一个小折痕，这是复合褶皱之眼。在褶皱中，假如存在一个褶皱之眼，往往能证实它是复合褶皱。放射褶皱的角度越大，褶皱之眼就越引人注目。在诸如纸张之类没有回弹性的材料中，由于粗糙处理而产生的细小放射褶皱所带来的压缩影响，会产生许多细小的永久性折痕。

能将现有的放射褶皱变成复合褶皱的另一种方法是：折叠成一种圆柱状的平行褶皱或另一种圆锥状的放射褶皱（图 4.11）。这样做的原因是布料覆盖在肢体上，或是对布料进行了压缩，第二道褶皱可以与第一道褶皱成任意夹角。复合褶皱的边缘不会平滑弯曲，但总是会弯曲成一系列短而直的分段，这些分段彼此以突出的夹角交接。我们可以在这些分段的交接之处看到复合褶皱之眼。你经常可以在放射脊状褶皱中看到带有放射褶皱的复合褶皱。当一顶柔软的尖顶帽子被弯曲到一边时，常会出现带有放射褶皱的复合褶皱。

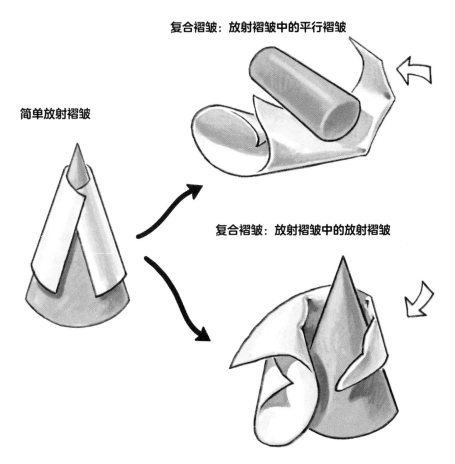

复合褶皱：放射褶皱中的平行褶皱

简单放射褶皱

复合褶皱：放射褶皱中的放射褶皱

图 4.11　放射褶皱可折叠成由平行褶皱或放射褶皱组成的复合褶皱

狭长的放射褶皱变化平缓，其外观与平行褶皱相似。假如在其长度方向上进行压缩，可能会变成之字形褶皱。例如，沿着长裤小腿部分的前侧，会产生一道细长的放射褶皱，与鞋子顶部交接时会向上压缩。简单褶皱会受力而产生弯曲褶皱或之字形褶皱。

以两种不同方式创建同一种复合褶皱

有一个有趣的观察结果：当旋转压缩产生两道为一组的放射褶皱时，还会进一步在尖端产生一道复合褶皱。这便是平行褶皱、放射褶皱和复合褶皱之间的有趣关系。

我们通常认为复合褶皱是以下两步过程的结果：折叠一块布，然后以与初始褶皱成一定夹角的方式再次折叠（图 4.12）。

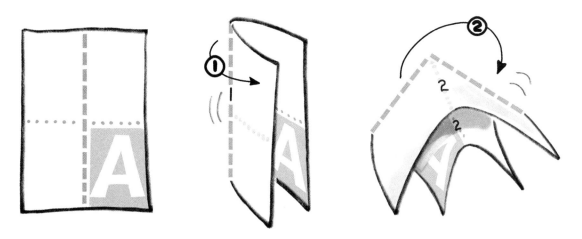

图 4.12　通过依次在两条相交的铰链线上进行折叠，可分两个步骤制造复合褶皱

但是，由于压力不均匀会产生放射褶皱，所以仅需一步即可产生复合褶皱。首先沿着 x 轴折叠平面，然后沿着 y 轴折叠，以制造复合褶皱。相反，如果我们通过在布料一端让左右两侧相互移动以压缩材料，布料就会绕着 z 轴旋转（z 轴像插在布料中间的杆子一样竖起来）。假若压缩充足，布料就会折叠成熟悉的复合褶皱（图 4.13）。用一张纸可以很容易地证明。

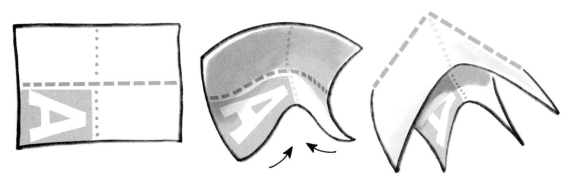

图 4.13　通过围绕垂直于布料的 z 轴一起旋转布料的两个部分，只需一步即可制造复合褶皱

第5章

连锁褶皱

褶皱往往不会单独出现，且会被与之连接的相邻褶皱包围。本章着眼于这些互联的样式的褶皱。在夹角不同并已包含褶皱的两大块布料交接处的线条上，褶皱会彼此连锁。它们的连锁方式具有简单的几何结构，不论所涉及的褶皱是平行褶皱还是放射褶皱，或是两者兼有，其几何结构均相同。沿着它们交接的边缘出现的之字形样式，其尺寸与夹角可能会有所不同，并且可能规则，也可能不规则。衣服中连锁褶皱的形状多种多样，但始终遵循着一种简单的样式（图 5.1 ）。

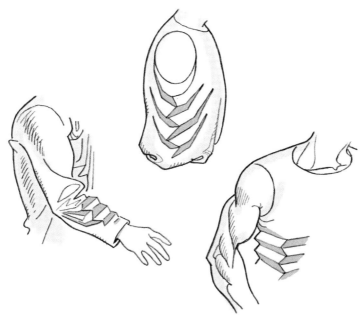

图 5.1　连锁褶皱出现在袖子上、腋下以及胸部与躯干侧面之间，从左到右所示的连锁褶皱类型为：放射－平行、放射－放射与平行－平行，它们以类似的方式连锁

翻转褶皱

当单道褶皱完全翻转时，山折会急剧地转变为谷折，而谷折变成山折，产生翻转褶皱（inverted fold）。这两道褶皱交接之处存在着夹角变化，原因是向上朝山折一侧的简单褶皱与向上朝谷折一侧的褶皱彼此连锁。当布料绕着肢体弯曲时，单道褶皱的形状常常会发生这种突然且急剧的翻转（图 5.2）。

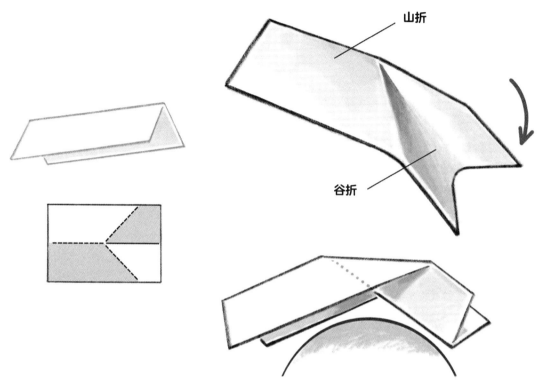

图 5.2 翻转褶皱会急剧地从山折变为谷折，新的铰链线与初始的铰链线成一定夹角，翻转褶皱也可以看作一分为二的褶皱

查看翻转褶皱的一种方法是将单道褶皱细分为两道较小的放射褶皱。这两道较小的褶皱总是具有较窄的脊部，两个翼部之间的夹角更为锐利，那是因为它比初始褶皱的空间更紧密，而初始褶皱自身不必与另一道褶皱共享空间。两道放射褶皱之间的谷折不如褶皱自身那么锐利。

袖子或裤腿上的翻转褶皱按特定顺序产生。翻转褶皱中的第一道褶皱，实际上是布料围绕肢体时产生的一道平滑而渐进的转弯。第二道褶皱由沿着肢体轴进行的压缩而产生，并与肢体成夹角。由于受到约束并且无法远离肢体表面移动，开始产生吸收压力的细小平行褶皱，所以铰链线不会太长。因此，翻转褶皱以新的夹角分为两道褶皱，并且更严格地遵循肢体周围的曲率。复杂的褶皱群组以这样的方式产生。这些褶皱几乎存在于每一种袖子中。

两道平行褶皱连锁

单道褶皱与第二道褶皱以一定夹角完美地连锁，如图 5.3 所示。因为两侧的平行褶皱不一致，所以连锁结构并不对称。假如有多道褶皱相交接，其交接之处会产生之字形褶皱。

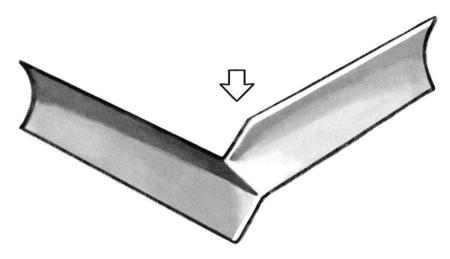

图 5.3　两道简单平行褶皱交接并连锁

平行褶皱的连锁组合

一组平行褶皱能与另一组平行褶皱完美地连锁（图 5.4）。两组平行褶皱交接所形成的之字形线，往往比褶皱本身更锐利，原因是这些短分段的末端受到约束。该褶皱的几何结构使布料能够转折，以便在垂直压缩的同时，水平地包裹形体。

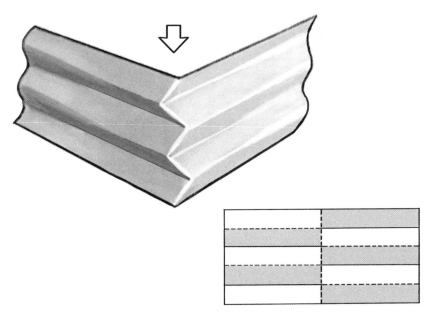

图 5.4　两组平行褶皱交接并连锁，在其结合处产生之字形褶皱，图中虚线表示山折，实线表示谷折

　　想象一块布料沿着一条线弯折产生棱角，然后沿着该线承受压力，这样会产生之字形褶皱。其实，可以在桌子边缘弯曲布料或纸张，然后沿着铰链线压缩来证明这个现象。绘制连锁平行褶皱时，最简单的方法是先在相互连接的位置画出之字形，接着画出与之交接的其他褶皱。

　　可以在传统公文包和可扩展文件夹中找到连锁平行褶皱。受压缩的布料被迫绕着圆柱体弯曲的地方也会出现连锁褶皱，如臂部的袖子以及腿部的长裤。

平行褶皱与放射褶皱连锁

　　一组平行褶皱也能按一定夹角与一组放射褶皱连锁（图 5.5）。两者交接之处会产生之字形褶皱。在屈曲的膝关节等关节处的弯管褶皱（bent tube fold）的每一侧，都能找到这种褶皱，具体在下一章进行介绍。

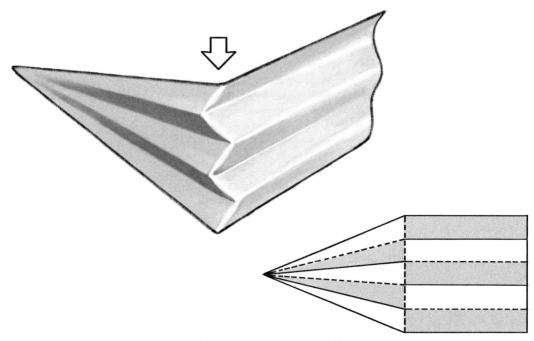

图 5.5　一组放射褶皱与一组平行褶皱交接并连锁，产生之字形褶皱

放射褶皱的连锁组合

一组放射褶皱能与另一组放射褶皱很好地连锁，如图 5.6 所示。由于腕部与脚踝的压缩，当衬衫的袖子与裤腿堆挤成一团时，可能会产生一组复杂的连锁平行褶皱和放射褶皱。由此形成的褶皱可以产生复杂而吸引人的样式，这些样式已经被艺术家们画了很多年。

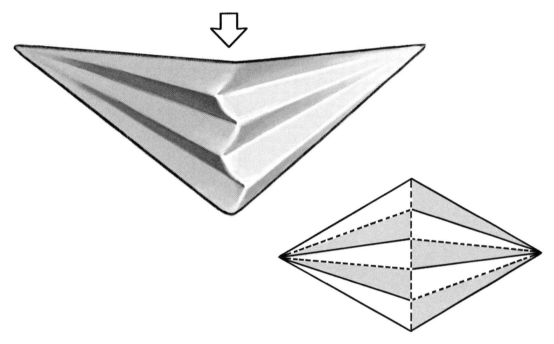

图 5.6　两组放射褶皱交接与连锁，产生之字形褶皱

复杂褶皱

前面几章介绍了褶皱家族的成员——平行褶皱与放射褶皱，既包括简单褶皱，也包括复合褶皱。画出单一或成组的平行与放射褶皱，能在不同情况下解决布料压缩的问题。但有时需要画出较大的褶皱组合，如当衣服在屈曲关节处受压的时候。在这种情况下，平行与放射褶皱组合共同作用，以提供几何化的褶皱绘制解决方案，并产生更复杂的样式。通过学习绘制若干种复杂褶皱，你就能具备绘制各种状态下衣服的技能。

复杂褶皱的样式可识别及预测，它们有助于使画作看起来自然且可信，同时强调人体动态。之所以会重复出现这些样式，是因为导致它们产生的环境非常普遍。

沟状褶皱与桥状褶皱

单道宽褶皱近似于半圆柱体，能从两端压缩。这些褶皱的中间常常会产生平整分块，并且在该平整区域中产生新的铰链线（图6.1）。通过将该平整区域折叠到压缩所需的程度，其中的新铰链线将使布料适应于压缩带来的影响。现在，沿着半圆柱体的长度延伸的初始铰链线分出两个分块，以一定夹角交接。假如平整区域向上弯曲，新铰链线就会在新的山折上出现；假如向下弯曲，新铰链线则位于新的谷折。

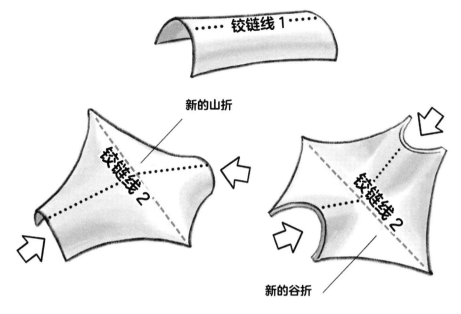

图 6.1　当一道形似半圆柱体的褶皱沿自身长度方向被压缩时，中间的分块常常变平，此处会出现一条新的铰链线。新褶皱吸收新压力

　　有时，新的压缩会产生一条新铰链线，该铰链线无法抵达半圆柱体布料的边缘，并终止于初始褶皱的曲线。假如它是山折中一道近似于杏仁形的压痕，则称为沟状褶皱，当观察初始褶皱的谷折一侧时，新褶皱如同一座跨越谷折的桥，则称为桥状褶皱（图 6.2）。沟状褶皱与桥状褶皱除了顶部与底部的外观不同，并没有什么实质性不同。沟状褶皱与桥状褶皱可以出现在放射褶皱和平行褶皱中。

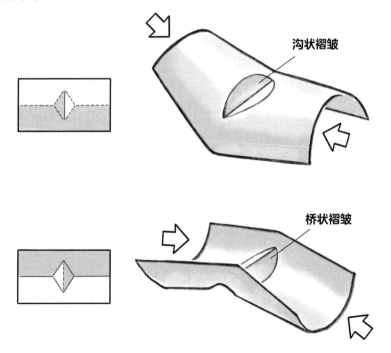

图 6.2　当沿着现有的简单褶皱的长度方向压缩时，会产生沟状褶皱和桥状褶皱，其铰链线未抵达布料边缘

放射褶皱与沟状褶皱之间存在着有趣的关系。沟状褶皱可视为附着于自身镜像上的复合褶皱（图 6.3）。

图 6.3 沟状褶皱与桥状褶皱可看成是由两道相互连接的放射褶皱所产生的，这两道放射褶皱互为镜像

沟状褶皱会在这些地方产生：屈曲膝关节后方的长裤部分，臂部屈曲时肘部内侧的袖子部分，臂部上抬时夹克袖子的上部，以及鞋尖顶部的皮革部分。当脚趾上抬而压缩皮革时，沟状褶皱最为突出。沟状褶皱常出现在位于踝关节处的靴子前后部分。随着关节的过度屈曲与伸展，沟状褶皱会变得更加突出。

布料在小范围内暂时不受支撑的地方，常常出现桥状褶皱，如在连衣裙或长袍横跨大腿且不受支撑的时候产生，或在穿着宽松衬衫或 T 恤时，从乳房之间产生。这些桥状褶皱可以足够长，以使其像受到压缩或重力作用的脊状褶皱一样弯曲或呈之字形。在某些织物中，长条的脊状褶皱悬挂在连衣裙或长袍上，将出现若干条细小沟状褶皱，以捕捉光线（图 6.4）。

图 6.4　沟状褶皱和桥状褶皱在衣服上很常见，有时桥状褶皱会被视为悬挂式放射褶皱中的水平状的细小缺口，其角度使自身能受到光线的照射

弯管褶皱

折叠任意类型的圆柱体时，均会产生非常独特的弯管褶皱（图6.5）。尽可能地让弯管褶皱展平与变宽，就能使新铰链线发生弯曲。易拉罐、纸管，以及袖子、裤腿和靴子都会出现上述现象。展平圆柱体的前后部分，能产生两条平行的铰链线。如果一直弯曲，圆柱体的前后部分就会沿着两条铰链线的整体长度方向相互接触，这两条铰链线的两端是复合褶皱。此时受折叠的圆柱体的内表面始终为沟状褶皱。

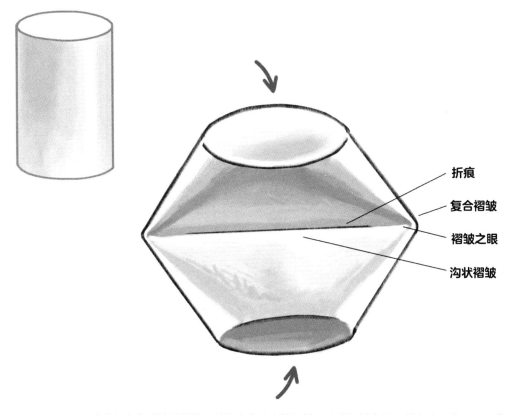

折痕

复合褶皱

褶皱之眼

沟状褶皱

图6.5　弯曲任意类型的圆柱体，始终会产生弯管褶皱，这种褶皱会展平并变宽，在正面和背面产生铰链线

　　肘部与膝关节处的衣服会在弯曲时出现明显的弯管褶皱。当袖子或裤腿发生折叠时，若受到其中肢体的阻挡，将无法折叠到最极限的状态，从而无法在其圆柱造型的前后部分产生长而平直且不间断的铰链线。有时，木偶或玩偶的双手缝在中空的袖子上，当其肘部屈曲时，它们看起来像是不真实的极端化弯管褶皱，完全展平后表明臂部不在里面。

关节处的袖子与裤腿会出现弯管褶皱。在衣服中，我们通常看到的是这些圆柱体的外凸部分。图 6.6 为半道弯管褶皱，其方向与覆盖在膝关节的裤腿的方向一致，其中的 F 表示覆盖在膝关节的前部分块。请注意该褶皱中出现的铰链线。从镜子中能看出这半道弯管褶皱的内部视图，但很少能看到这部分视图。我们有时会在连衣裙、长袍和窗帘的悬挂褶皱中看到凹面的内部，当这道凹褶皱碰到地板并改变方向时，可能会产生弯管褶皱。

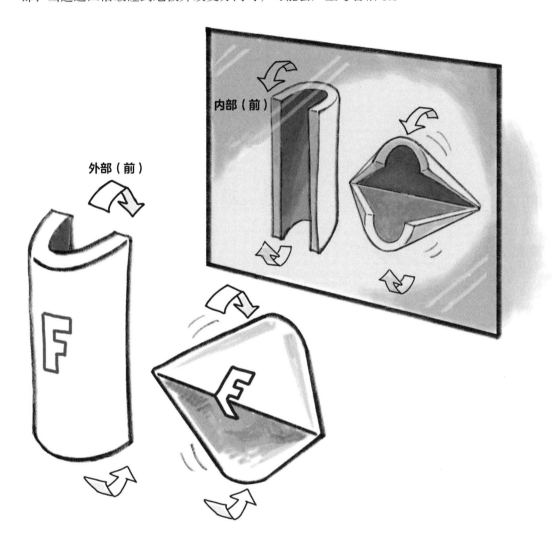

图 6.6 弯管褶皱的前半部分为弯曲状态，并且新铰链线朝向我们，就像覆盖在屈曲的膝关节上的长裤一样，图中 F 表示膝关节前部，镜子中显示的是内部视图

　　图 6.7 展现的是弯管褶皱的后半部分，请注意在这一侧中突出的铰链线。我们还可以在衣服中看到膝关节与肘部折痕处的褶皱的凸面。在镜子里出现的是该褶皱的内部视图。此外，我们无法在关节处看到这样的凹面内部视图，不过，当布料超出边缘并改变方向时就能看到。

　　观察弯管褶皱的另一种方法是将其看成暂时一分为二的平行褶皱。这两道平行褶皱互为镜像，在经过沟状褶皱后会重新交接。

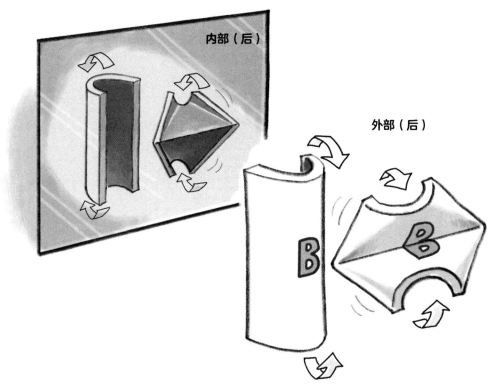

图 6.7　由于折叠产生铰链线，能看到弯管褶皱的后半部分或膝关节有折痕的一侧正朝我们弯曲，图中 B 表示膝关节的后部，镜子中显示的是平时不常见的内部视图

关节处的褶皱

　　关节屈曲时，衣服会产生弯管褶皱。产生褶皱的部位包括膝部、肘部、脚踝、腕部、手指、颈部、肩部与脚趾。其中，褶皱在肘部及膝部最为突出。尽管这些关节的尺寸与比例有异，但所有关节处出现的褶皱样式均相同。屈曲的关节处的褶皱知识，可应用于其他地方。

屈曲的膝关节处的褶皱

　　膝关节屈曲时，该处的长裤会产生复杂褶皱，该褶皱结合了扇形褶皱、放射褶皱与弯管褶皱的特征。图 6.8 表示这个组合的示意图，出现在膝关节前部，镜子中展现出内部视图。图 6.9 展示了这些褶皱在膝关节后部的折痕面。请注意，垂直折痕沿着大腿与小腿后部向下延伸，被膝关节后部的水平折痕截断。

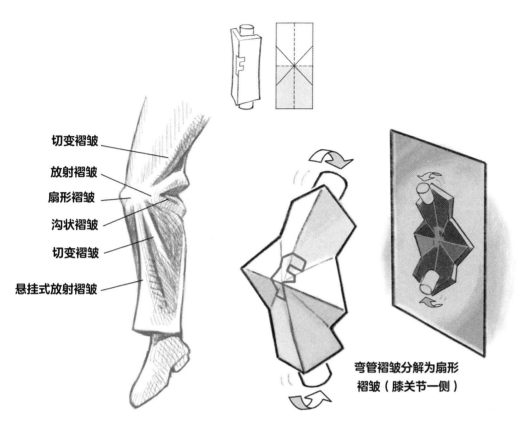

切变褶皱

放射褶皱

扇形褶皱

沟状褶皱

切变褶皱

悬挂式放射褶皱

弯管褶皱分解为扇形
褶皱（膝关节一侧）

图 6.8　屈曲的膝关节处以弯管褶皱为主，它与膝关节上方的扇形褶皱连锁，图中 F 表示膝关节前部

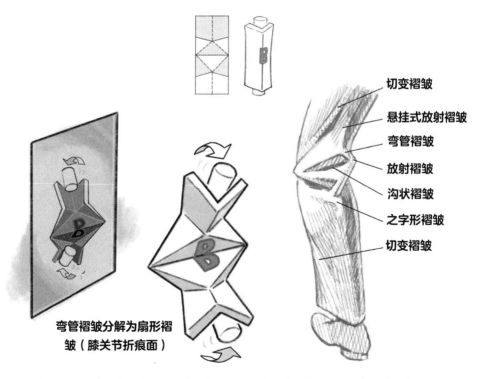

切变褶皱

悬挂式放射褶皱

弯管褶皱

放射褶皱

沟状褶皱

之字形褶皱

切变褶皱

弯管褶皱分解为扇形褶
皱（膝关节折痕面）

图 6.9　弯管褶皱是膝关节处的主要褶皱，在两侧与其他褶皱连锁，图中 B 表示膝关节后部

肘关节内部折痕中的嵌套褶皱

当屈曲的肘部产生弯管褶皱时，沟状褶皱的铰链线将与袖子方向成直角。被袖子包裹的臂部使铰链线中断，如图 6.10 所示。A 指的是袖管，形成弯管褶皱，而 B 是沟状褶皱，属于弯管褶皱的一部分。沟状褶皱内部还有一道用 C 标记的细小桥状褶皱，这两道褶皱成直角。在整根袖管的铰链线恢复之前，桥状褶皱会一直拱起。肘关节不完全屈曲时，可以看到这些嵌套的沟状褶皱和桥状褶皱；假如肘关节完全屈曲，则看不到内部的嵌套褶皱。

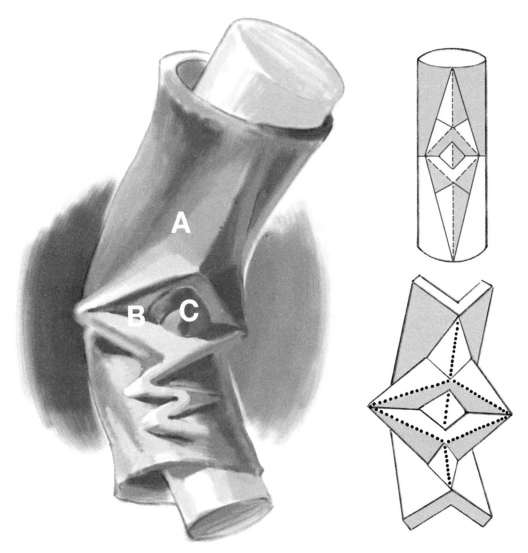

图 6.10　当肘部屈曲并产生弯管褶皱时，位于折痕处的肢体体块将推动袖子上的 A 部分，从而产生桥状褶皱 C，嵌入弯管褶皱所产生的沟状褶皱 B

肘部外侧的扇形褶皱

当袖子覆盖屈曲的肘部外侧时，会产生扇形褶皱。图 6.11 表示扇形褶皱的 8 个部分。沿着臂部后方延伸的初始主铰链线分为两个分段，在肘端以一定角度交接。扇形褶皱中的这些分段以 1 和 5 进行标记。标记为 3 和 7 的放射褶皱向前延伸，以便与跨越屈曲的肘部的内侧折痕的沟状褶皱交接。标记为 2 和 8 的褶皱是切变褶皱，沿着上臂的对角线延伸。标记为 4 和 6 的褶皱也是切变褶皱，它们沿着前臂的对角线延伸。

此类褶皱在肘部与膝部最常见，但也能在其他地方找到，如大腿上抬时的长裤后裆处，以及腕部屈曲时的袖子处。这些褶皱在衣服上变化丰富，但褶皱图解还是能展现出肘部屈曲时袖子的基础几何结构。

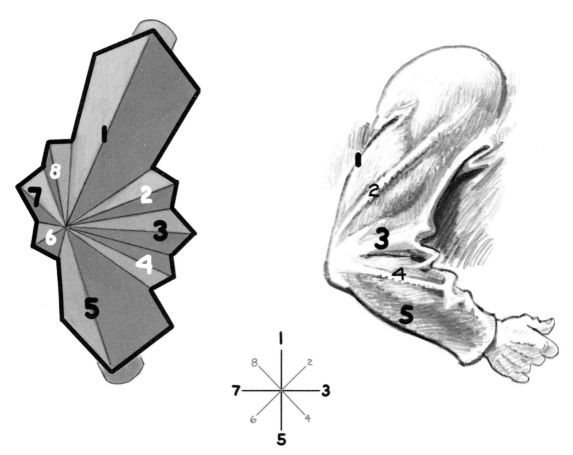

图 6.11　肘部屈曲时，会出现 8 道扇形褶皱；膝关节屈曲时，长裤上也会出现类似的褶皱

屈曲的关节侧部的扇形褶皱

肘部与膝关节屈曲时，也会产生类似的褶皱样式。旋转或不均匀压缩将在关节两侧分别产生一道放射褶皱，它们互相对称（图 6.12）。它们的尾部指向关节外侧，但褶皱在到达膝盖或肘端之前会消失。指向关节内部的放射褶皱会增大，随着与跨越关节折痕处的沟状褶皱相连锁，很快就会被细分。该沟状褶皱连接两道放射褶皱。有时，这些放射褶皱在触及折痕内的沟状褶皱之前会被分开。这样做是为了在肢体周围形成一系列细分的放射褶皱。

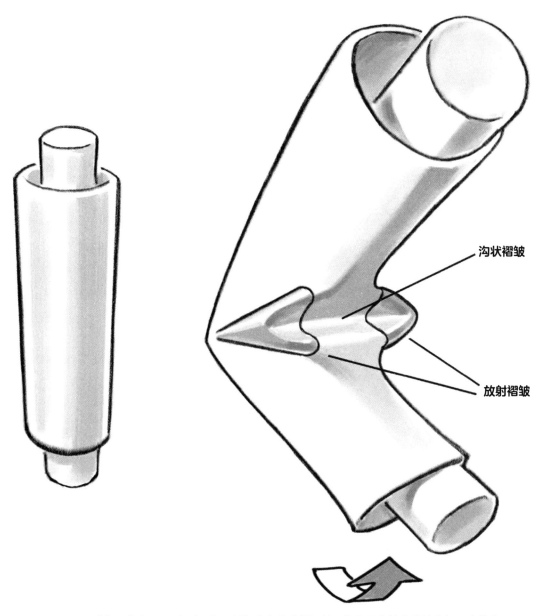

沟状褶皱

放射褶皱

图 6.12　肢体屈曲（flexes）时，每一侧都会产生放射褶皱，指向屈曲的关节的外部；在关节折痕面的每一侧，两道放射褶皱会与关节折痕处的沟状褶皱相连接

细分放射褶皱

细分放射褶皱（subdivided radial fold）常常在管状布料与屈曲的肢体处产生，从而压缩关节内部的袖子与裤腿（图 6.13）。若干道放射褶皱将在这些地方产生并连锁。当放射褶皱环绕关节时，会翻转并细分。这些褶皱的起始点位于屈曲的关节的一侧，即膝盖或肘端。

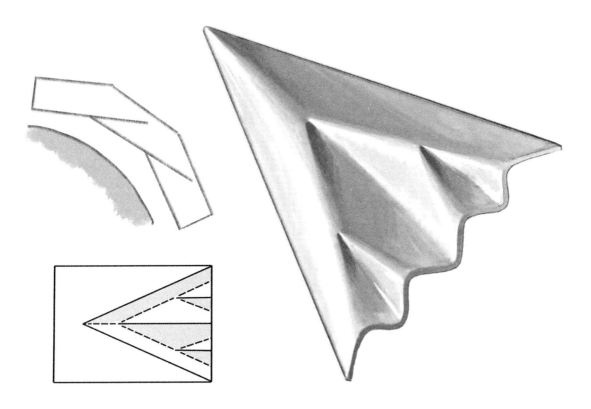

图 6.13　细分放射褶皱的每一个分部都能让布料在肢体周围进一步弯曲，同时沿着肢体的长度方向保持压缩状态

细分放射脊状褶皱

细分放射脊状褶皱（subdivided radial ridge fold）常会在其侧部细分。细分放射脊状褶皱的每一侧均有若干个三角形，其分部会在每一侧发生变化，以产生两个较小的三角形（一个长三角形和一个更短小的三角形）。当放射脊状褶皱以这种方式细分时，那么它与扇形褶皱相似（图 6.14）。

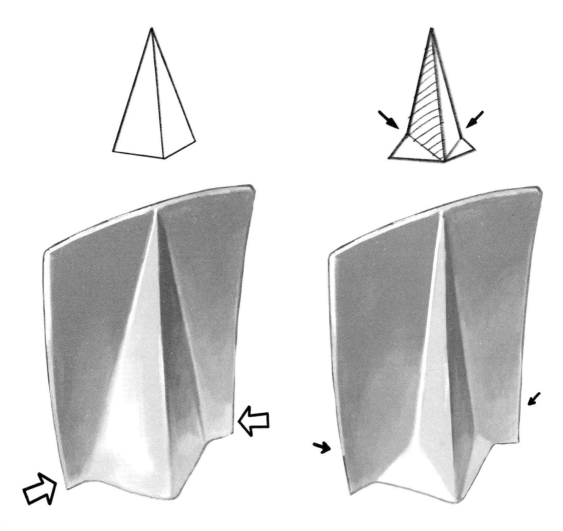

图 6.14 放射脊状褶皱的两侧呈锯齿状，这将放射脊状褶皱的每一个三角形侧边细分出两个较小且相连的三角形，这两个三角形一大一小

细分放射脊状褶皱常出现在肘部、膝部还有小腿处，有时也会出现在前臂下方。当肢体的放射脊状褶皱在屈曲的关节处变成弯管褶皱时，通常会细分。发生这种情况时，所产生的两个三角形小分块的下部，是关节侧部的放射褶皱的上半部分。图 6.15 展现了几道细分放射脊状褶皱的基本几何结构，其位置在上臂前部、大腿后部和小腿前部，通常与弯管褶皱一同出现。

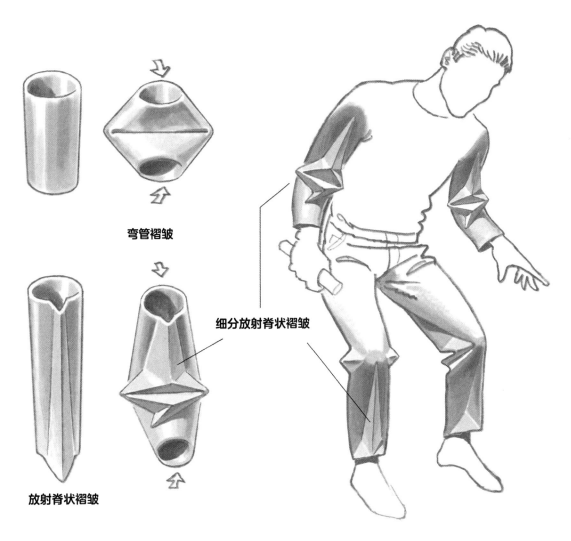

弯管褶皱

细分放射脊状褶皱

放射脊状褶皱

图 6.15 肢体弯曲时，通常会产生细分放射脊状褶皱（图中为简化的示意图）

嵌套翻转放射褶皱

假如单道褶皱翻转后再次翻转，将产生嵌套翻转褶皱（nested inverted fold）。首道褶皱的山折会在一定距离内变成谷折，然后变成山折。嵌套翻转放射褶皱的几何结构如图 6.16 所示。当翻转褶皱碰到下方肢体而无法继续延伸时，通常会产生嵌套翻转褶皱，因而被迫再次向上抬起，产生嵌套翻转放射褶皱。当布料略有松弛，以及沿着前臂长度方向进行一定的压缩时，就会在前臂上方的袖子上出现小褶皱。

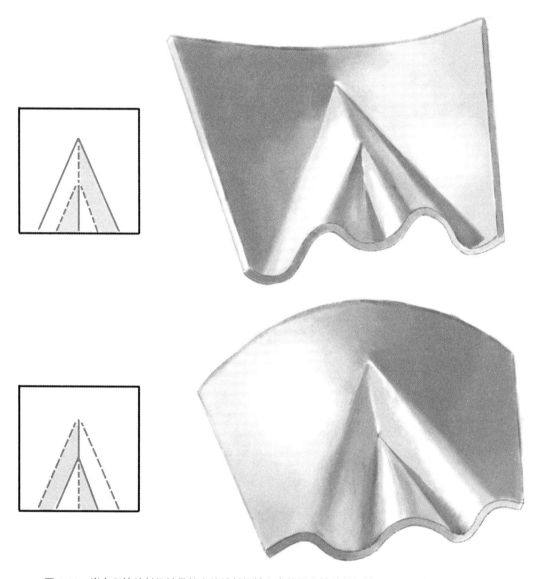

图 6.16　嵌套翻转放射褶皱是较大的放射褶皱之内的更小的放射褶皱，下图为底视图

花彩褶皱

假如一块布料从两点悬挂而下，并且这两点之间的布料没有太强的张力，那么将会受重力影响而下垂。我们常会在挂在晾衣绳上的毛巾或床单中看到这个现象。与平放时相比，布料悬挂后两点之间的距离更近，此时重力将其下拉。当布料下垂并产生较大的嵌套放射褶皱时，自身几何结构会有所改变。

下垂的放射褶皱，表现为交替指向相反方向的若干道凸脊（图 6.17）。这些凸脊组成花彩褶皱（festoon fold），它们嵌套在放射褶皱的边缘。靠近顶部的曲线分段很平缓，但凸脊的曲线分段很锐利。越往下曲线越长，并且凸脊会变得不那么锐利。由于布料只能在平直的铰链线上弯曲，对于花彩褶皱而言，其转弯处不可能是平滑的弧形。我们可以使用几何化的解决方案：假如跨度足够小，只需转动一次；假如跨度较大，需要转动多次。

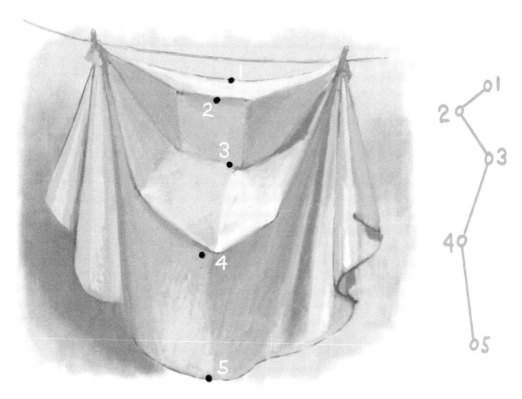

图 6.17 布料垂直悬挂在两个锚点间时，会在中间分块处下垂并产生花彩褶皱，并在两侧产生扇形褶皱；花彩褶皱中的嵌套放射褶皱，内外交替，并由短而直的分段组成

每当服装中的布料分块悬挂在两个锚点之间时，就会产生花彩褶皱。当一个人穿着衬衫或夹克的时候，手臂放在两侧，通常会在腋下以及肩胛骨和胸部之间悬挂形成花彩褶皱，也可能会产生从双肩之间跨越到胸部的花彩褶皱。另一种情况出现在穿着长袍或连衣裙坐下来时，两膝之间也会出现花彩褶皱，除非衣服过于宽松，布料能垂到地上而不悬空。

链状花彩褶皱

有时，布料在一侧有一个锚点，在另一侧有多个锚点。花彩褶皱在这些点之间产生。当遇到这种情况时，所产生的花彩褶皱通常由桥状褶皱连接，从这道花彩褶皱向上连接到另一道更高的花彩褶皱。这些花彩褶皱被称为链状花彩褶皱（linked festoon fold，图 6.18）。

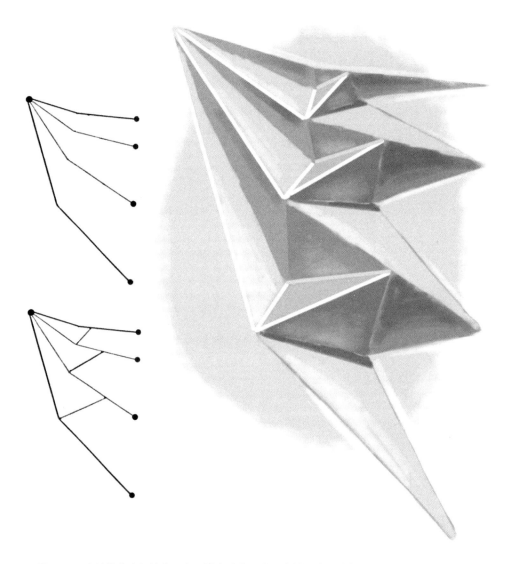

图 6.18　在链状花彩褶皱中，主褶皱会随着下降而变得更大、分得更开且更垂直，较小的链状花彩褶皱也会变得更大、分得更开，但更水平

主褶皱在下降时会变得更大、更垂直且分得更开，较小的链状花彩褶皱会变得更大、更水平且分得更开。更强的切变力将加深与锐化花彩褶皱与桥状褶皱。从一边到另一边一起观看链状花彩褶皱的分段，其近似于一条曲线，因为每次将放射褶皱细分为两道褶皱时，每道"子"褶皱都与"父"褶皱成一定夹角。

臂部举起时，常会在上袖中产生链状花彩褶皱，并且当女性以单脚站立时，该褶皱会跨越紧身的连衣裙与短裙的大腿部分（图 6.19）。

图 6.19　当穿着者以单脚站立或行走时，在长连衣裙、大衣和长袍中都可以看到链状花彩褶皱

伸缩褶皱

衣服的圆柱体部分，如裤腿和衬衫袖子，有时会在一端受到约束时，被身体拉向一边。对角切变张力会拉紧肢体两侧的布料，并以 S 形褶皱的方式绕过布料顶层。当 S 形褶皱试图以曲线围绕肢体时，会被分成弯曲褶皱中的短直分块，一部分褶皱滑入另一部分褶皱，这被称为伸缩褶皱（telescoping fold）。就像望远镜一样，不过真正的望远镜只限于让一个较小的圆柱体均匀地滑入较大的圆柱体（图 6.20）。

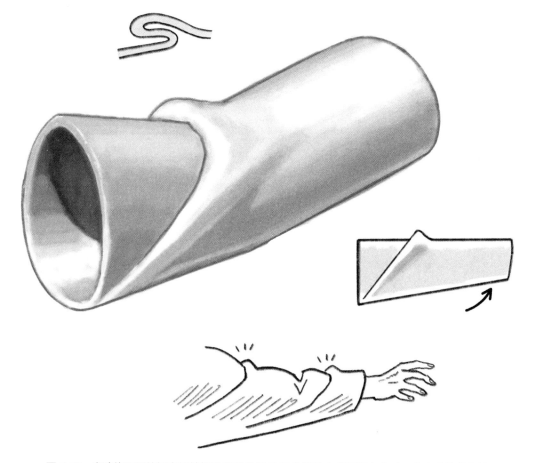

图 6.20　当肢体两侧的切变褶皱拉动布料并以 S 形曲线的方式环绕自身时，会产生伸缩褶皱

最简单的伸缩褶皱形式是：布管两侧各有一道放射褶皱，通过跨越顶部的平行褶皱相连接。这些褶皱将环绕自身并变成 S 形褶皱。S 形褶皱通常会填补肢体上的凹陷处，伸缩褶皱则会向上延伸并越过肌肉变成肌腱之处的凹陷，如前臂与小腿中部。当决定在肢体上的某个部位安放伸缩褶皱时，这样处理很有用。

薄而有弹性的布料会产生轻微弯曲的伸缩褶皱，而较厚和无弹性的织物会分成更直和粗的分段。伸缩褶皱出现在夹克、衬衫的袖子以及裤腿中。臂部举起时，也会在夹克袖子的顶部产生伸缩褶皱。

扭转褶皱

当以一定角度拉动布料并使其以螺旋状围绕布管时，会产生扭转褶皱（twisting fold）。它们就像切变褶皱一样，具有围绕肢体延伸的特征。当有褶皱的布管被扭转并拉动时，会产生压缩，导致我们能看到与压缩方向成直角的褶皱。这些平行褶皱只有翻转，才能根据围绕肢体的曲线路径延伸。当前臂内旋使手部跟着旋转时，袖子上会产生扭转褶皱（图6.21）。

图6.21　当前臂扭转使手部跟着转动时，袖子上会产生扭转褶皱

压缩放射褶皱

　　当肘关节或膝关节屈曲时，放射褶皱往往产生于关节两侧的织物，并逐渐变大，因为它们必须在肢体弯曲的地方容纳越来越多的压缩后的织物。关节两侧的放射褶皱通过穿过关节内侧的沟状褶皱相互连接。当关节的屈曲度接近最大值时，这些放射褶皱被肢体的上下分块压缩到一起，但由于压缩程度过大而无法从起始点向外发散。这些受压缩的放射褶皱看似反常地起源于屈曲的关节内侧，但实际上起源于关节侧部，并且看起来总是朝着极为弯曲的肘关节和膝关节的内侧延伸。从在屈曲的关节内侧堆挤成一团的织物中，往往是看不到放射褶皱的。

　　因为弯曲程度非常大，由肘关节、膝关节和髋关节屈曲而产生的放射褶皱会分别聚集在一起，如图 6.22 所示。如果臂部下垂且衣服紧身，腋窝也经常会出现压缩放射褶皱（compressed radial fold）。可以有意地设计压缩放射褶皱，作为服装设计与构造的一部分。为了设计出压缩放射褶皱，可将较长的一块织物缝到较短的一块织物上，如把袖身缝到袖口上。在将长块的织物缝合到短块的织物之前，应当先将长块织物聚集起来。

图 6.22　关节极度屈曲时，会产生压缩放射褶皱，压缩放射褶皱往往从自身起始点朝外散开，但它们会在起点处被堆挤到一起

对比之字形褶皱与弯管褶皱

通常在衣服中出现得最多的褶皱是之字形褶皱与弯管褶皱。这两种形状的褶皱均是布料同时在两个轴上受到压缩而产生的。袖子或裤腿沿其长度方向受到压缩时，是否会产生之字形褶皱或弯管褶皱呢？

衣服主要由管状或漏斗状布料组成，因此褶皱能表现出服装截面的管状曲率。另外，即使服装中某块布料的截面相当大（如在背部或胸部的布料），由于衣服比穿着者略大，通常会有向下延伸的脊状褶皱。

如果我们从狭窄的弯管褶皱、平行褶皱或放射褶皱开始，沿着其长度方向压缩，其将变成之字形褶皱。但是，假如我们一开始就从宽褶皱开始，沿着其长度方向压缩，将会产生一道或多道跨越压缩轴的沟状褶皱。根据起始褶皱的宽窄程度，布料要么产生弯管褶皱，要么产生之字形褶皱（图 6.23）。

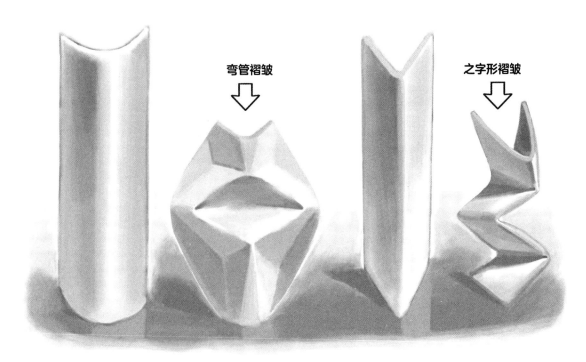

图 6.23　沿着宽褶皱自身的轴压缩，会产生弯管褶皱，而压缩窄褶皱会产生之字形褶皱

对于正在绘制褶皱的插图画家而言，如果一道窄褶皱在纵向上受压缩，需绘制之字形褶皱；如果宽褶皱在纵向上受压缩后消失了，则需要绘制弯管褶皱。有时，之字形褶皱和弯管褶皱会交替性地沿着裤腿或袖子出现；褶皱产生的位置，取决于褶皱的锐度和所穿衣服的紧度。有时衣服上较窄的脊状褶皱会突然变平，然后在平整的区域内折叠成弯管褶皱。因此你可以选择所用褶皱的种类，通常可以同时选用两种褶皱（图 6.24）。

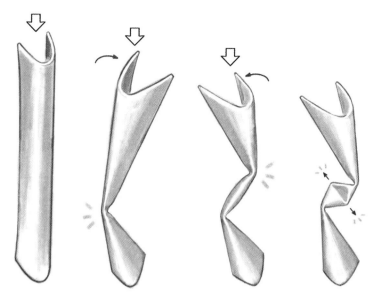

图 6.24 沿着自身长度方向压缩的窄褶皱会变成之字形褶皱，假如从侧面拉动材料，之字形褶皱的分块可能会变宽，并产生弯管褶皱

当你根据想象力绘制处于某种姿态下的人体时，可灵活地选择所要画出的褶皱。法无定法，目的是让褶皱真实可信。我设计出了在臂部、腿部和躯干上所有可见的受压区域中被压缩成弯管褶皱的宽褶皱，如图 6.25 的左侧人体所示。假如所设计的脊部较窄，就会在任何一处或所有这些区域中出现之字形褶皱，如图 6.25 的右侧人体所示。混用这两种类型的褶皱，能增加变化，视觉效果最佳。重点在于，对于给定的动态，褶皱应位于正确的位置，且褶皱的尺寸应当合理化，以容纳堆挤成一团的布料，其绘制逻辑取决于关节的夹角。

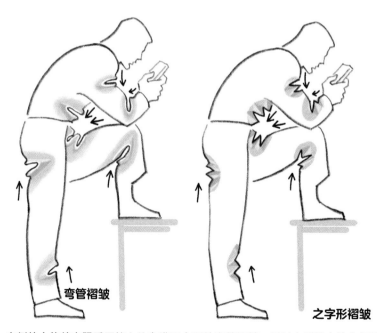

图 6.25 左侧的人体的衣服受压缩之处布满了合理的弯管褶皱，同时右侧的人体在相同的地方出现了之字形褶皱，同样具有说服力

位于地板和边缘的褶皱

与地板交接的布料如何产生褶皱

当你要画碰触地板并转动的布料时，如长袍、长连衣裙、毛巾、床单或其他垂褶布，可采用以下方法。布料在地板上转动所产生的褶皱并非随机生成，即使它像所有褶皱一样具有无限可能。绘制这类褶皱有一个好办法——以某种随机顺序绘制一些常见的褶皱，以使结果看上去并非由人为或机械因素造成。

假设一块布料中有若干平行褶皱和放射脊状褶皱垂直向下延伸并接触地板，布料必须要转动。要做到这一点，布料上的每一道褶皱都必须接近完全展平状态，以便能在平直的铰链线上转动。每一件长连衣裙以及每一张凌乱的床单、被单和毛巾接触地板时，会沿着方向改变的路径产生非常平整的褶皱。

布料接触地板并从垂直方向变为水平方向的重要通用规则是：发生转动的每一道褶皱中的每一个分块，必须具有与地板上布料的方向变化相匹配的铰链线。假如布料中已有许多褶皱，这个规则就不那么严格，原因是布料松弛部分中的褶皱不会丝毫不差地平行于主褶皱。

在地板上转动的布料中的简单褶皱

一条悬挂的毛巾接触地板，再均匀转动形成单一褶皱，如图 7.1 所示。它可能是一条平挂在架上的毛巾，或是平滑的床单的一部分，或是长袍或连衣裙的一部分。由于布料通常不会均匀且平滑地垂悬，这种极简转动类型，不具有代表性。

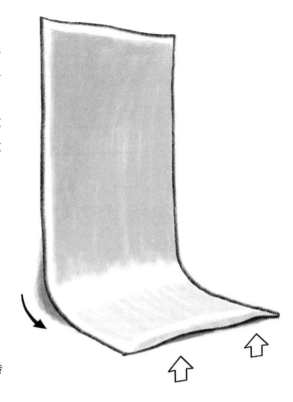

图 7.1 当一条毛巾平整地接触地板并发生转动时，会产生一道平行褶皱

布料二次转动

将一条毛巾折叠两次得到 S 形褶皱，接着将毛巾从毛巾架上垂悬而下，如图 7.2 所示。由于布料已经展平，因而能轻松地产生铰链线并转动。

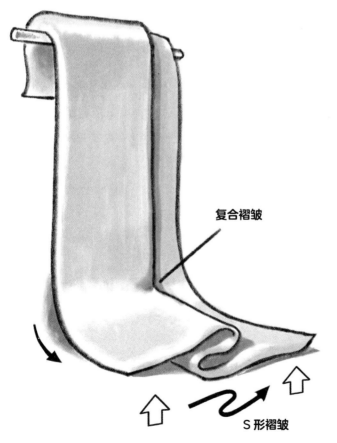

复合褶皱

S 形褶皱

图 7.2 当一条带有 S 形褶皱的毛巾垂悬而下并在地板上转动时，会在布料二次转动之处产生复合褶皱

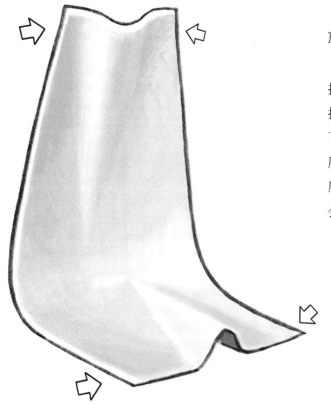

尾部消失于地板上的转弯处的放射褶皱

有时，铺在地板上的布料中的悬挂式放射褶皱和放射褶皱，其尾部会指向在地板上的转弯处。在这种情况下，虽然这些放射褶皱因布料受水平压缩而产生，但转动区域不存在水平压缩（图 7.3）。这些放射褶皱的尾部，会随着布料转动而消失。

图 7.3　一张悬挂的毛巾接触地板后转动，受水平压缩而产生放射褶皱，其尾部消失在地板上毛巾的主褶皱中

在地板上的转弯处产生的水平状之字形褶皱

一条悬挂的毛巾在地板上的转弯处受到水平压缩，产生之字形褶皱，如图 7.4 所示。放射褶皱产生于之字形褶皱的两侧。假如在布料上部以及接触地板的分块没有受到较强的水平压缩，所产生的褶皱的尾部就会消失在没有受到压缩并且宽阔而平整的布料分块中。

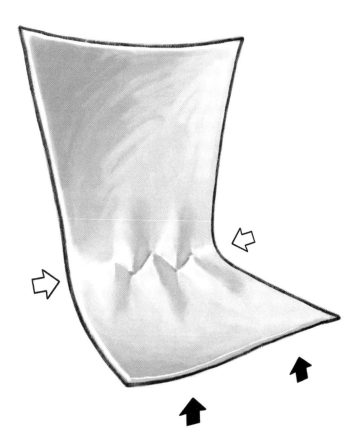

图 7.4　布料在地板上转动时，对其进行水平压缩会产生之字形褶皱

在地板上的转弯处产生的垂直之字形褶皱

在图 7.5 中，一道窄脊褶皱垂直地沿毛巾向下延伸。当毛巾接触到地板时，脊状褶皱与布料的主要分块紧贴而被迫展平，以便能转动。脊状褶皱中的弯曲处，此时仅有一条与地板上布料主要分块中的铰链线大致平行的铰链线，造成布料中的褶皱一同转动。

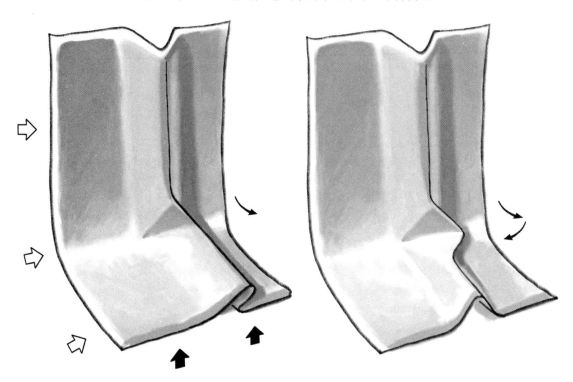

图 7.5　假如毛巾中的窄脊褶皱碰到地板，只有朝侧面弯曲才会平整并产生一个表面，其中有一条铰链线，与毛巾的转弯方向对齐，地板上的毛巾上的脊状褶皱，有可能会被挤到一边或保持平整

转弯处产生的弯管褶皱

假如一件连衣裙或长袍非常宽大并有多余织物，当其下降时，会产生若干道悬挂式放射褶皱且变得越来越大，并会出现宽脊褶皱和窄脊褶皱的混合体。假如衣服足够长，能碰到地板，当地板将其上推时，狭窄的脊部将呈之字形。当宽脊褶皱碰到地板并被迫转动时，将变成弯管褶皱（图 7.6）。

当布料在地板上转动时，宽脊褶皱也会平整，此时表现为放射褶皱，其尾部消失在布料转动处。

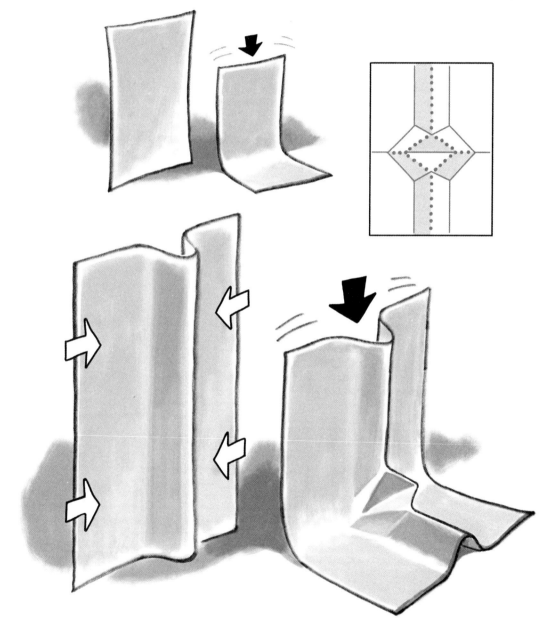

图 7.6 当一块布料上的宽脊褶皱在地板上转弯时，通常会对称地折叠成弯管褶皱

布料接触地板的画法

绘制地板上的褶皱的要点如下：从垂褶布中自由悬挂的少数几道脊状褶皱入手；其尺寸可能会有所不同，有些会随着下降而细分。向外凸出的褶皱，可通过凹向内部的褶皱连接在一起。若要画窗帘，平行脊状褶皱应沿着整个长度方向均匀地下落；对于连衣裙来说，放射褶皱会随着下降而增大。有几道脊状褶皱可能很窄，当地板将其上推的时候，呈现为之字形。也会有一两道较宽的脊状褶皱，其尾部消失在布料下方的某一点，或是在地板上的转弯处。

一些靠近地板的窄脊褶皱可以转变成倒向一边并转弯的之字形褶皱。一对窄脊褶皱相互组合，会产生一道可作为弯管褶皱的转弯处。你可以在同一个地方借助一道凹进去的褶皱来展现之字形褶皱。哪怕你画的是长裙，只要能表现出几道在地板上转动的褶皱，就能获得令人信服的效果。当衣服下摆接触到地板的时候，会产生一条由若干道S形褶皱组成的流动曲线。上述的一部分褶皱将是悬挂式脊状褶皱的附加部分，其他褶皱的尾端则消失在转动处（图7.7）。

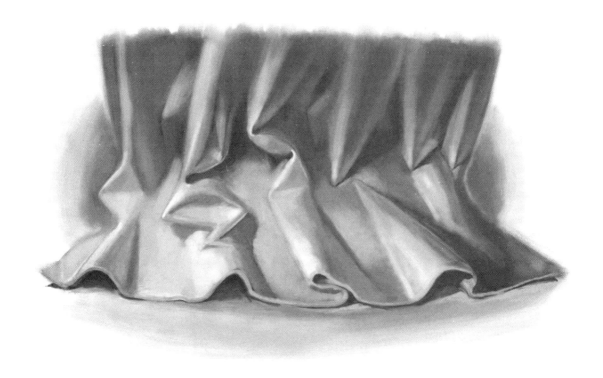

图7.7 这幅素描作品展现了当布料接触地板时，放射脊状褶皱随转弯而改变的几种方式

假如步行时穿着长连衣裙或长袍，沿着地板拖动，褶皱形状可能会受到影响，这样将增强运动感。

一旦记住其中某些技巧，设计一组富有吸引力的垂褶布排列，并使其以合乎逻辑的方式呈现，将会很有趣。该技巧适用于与地板接触的长袍、长连衣裙和披风，以及垂悬在地板上的毯子和床单。几何结构不一定要精确才能看起来有吸引力并令人信服。

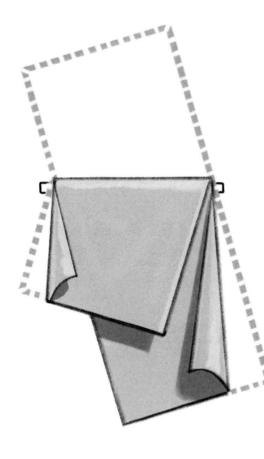

覆盖在边缘的布料如何折叠

垂褶布在地板上转动产生褶皱的方式与越过边缘或栏杆时产生褶皱的方式，有许多共同点。能使布料转动的基本规则是：必须形成一条平行于所跨越的边缘的铰链线。转动的角度越小，布料就会展得越平。

以一定角度覆盖在边缘的布料

假如一条毛巾歪斜地悬挂在栏杆上，其边缘将不会与栏杆成直角。当其跨越栏杆并从另一侧落下时，每一条边缘和栏杆的夹角，刚好和原有边缘同栏杆的夹角大小相同，上下对称（图 7.8）。

图 7.8 如果毛巾的边缘斜向越过栏杆，那么毛巾将以对称的角度在另一侧继续延伸

越过边缘的 S 形褶皱

折叠两次而产生 S 形褶皱的布料具有平行的铰链线，能顺畅翻过物体的边缘。我们只能看到一个 S 形褶皱的转动处，并且会看到产生于转动处的复合褶皱之眼具有锐利的边缘（图 7.9），这会与简单褶皱的柔和曲线形成对比。

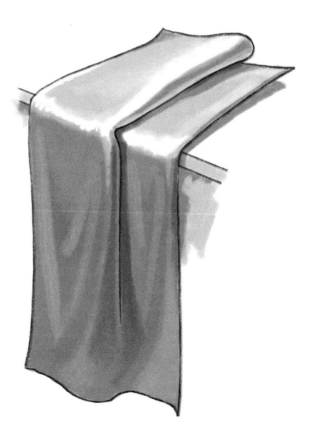

图 7.9 当一道 S 形褶皱在边缘改变方向时，会产生复合褶皱

呈圆形的平行褶皱或放射褶皱越过边缘

毯子、被单或衣服往往会覆盖在物体边缘。一般情况下，它们的布料并不光滑，但具有较长的平行褶皱与放射脊状褶皱。当这些脊状褶皱越过边缘并向下弯曲时，其浑圆的形状会逐渐被展平，从而产生铰链线。被展平的每道褶皱，在越过边缘时会变宽（图 7.10）。

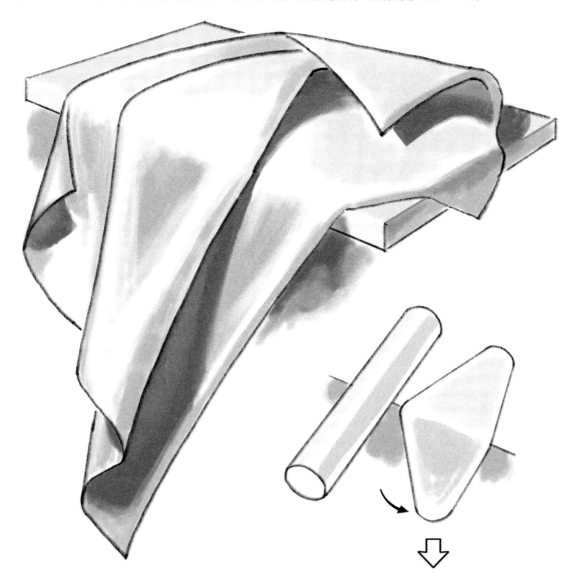

图 7.10 呈圆形的平行褶皱与放射褶皱通常只能简单地在边缘展平，以产生铰链线，而不会倒向一边

越过边缘的脊状褶皱

当一块布料越过边缘时，常会出现窄脊褶皱。只要让脊状褶皱被压到平整的一侧，并产生平行于边缘的铰链线，就能够转动（图 7.11）。

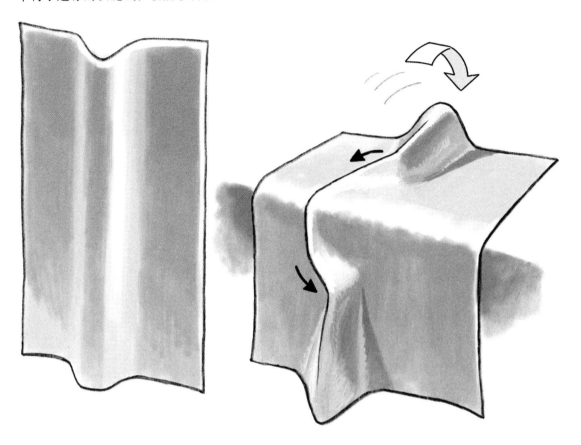

图 7.11　当脊状褶皱到达布料所经过的边缘时，脊部会展平，以致其铰链线平行于布料边缘的褶皱，越过边缘后，脊状褶皱常会再次出现

即便毛巾非常不规则地堆挤成一团并带有很多褶皱，但当其越过边缘并改变方向时，这些褶皱会变得平整。因此，当你要画覆盖在物体边缘的垂褶布时，秘诀是在其转动时展平所有褶皱。举个例子，假如你想运用自身想象力画出一条披在某人肩部的毯子，毯子悬挂部分的褶皱会有形状与尺寸变化，但当其越过肩部时，褶皱会被展平。有些是向左侧或右侧延伸的脊状褶皱，有些是消失的放射褶皱，有些是看似在肩部被展平的弯管褶皱。这些被展平的褶皱，会因在肩部下方自然地悬挂而重新变成脊状褶皱。

第8章

绘制人体

假如不了解人类身体的形体与机制，便难以很好地画出衣服与褶皱。原因在于衣服很薄，常常紧贴身体，并且褶皱的尺寸与形状很大程度上取决于骨骼与肌肉的动态。当你很好地理解人体的形体及其接合关系时，设计褶皱的难度将大大降低，并且通过布料显露出的人体特征，在其比例与动态方面更富有吸引力与说服力。

人类身体就像一台机器，解剖学描述了身体中的不同部分与功能。由于解剖学非常复杂，出于作画目的，最好对其进行简化，以免被细节拖累。身体中的骨骼与肌肉，都能组合为基本形状，就像人体模型一样用关节连接。这样分组使形体更容易被记忆与可视化。开始入手时，可使用极为简化的人体心理模型（mental model），其类似人体模型，你会随着对身体构造的更深入理解而逐步完善该模型。

本章介绍的并非完整的艺用人体解剖学理论，而是侧重于介绍人体的主要形状、比例、关节与机制。与艺用解剖学有关的书籍很多，并且可以通过一些 App 从三维视角探索人体解剖结构。但最终的重点在于你所画出的人体要有说服力，而不是拘泥于各个细节结构的准确度。

人体模型

根据想象把人体画出来，相当于凭借自己的记忆组装人体模型（图8.1）。如果你只是刚刚开始学习，所记住的人体模型非常简单，那么你的画作看起来就像是一个人体模型；当你通过练习与研究解剖学来完善人体模型后，你画出来的人体模型就会更接近真正的人类身体。更改人体模型的比例、动态与细节，便可使其看起来像是不同类型的人物。

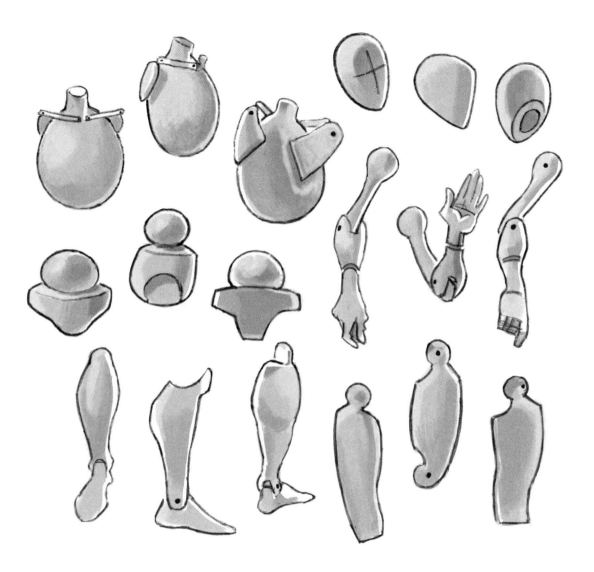

图 8.1　从不同视角观看的人体模型部位

　　骨骼是人体与人体模型的基础。如果没有骨骼，肌肉与其他软组织将无法成型。随着了解的骨骼知识越来越多，你可能会惊讶于人体皮肤下方的骨骼数量。衣服的形状和尺寸更依赖于脑海中的骨骼来设计，而不是肌肉。大多数衣服必须适应关节的运动范围。某些衣服会限制运动范围，如裙子与运动夹克。

　　人体模型本质上是一套简化的骨骼，其肢体更粗（图8.2）。人体部位的接合关系以骨骼为基础，这对肢体屈曲时关节处产生的褶皱类型产生了重要的影响。模型具体化有助于使人体模型看起来更接近实际人体，并体现出能暗示不同特征的比例关系。

　　骨骼与人体模型的主要区域是头部、胸腔与髋部。这三个体块通过脊柱相连并固定在一起，但容许一定的灵活性与运动自由度。人体模型的其余部分，都应该以这个构架为基准。

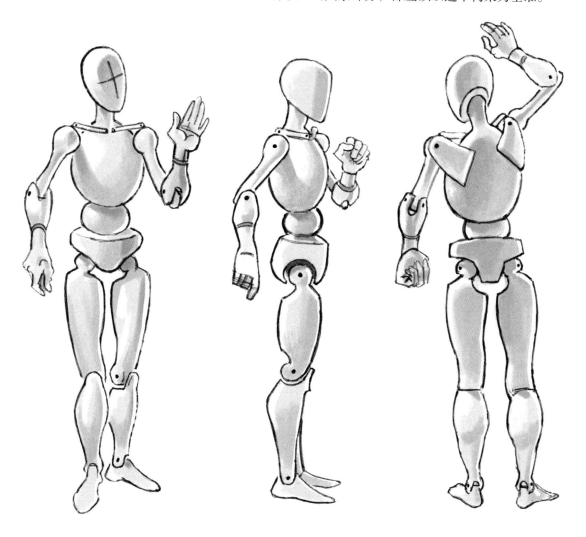

图8.2　人体模型不仅强调体块比例身体中最大元素的连接方式，还简化了记忆姿态与设定姿
　　　　态的手段

从简单且易控制的人体模型入手，是非常重要的。三维概念、比例和人体动态的作用，比解剖细节重要得多。因此，你可以从一套非常简单的人体模型开始。简化的人体模型如图 8.3 所示。一个好办法是将人体模型作为一个单元来绘制，然后纠正错误的动态或比例，再从大到小添加细节。

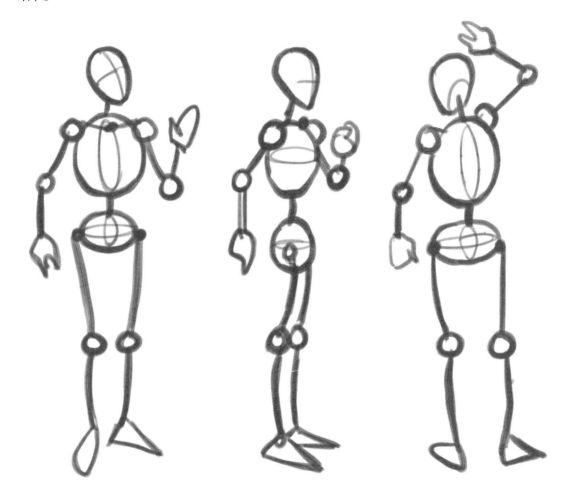

图 8.3 简化的人体模型更易于记忆，更有助于提高绘制速度，有利于将人体视为一个单元去捕捉动态

你所记住的简化形体，一开始是通用的。为了添加特征，你必须更改人体形体的尺寸与比例，以匹配自己想要的人物类型。当你作画时，应当给人体模型摆个好造型，因为姿态及比例能带来个性感，并表现出故事背景（图 8.4）。我不太建议额外使用假想出来的节奏线和动态线。我会继续专注于绘制人体模型，摆出我想要的动作，并在看起来不正确时进行调整。

调整肌肉形状，可使人体模型更自然与可信。这样还有助于明确人体的性别、年龄以及形状的合适度等。所增加的衣服能明确角色的身份，衣服褶皱在强调动态的同时增加了真实感。当然，专门对衣服进行图解也可能是画插图的主要目的。

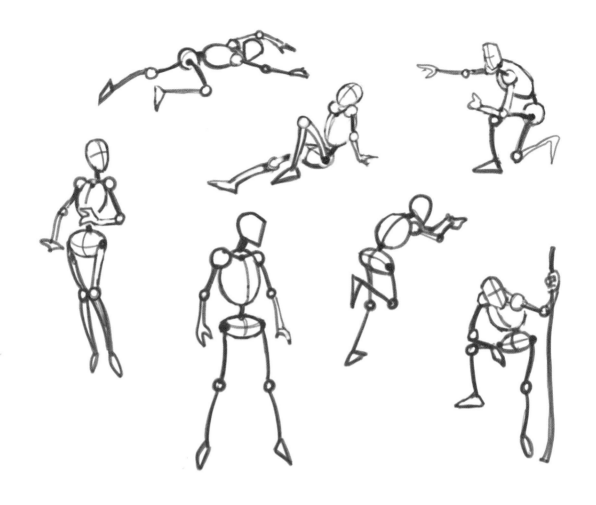

图 8.4 画出动态人体模型的草图，有助于聚焦于主要形状、比例和姿态

人体比例

可从将人体想象成动态人体模型来作画，并且应该在脑海中把整个人体当成一个单元，画出草图。最好不要在作画的初始阶段过多地考虑比例规则。一旦像这样画出整个人体的草图，就可以评判哪些部位过大或过小。

绘制人体模型或人体时，最好不要用到某些死板的规则，比如：有多少个头长（head length）？解剖标志如何对齐？一旦你画好草图，就应该思考角色比例的不和谐之处，并修改这些元素。假如腿部看起来短，则应使其更长，而不要尝试使用"腿部必须是四头长"之类的规则。目测出来的比例更有趣，并且不会使你画出过于机械化的人体模型。

有关比例的注意事项

人体形状与尺寸各异，但从典型的特征上来说，两性之间存在着一些明显差异。对成千上万的人进行人体测量学研究，能证实这一日常观察结果。男性和女性的尺寸和比例，会有很大

的差异性及明显的重叠关系。

插图画家常使用夸张的比例来表明所画之人的性别，虽然不符合真实的人物比例，但也会让观者马上明白所画之人是男性还是女性。长发就是一个例子：即便成百上千的女性留短发，男性留长发，仍会有许多人将留有长发的简笔画人物解读为女性。通常是类似这样的线索，引导观者将一幅人体画作解读为男性、女性或其他事物。我在这里描述的典型比例，是为了帮助读者更好地意识到这些线索，以便将其纳入自己的画作。

艺术属于个人领域，每一位艺术家都可以自由地绘制任何比例的作品。当我画人体时，通常希望他们具有明确的性别，以帮助观者立即理解所讲的故事，因此我会以夸张的漫画手法来表现。

男女人体的夸张比例

绘制人体时，在脑海中记忆人物形状的心理模板（mental template）会很有帮助。我在这里描述的是一些重要的比例，这些比例可用于帮助观者判断我所画人体的性别。

简化后的男性人体为楔形，肩部较宽，臀部较窄。男性的颈部通常与头部等宽。男性的肌肉发达，偏向方形，他们的手部、足部和头部可能很大。

简化后的女性人体更像沙漏形，髋部略宽，肩部较窄。女性的四肢与颈部往往更苗条，轮廓更平滑，肌肉体块不那么明显。她们的手部、足部和头部相对于整个身体的尺寸而言，一般没有男性那么大。假如将这些元素合并到速写人体中，则可以知道所画人物的性别（图 8.5）。

图 8.5　简化后的女性人体以沙漏形躯干为基础，颈部与四肢细长，且轮廓平滑，头部、手部与足部不会太大，脊柱的曲率更大，臀部略微倾斜；简化后的男性以楔形躯干为基础，颈部与四肢更大，肌肉更发达且更有棱角

　　调整人体最大体块的相对尺寸，可以画出不同类型的人体特征。在你开始画草图之前，最好在脑海中想好要描绘的人体类型和动态（图 8.6），即使在缺乏细节的草图中，比例和姿态也能体现角色、性别、年龄和动态。

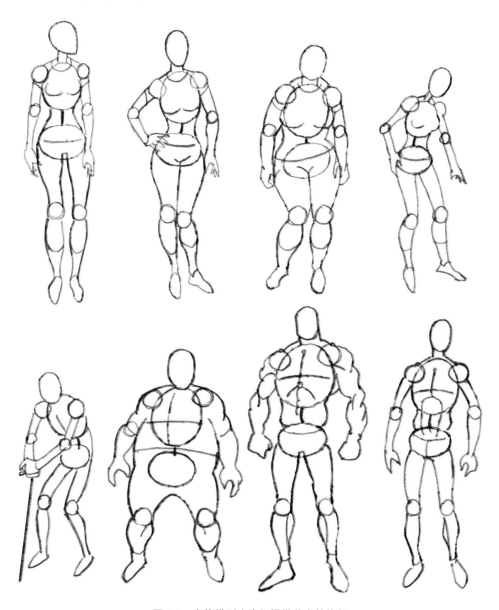

图 8.6　人体模型为我们提供着衣的构架

头部、胸腔、锁骨、髋部和脊柱

头部

头部中较大的元素是蛋形的颅骨、棱角分明的下颌角、像圆柱体一样的牙齿，还有方方正正的骨质面部构架，颧骨和眼窝刚好装在上面（图 8.7）。

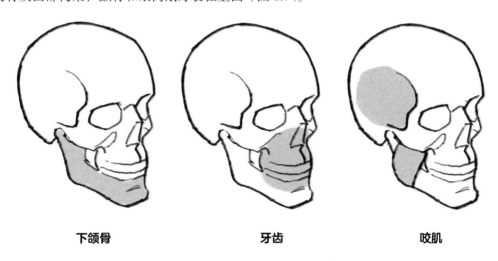

下颌骨　　　　　　　　**牙齿**　　　　　　　　**咬肌**

图 8.7　头部结构是添加面部特征的重要基础，下颌骨、牙齿、颧骨和眼窝的骨质构架以及突出的咬肌都附着于蛋形颅骨

人类面部的大部分特征，都受头骨元素的比例的影响。假如按比例画出简单的三维头骨，会得到一个立体构架，以安放面部特征（图 8.8）。

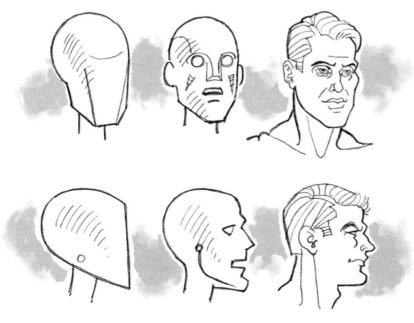

图 8.8　画头主要指画头骨，我们可以把人体模型简化为几种基本形状，并通过对其身体特征的理解以及添加较小的面部特征使形体逐步完善

　　眼球在眼窝中。眼球的旋转、眼睑的张开以及人们总是先看眼睛的这些事实，使得这个面部特征成为解剖学研究中一个复杂而重要的主题（图 8.9）。

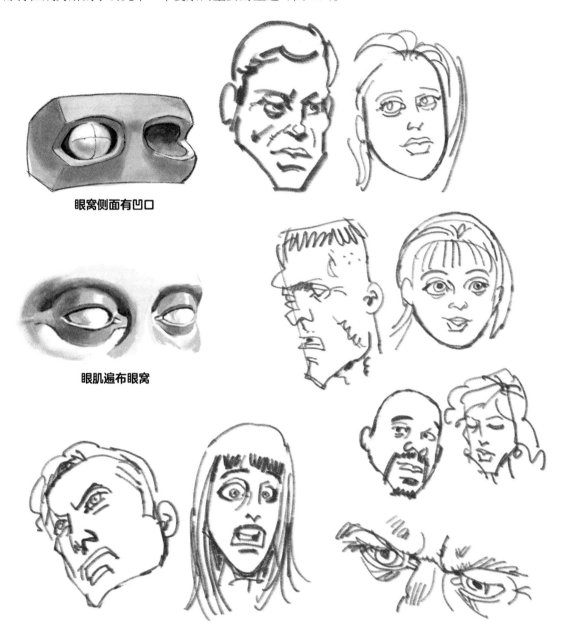

眼窝侧面有凹口

眼肌遍布眼窝

图 8.9　眼窝的骨质构架容纳眼球，其上边缘是眉峰，下边缘是颧骨，侧面有凹口，使眼睛能看到侧面，眼肌遍布眼窝

嘴部肌肉在牙齿周围弯曲。嘴巴本身是一条缝，但肌肉与皮肤略微向外折叠，露出嘴唇（图 8.10 ）。嘴巴周围的肌肉较松弛，因而能被拉向一侧并产生微笑，还能开口说话或进食。当面颊的肌肉拉动嘴角时，嘴唇就会在牙齿上方展平。

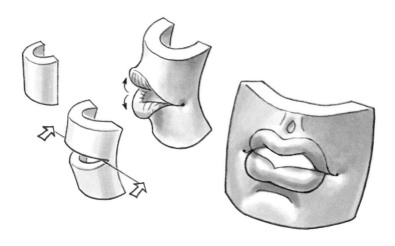

图 8.10　嘴部皮肤覆盖着由牙齿组成的半圆柱体，嘴巴开口处是位于中部的一条短缝；嘴唇从中心开始向外翻折，因其柔软，四周肌肉可从多个方向对其进行拉动，从而展平嘴唇

胸腔与锁骨

胸腔大而平整，呈蛋形，可容纳心脏与肺部（图 8.11 ）。腹部起始处有倒 V 形下缘。颈部起于胸腔顶部的小开口。锁骨起于此开口的前部，并将胸腔连接到肩部。

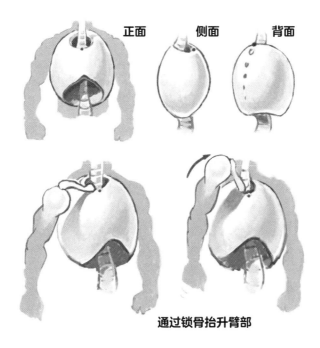

通过锁骨抬升臂部

图 8.11　胸腔的形状本质上是个扁平的蛋形，锁骨在颈窝处与之相连，锁骨非常灵活，能使肩部前后及向上摆动

锁骨能围绕枢轴（锁骨胸骨端）朝上下或前后方向运动，从而使肩部向上和向内摆动，还可以前后运动（图 8.12）。画出可活动的肩部，有助于使人体看起来更自然，避免僵硬。了解这一点很重要，因为它会对褶皱的产生带来极大的影响。

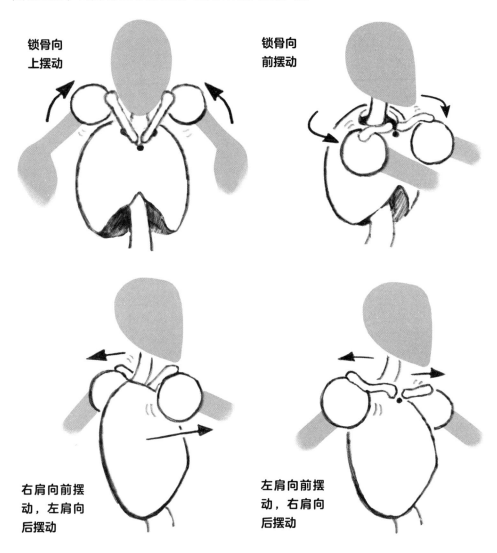

图 8.12 锁骨的活动性很强，其运动方式极大地影响到肩部外观，锁骨可朝耳朵上斜约 45 度，也可以前后摆动约 20 度

髋部

髋部是身体的结构中心，是设计人体姿态时最重要的结构元素之一（图 8.13）。在此，上半身的重量转移到一条腿、双腿或一个表面上。脊柱从髋部伸出，首先支撑胸腔，然后支撑头部。坐下时，上半身的重量落到坐骨结节，坐骨结节是髋部最低处的骨质表面。站立、行走或跑步时，上半身的重量从髋部转移到腿部。

图 8.13　髋部是设计人体姿态的关键所在，可在草图中画成简单的椭圆体或更复杂的形体

脊柱

　　脊柱由 26 块骨骼组成，连接头部、胸腔、腹部与髋部。脊柱的各个分块，为人体带来了不同程度的柔韧性。颈部由 7 块脊椎骨（颈椎）组成，使头部能左右摇摆约 45 度，前后摆动约 45 度。脊柱还能让头部与颈部向左右扭转约 90 度。头部可以在最上方的脊椎骨处前后摇动 45 度，这块骨骼称寰椎。脊柱的运动能以多种方式进行组合，使得头部相对于胸腔具有多种不同的运动角度（图 8.14）。

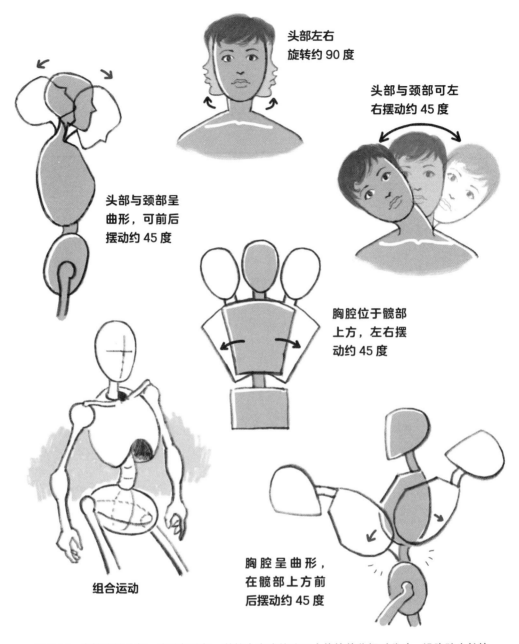

图 8.14　脊柱连接头部、胸腔与髋部，其接合方式使这三大体块彼此相对移动；沿胸腔生长的脊椎骨运动幅度不大，可在绘画中认为是坚硬状态

　　位于胸腔背面垂直延伸的 12 根脊椎骨（胸椎），只能小幅度地做前后运动。出于绘画目的，可以把胸腔及其脊柱部分视为一个坚硬单元。

　　最下方的 5 根脊椎骨（腰椎）将胸腔连接到髋部。它们结实而坚固，可使胸腔向前后左右摆动约 20 度，但无法旋转。假如把人体摆成胸腔看似相对于臀部扭转的姿态，那会是一种错觉，造成这种错觉的真实原因是：一侧的肩部向前运动，另一侧的肩部向后运动（由锁骨运动造成），并且头部相对于胸腔扭转。

上肢

锁骨、肩胛骨与肩关节

肩部非常灵活，这是人体姿态的重要特征。每块锁骨都有一端连接到颈窝处的胸腔，另一端通过肩胛骨连接到臂部。这种接合方式能使肩部进行前后、上下或组合运动，就像鱼竿或起重机臂一样（图 8.15）。臂部朝下时，它们远离身体中线，但当臂部完全举起时，会与锁骨呈一条直线，显得更长，且更靠近身体中线。

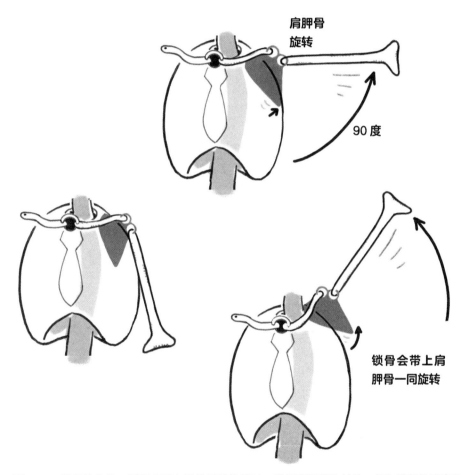

图 8.15　臂部从身体一侧摆动到水平伸展的位置时，是用肩胛骨旋转的；假如臂部伸到高处，会改成与锁骨协同旋转，即从其连接处一直到颈窝处的胸骨

锁骨远端与肩胛骨相连，臂部又与肩胛骨相连。肩胛骨是臂部附着之处，并没有完全连接在锁骨远端与肱骨上。肩胛骨提供了许多额外的肌肉附着点，从而将臂部、锁骨与胸腔紧密连接到一起。在某些动态中，这些肌肉只会稳定肩部与臂部，而在另一些动态中，这些肌肉能帮助推拉、旋转与上下前后摆动臂部。这种运动会导致衬衫或夹克的褶皱发生戏剧性的变化（图 8.16）。

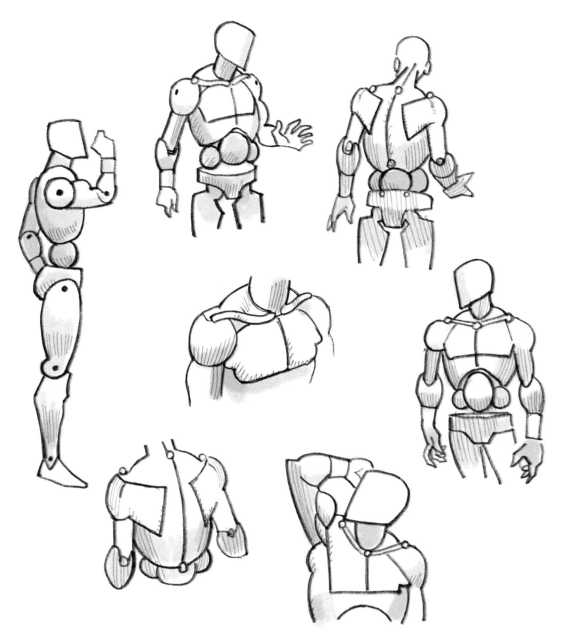

图 8.16 锁骨与肩胛骨从胸腔向外推动，使肩部略呈方形，肌肉填满空隙；假如锁骨向上、向前或向后摆动，肩部形状会发生变化

臂部

肘关节为铰链关节（hinge joint），它可使前臂与上臂对齐或屈曲到与上臂接触的位置（图 8.17）。当臂部举起并伸展时，肘部指向外部，而不是向下。

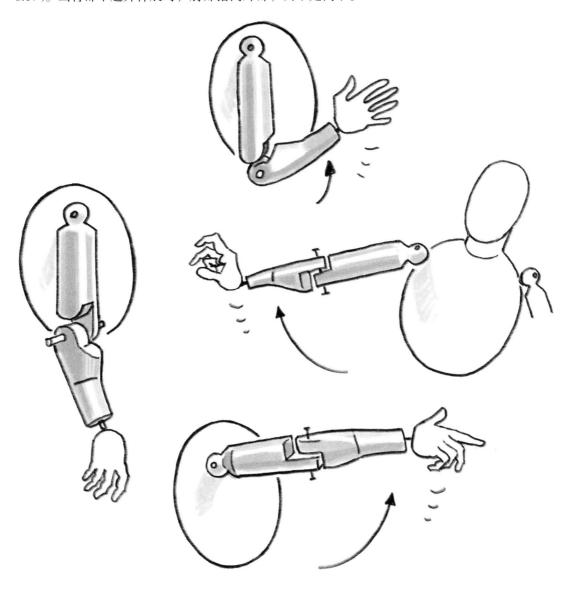

图 8.17　以简化的人体模型形体表示臂部，肘关节为铰链关节

　　为能更令人信服地画出臂部，必须学习更多的解剖结构。图8.18以简化方式展现出臂部的主要肌群。每块肌肉从自己位于一块或两块骨骼上的起点延伸到另一块骨骼上的止点，它们都有自己的尺寸与特征。肌肉收缩时，会缩短并变厚。前臂有两块骨骼，桡骨能在腕部的位置绕着尺骨旋转约90度，从而使手掌朝上或朝下。

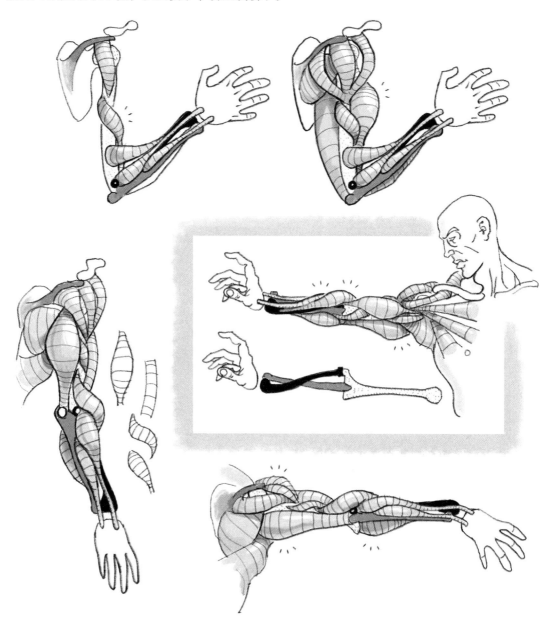

图8.18　以简化方式展现出臂部的主要肌群

腕部、手部与手指

　　手部分为多个部分，能摆出多种姿态。手部很复杂，如果不理解其解剖结构，便无法画出。手部与腕部并不是以关节连接的，两者始终是一个整体，并共同运动。腕部呈弧形，坐落在前臂骨骼的浅凹中。如图 8.19 所示，此关节能让手部按一定角度左右摆动。如图 8.20 所示，腕关节还能让手部在接近 180 度的范围内屈曲与伸展。当腕关节屈曲与伸展时，会暴露出手部底部的部分关节表面，从而使手部变长，并拉伸皮肤和肌腱。对空闲肌腱进行拉动，会造成手部在不知不觉中张开与合拢。

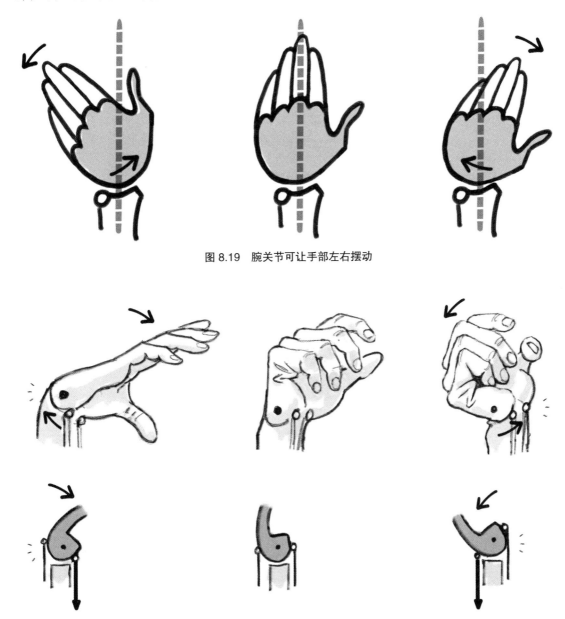

图 8.19　腕关节可让手部左右摆动

图 8.20　腕关节可让手部屈曲与伸展

　　手部内侧有较多肌肉。手掌类似甜甜圈（图 8.21）。甜甜圈上部的分块是掌指关节，下部的分块是掌根（heel of the hand）。甜甜圈一侧是拇指肌群，另一侧是小指肌群，中间的凹口称手心，有点像三角形。甜甜圈最下部的分块的中心是一个较小的三角形，该三角形由产生掌根的腕骨突出部分组成，并由两侧的拇指肌群和小指肌群界定。手掌上的拇指肌群从侧面指向拇指，而小指肌群朝上指向小指。手背没有肌肉，脂肪极少，造成关节与肌腱突出。这些肌腱全部指向手指尖。

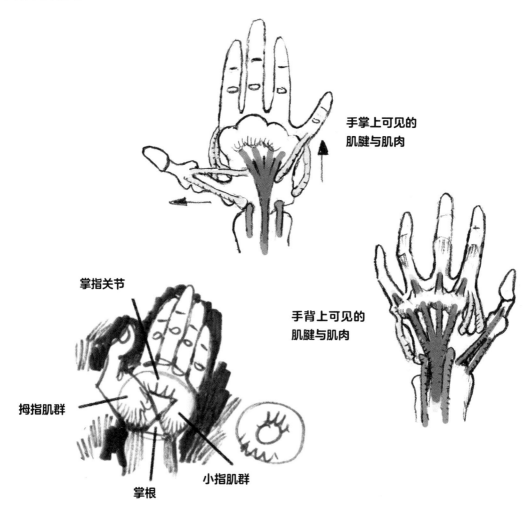

手掌上可见的
肌腱与肌肉

手背上可见的
肌腱与肌肉

掌指关节

拇指肌群

小指肌群

掌根

图 8.21　甜甜圈形的手掌

　　手背一侧较瘦，以骨骼和肌腱为主。掌指关节非常突出，尤其是在手指屈曲时。在男性、老年人和苗条的人中，手部所有解剖特征表现得更加明显。伸展手指的肌腱在手背上呈扇形展开，这种现象在大多数人身上都能看到。

除拇指外的四指，每根手指都由称为指骨的三块骨骼组成。其第一排指骨（近节指骨）可转动 90 度以上，它们也可以略微左右摆动，但只有在四指伸直时才能做到，握拳或抓握对象时无法做到：在这个位置，它们彼此锁定（图 8.22）。

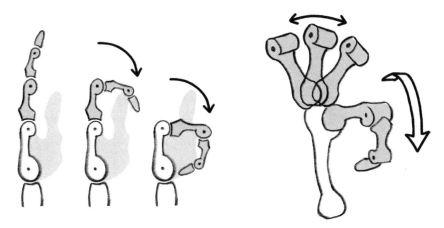

图 8.22　中节指骨和远节指骨往往先弯曲（如在摆动手指时，它们可能首先在手部屈曲），接着到近节指骨

四个手指的中节指骨，可以转动约 90 度，有指甲的远节指骨，只能屈曲约 45 度，且无法摆动。四指屈曲时，其上表面的长度，会在骨骼关节表面暴露时增加（图 8.23）。

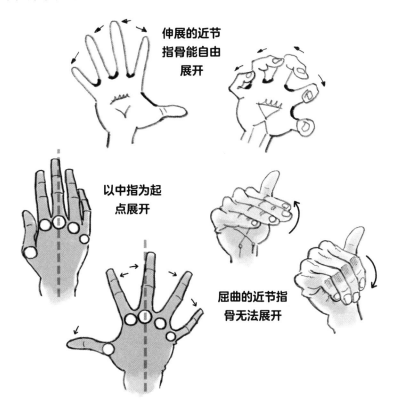

图 8.23　指骨全部通过铰链关节进行屈曲，手部的接合部分允许伸直的手指向一侧摆动，但当手指屈曲时，就无法实现了

　　拇指的近节指骨能向内外与左右移动约 45 度。中节指骨可屈曲至接近 90 度。拇指的远节指骨只能屈曲约 60 度（图 8.24）。请注意，由于拇指屈曲与伸展时指骨发生移动，掌侧与背侧的长度会出现变化。

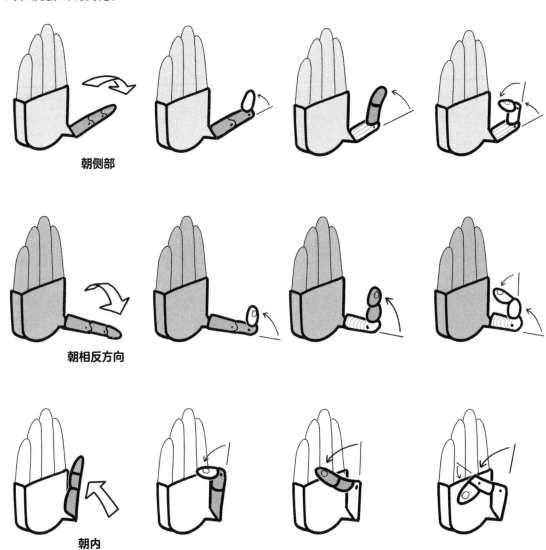

图 8.24　这些是拇指的极端姿态，结合了关节屈曲与伸展，拇指也可以处于中间姿态

下肢

髋关节与大腿

大腿可以伸直，也可以向腹部靠拢；可以向外（外展）和向内（内收）拉伸约 45 度，也可以在各个方向上扭转约 45 度（图 8.25）。

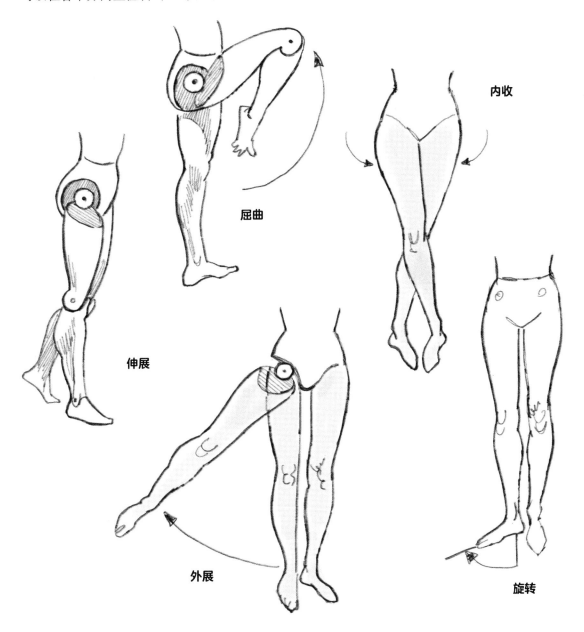

图 8.25　髋关节可以使大腿向上屈曲至髋部，并外展与内收约 45 度，还可以进行小幅度旋转

膝关节与小腿

小腿可在膝关节处屈曲超过 90 度。膝关节伸直时小腿无法旋转，但整条腿仍可以从髋部旋转（图 8.26）。

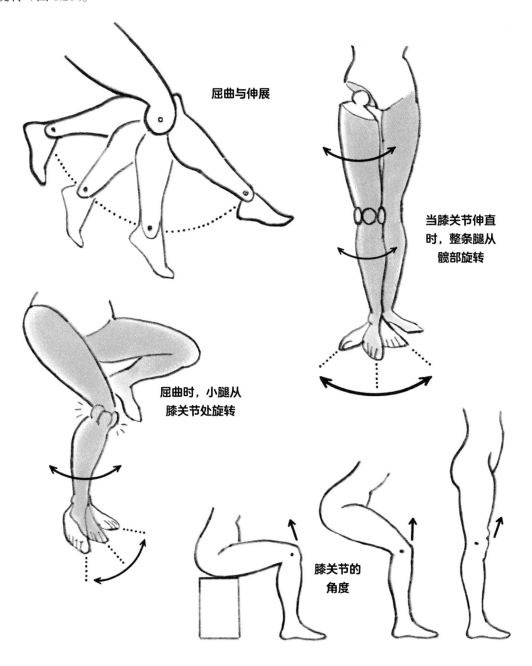

屈曲与伸展

当膝关节伸直时，整条腿从髋部旋转

屈曲时，小腿从膝关节处旋转

膝关节的角度

图 8.26　膝关节与小腿的运动范围

踝关节与足部

足部连接到小腿上，既可以屈曲与伸展，也可以略微向内摆动。这样即使腿部移动，足部也能稳稳地站在地面上。大脚趾有两根趾骨，能屈曲与伸展，另外几根脚趾有三根趾骨，也可以做到这一点（图 8.27）。

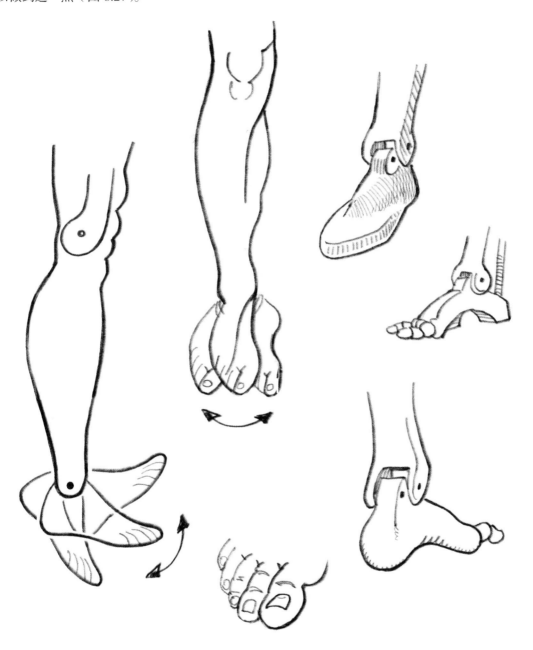

图 8.27　小腿与足部之间以铰链关节连接，但也能小幅度摇摆，即使小腿略微朝左右倾斜，足部仍可以在地板上保持平放状态

肌肉的"蠕动"

肌肉通常起于第一块骨骼后止于第二块骨骼，止点通常位于两块骨骼的关节之外。肌肉活动后会收缩，将第二块骨骼拉向第一块，其轮廓会带来一种印象：肌肉在第一块骨骼上"蠕动"。肌肉的形状会随运动而改变，身体轮廓亦随之改变（图 8.28）。

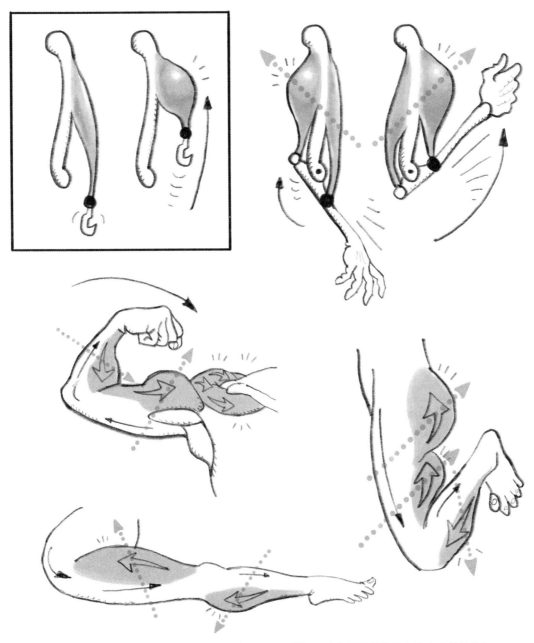

图 8.28 肌肉收缩时会缩短并在所固定的位置附近鼓起，该位置通常位于身体上方的某个点，这使得肌肉在收缩时看起来像是在朝自身起点"蠕动"——强调这一特点，能使画作更加逼真

在每个关节处，一侧的肌肉使关节屈曲，另一侧的对抗肌则使关节伸展。当一块肌肉收缩、鼓起并看起来像是在朝起点"蠕动"时，其对抗肌就会放松，在拉伸的过程中变得更细长。掌握这种机制，能避免画肢体轮廓时盲目猜测，并使画作更逼真（图 8.29）。肢体在许多姿态中的特有形式，总是由覆盖它们的褶皱部分地显露出来。假如不使用肌肉"蠕动"的知识来确定肌肉轮廓，无法使肢体显得自然。

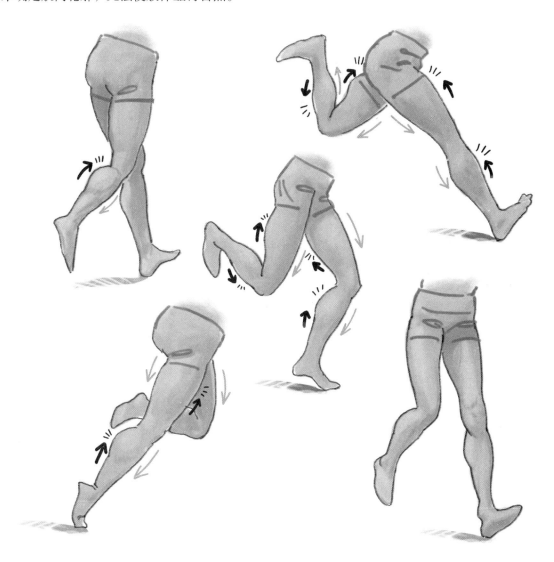

图 8.29　这些腿部动态表现出肌肉在"蠕动"

关节表面暴露与长度变化

由于头部、脊柱和肢体进行屈曲与伸展，身体某一分块表现出来的长度会有规律性变化。屈曲或伸展关节，会使关节处的骨骼表面或多或少地暴露出来。一个很好的例子是：当手指完全屈曲时，骨骼关节面随之暴露出来，假如沿着有指甲的一侧测量，将增加大约 30% 的长度。当然，每块指骨之长仍然不变，但由于皮肤会覆盖暴露的指骨关节面以及指骨本身，从而显得单根指骨更长。图 8.30 展现出腿部、踝关节、腕关节和指关节前后的长度变化。长度变化的位置，由灰色形状表示。

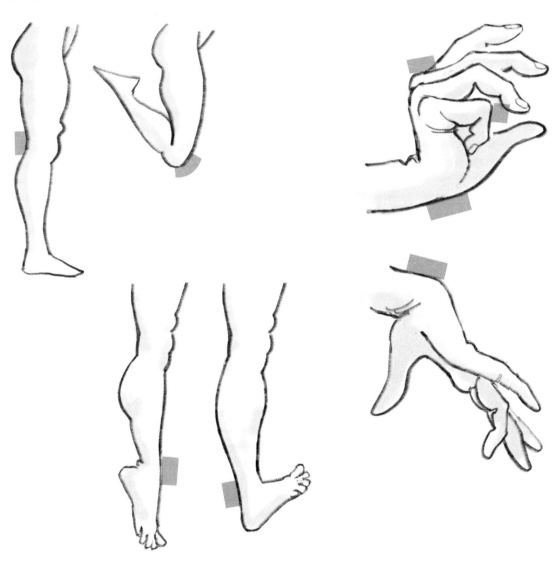

图 8.30　关节屈曲时，肢体外侧显得比原来长，内侧则显得更短一些；关节伸展时，肢体外侧显得较短，内侧则显得更长

图 8.31 举例说明了颈部、肩部、髋部和侧腹部的长度变化，长度变化的位置，用灰色形状表示。腹部也会有长度变化：当一个人向前弯曲时，腹部会缩短；向后弯曲时，腹部会变长。由于随着长度变化，比例会不断改变，理解关节的机制十分必要，这样能掌握身体各个部位的准确比例。

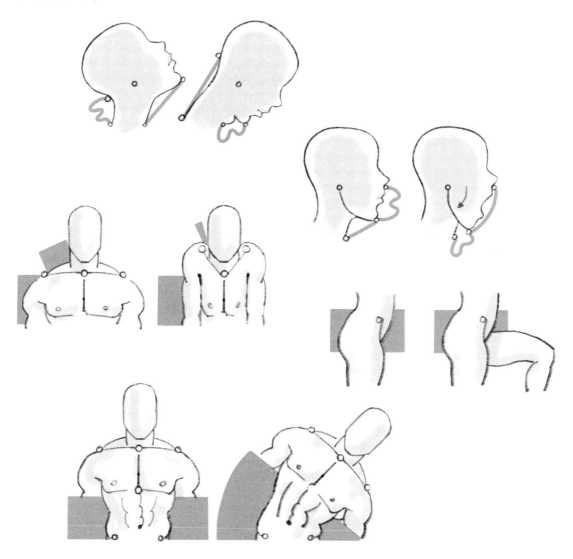

图 8.31　弯曲和伸展时的长度变化会影响到颈部长度、肩部形状、侧腹部长度和髋部前部

肌腱拉伸

身体上的某些地方，肌肉在运动过程中会将跨越多个关节的肌腱拉向附着点。前臂和手部的肌肉与肌腱就是一个很好的例子，它们能屈曲与伸展手指和拇指。要使腕部屈曲，应使腕部一侧的肌肉收缩。手背的伸肌腱并非用于屈曲，但屈曲腕部的动作会拉紧这些空闲的伸肌腱，因为它们跨越向前弯曲的腕关节。腕部屈曲时，手背上的伸肌腱会无意识地让手指伸出，此现象称为肌腱拉伸（图 8.32）。

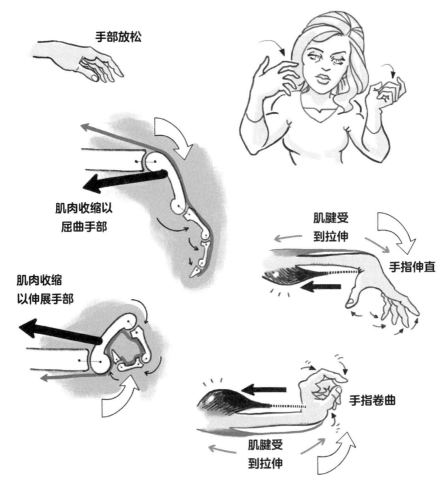

图 8.32 手部的各种典型姿态

手指肌腱跨越数个关节，行至指尖。假如腕部屈曲或伸展，收缩一侧的肌腱的对侧的空闲肌腱，就会在这个动作中受到拉伸。这样会导致手指无意识地张开或闭合，形成手部的各种典型姿态。当使用手背的伸肌群和伸肌腱伸展腕部时，能观察到相反的效果。此时，手部内侧空闲的指屈肌腱跨越腕部与手掌，会因腕部伸展而被拉紧。这样会导致手指在不知不觉中收拢。

肌腱拉伸解释了伸展腕部时更容易紧握拳头的原因，还说明了腕部屈曲时手部更易于展平的理由。通过有意识地展平手部或握紧拳头，可以大幅度地控制肌腱拉伸的效果。多数情况下

手指放松，但腕部经常弯曲，肌腱拉伸解释了在大部分姿态中手指的角度问题。掌握肌腱拉伸的知识，就能避免依靠猜测设计姿势的问题。

　　肌腱拉伸的作用也体现在脚趾上，足部背屈时，脚趾更容易卷曲，足部跖屈时，脚趾更容易指向上方。肌腱拉伸还会影响到嘴部。头部向后倾斜时，颈部前方的肌腱会被拉动，以致嘴唇张开。将肌腱拉伸应用到人体插图中，就可以画出更自然、更优雅的姿态（图 8.33）。

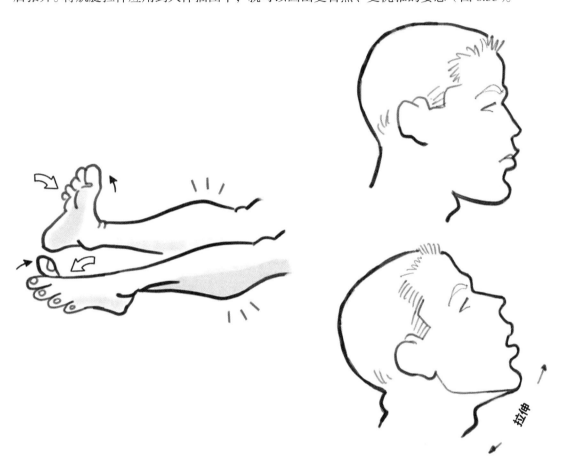

图 8.33　在脚趾上和面部也能看到肌腱拉伸效果

折痕

在皮肤明显受压缩的部位会出现折痕，尤其是身体脂肪较多的人。这些部位包括肘部和膝关节的内侧，腕部与手指处，臀部下侧，面部与其他部位（图 8.34）。

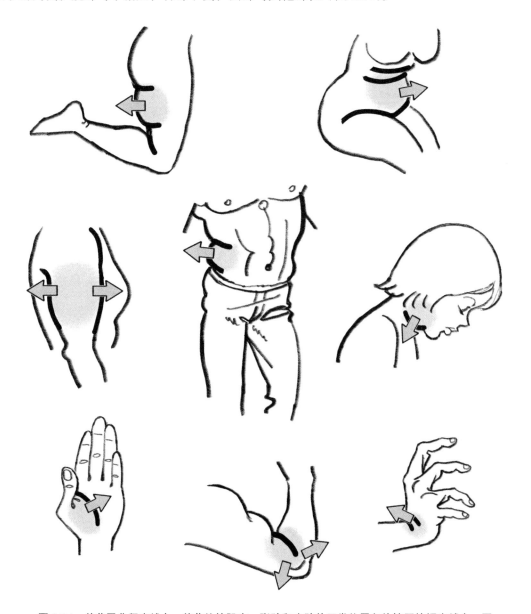

图 8.34　关节屈曲程度越大，关节处的肌肉、脂肪和皮肤从正常位置向外挤压的幅度越大，画出鼓起部分与折痕，有助于使所画人体显得更自然

脂肪会堆积在身体的某些区域，关节屈曲时脂肪将受到压缩，其外推程度超过仅仅由皮肤产生的褶皱。这些区域包括：俯视时的下巴下侧，被压向一侧时的上臂、弯曲时的腹部和肘关节屈曲时的肘部两侧。这些区域中存在的脂肪越多，关节屈曲时越向外鼓起。鼓起的区域，总是会有折痕。

第9章

穿在人身上的衣服及其褶皱

画得不错的衣服，会使所画人体更具吸引力与可信度，并突出姿势与动态。想画出着衣人体的褶皱，需要深入了解褶皱的作用方式，还有一些人体解剖学知识，以基本理解服装设计与构造。

在前面的章节中，我们已经研究了各类褶皱及人体运动机制。我们将在本章中运用这些知识画出着衣人体。因为人们共用同一种设计方案，而且衣服必须适应人类形体，所以不同服装穿在人体上，其褶皱的基本几何结构都具有标准性。衣服上的褶皱细节将随着服装类型、款式、织物而变化，但在相似环境下，织物将以相似的方式折叠。

尽管如此，还是有很多把褶皱画得个性一些的方法。例如，之字形褶皱能用无数种不同的方式画出，并且看起来都很有说服力。本章中给出的范例，强调一种以标准方式出现的最重要的褶皱，但我们能以不同方式对其进行定义，如更改款式、纹理、合身度和光线，或是添加额外而细小的二级褶皱来获得更丰富、更细致的外观。

衣服的构造

设计一件衣服时应考虑到默认姿态，并足够宽松，以适应一定范围内的运动自由度。穿着者的身材也是一项主要考虑因素，有时在某些区域会因款式需要存在一些额外的布料。不论是出于实用目的还是款式需要，额外布料都会在服装的默认位置产生褶皱，例如，即便穿连衣裙者双腿伸直，还是会有褶皱。躯干和四肢的运动会改变褶皱，并通过沿某个方向拉动布料，将其与另外一些布料堆挤在一起而产生新的褶皱。仔细观察自己的衣服，能学到更多东西（图9.1）。

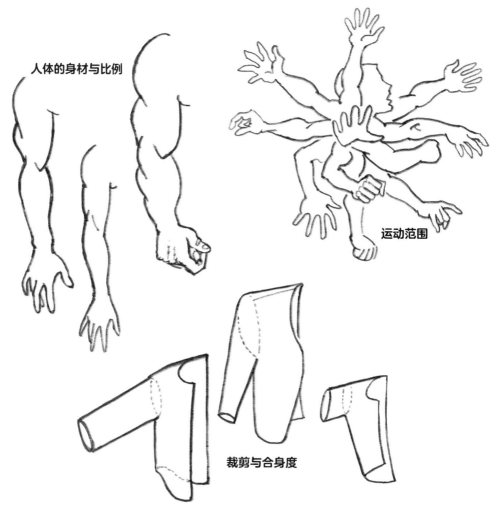

人体的身材与比例

运动范围

裁剪与合身度

图 9.1　人体的身材与比例，不同款式衣服的裁剪与合身度，以及人体的运动范围都会影响服
装褶皱

　　大部分类型的服装，均由平整的布料分块组合到一起再缝制而成。衣服上各分块连接时产生的夹角，刚好对应躯干和肢体的曲率和锥形特征。接缝会使布料稍微变硬，但通常不会对布料褶皱造成太大影响。

　　袖子、裤腿、短裙、连衣裙和衬衫、夹克或外套的衣身部分，为圆柱体或漏斗形的管状结构。用于制造这些圆柱体或漏斗形的布料一般具有极高的柔韧性，并且通常比所包裹的身体部分更大，以便肢体能自由运动。这样能实现一系列动态，例如坐下、步行、伸手和伸腿。如果设计师希望紧身以突出身体形状，会使用弹性针织织物，该织物不影响关节弯曲，并能在不同姿态中紧贴身体。由弹性织物制成的服装，褶皱较少。

　　如果衣服只由管状部分组成，这些管状部分未连接其他管状部分以及未跨越关节，那么没有连接的分块将会在关节处留下空隙，不会有太多褶皱。褶皱主要由布料分块的推拉作用而产生，各布料分块被缝合到一起，并覆盖关节。在这里，当肢体运动时，连接的布料分块彼此

拉动。

衣服均由按照精心设计的样式进行精确裁剪的平整布片制作而成（图 9.2）。这些布片被缝到一起，成为服装的三维形体。合身的服装很有吸引力，能使肢体具有充足的运动自由度，以合乎服装的使用目的。例如，用于体力劳动的衣服必须宽松。

图 9.2 服装设计会考虑款式、穿着者的形体以及与服装使用目的有关的实用元素，例如袖子的附着角度决定了臂部能否轻易地举起

宽松程度会给服装的褶皱数量带来很大的影响。紧身的布料会有很多细小的褶皱，因为布料紧贴身体，被迫与身体轮廓一致。宽松的服装通常会在某些自由垂下的区域产生几道大褶皱，但在布料被压缩和堆挤的区域，会产生更多褶皱（图 9.3）。

衬衫、连衣裙和夹克的袖子，其构造互不相同。衬衫袖根的开口有夹角，连接到衬衫的衣身时，从衣身处指向外侧。这样能方便穿着者自由地朝各个方向移动臂部。臂部放在一边时，还会导致其下方产生褶皱。夹克袖根处的孔呈对角状，当缝到夹克的衣身时，会紧靠夹克的侧面。臂部放下时，夹克看起来既光滑又正式，臂部下方无褶皱。但袖子不够松弛，使穿着者难以轻松地将臂部举起。抬高臂部拉紧其下方有限的织物，把袖子往上拉能让它们看起来很短，抬高夹克的衣肩，会在上臂顶部产生褶皱。

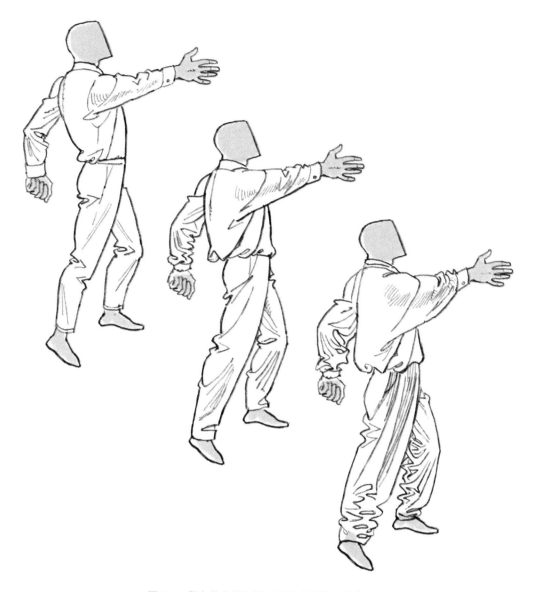

图 9.3 紧身的衣服与较宽松的衣服的褶皱表现

　　褶皱有时会在接缝与口袋处中止，是因为这些地方的布料厚度是原来的两倍，更耐折叠。接缝与口袋更容易保留自身的初始形状，附近布料的折叠程度必须足够大，才能平衡这一点。褶皱经常延伸到口袋处的棱角，并在那里中止。

锚点和张力线

当一个人摆出姿态时，肢体会朝不同的方向拉动服装布料。人体上拉动布料的点叫锚点，沿着位于人体上两个锚点之间绷紧而平直的织物延伸的线叫张力线（图 9.4）。当张力线受到横向压缩时，就会出现平行于这条张力线的褶皱。张力线通常在人体两点之间延伸，衣服被支撑，是第一个锚点，然后重力拉动衣服，重力常会充当第二个锚点。

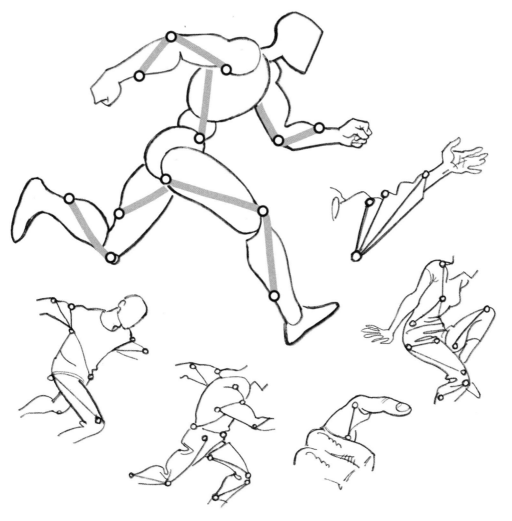

图 9.4 人体锚点之间的衣服是否被拉紧，取决于人体动态，图中的圆圈表示锚点，连接锚点的线表示衣服被拉紧的位置

当你看到一位着衣模特或一张参考照片，或者根据想象来绘制人体时，找出服装中拉动最强烈的锚点，不失为一个好办法。锚点的位置，可通过分析所画的人体动态来确定。在人体所穿的衣服上画一些张力线，能快速增加运动错觉，同时为更详细地画出褶皱提供基础。只有在受到横向压缩而产生褶皱时，张力线才会看起来像褶皱。在未被横向压缩的情况下，张力线周围的区域保持平整。

用枕头学习张力与压缩力

压缩产生褶皱，张力消除褶皱。画褶皱时，你必须考虑衣服直接而平滑地贴在人体上的位置，以及受重力影响而垂悬的位置和被拉紧的位置，还有受人体动态影响而被压缩和堆挤的位置。

衬衫或女士短上衣的衣身部分是覆盖躯干的大型圆柱体分块。肩部移动或背部弯曲时，衬衫上会出现褶皱。研究弯曲或扭转的主要褶皱，可以洞察在不同人体动态影响下，衬衫上产生褶皱的位置。

每次改变枕头形态时，出现在枕头上不同位置的褶皱，其细节都会发生改变，但褶皱的大致形状却能被预测到。你可以记住一些主要褶皱的简单模板，并根据自身想象将其运用到绘制人体躯干中（图 9.5）。

平行与连锁褶皱　　无褶皱

切变褶皱　　平行与连锁褶皱　　平行褶皱

之字形、弯管与连锁褶皱　　切变、沟状与之字形褶皱

图 9.5　可以通过研究枕头上的褶皱来洞察不同动态下躯干中的褶皱，压缩导致枕头出现平行、连锁、沟状、之字形和切变褶皱

不弯曲或不扭转的枕头几乎没有褶皱。假如沿垂直轴的方向对折枕头，会产生水平褶皱。假如将枕头的两边一同朝内拉动，沿着水平轴上产生的压缩力将产生垂直褶皱。假如枕头受到扭转，布料就会沿着两个相对的棱角之间的对角线而拉紧，但此时彼此靠近的另外两个棱角之间存在着压缩力，从而产生切变褶皱。

褶皱会出现在枕头两侧。相比宽阔的正面和背面，枕头侧面更偏向脊状。当枕头上的棱角在脊部一侧被下推而导致其中一部分脊受压缩时，这一部分脊可能会变成之字形褶皱或沟状褶皱。

长裤的褶皱

长裤的构造

长裤可以视为由两根长管组成，两根长管在髋部合并成一根更宽的管。裤腿常常向裤脚逐渐变细（图 9.6）。长裤通常会设计得足够宽松，以便能坐下或行走。材料越富有弹性，所需的松弛度就越小。诸如牛仔裤之类的休闲裤往往较紧，织物较厚，并且没有裤线（front crease），因此无法自由垂下且褶皱较少。女式长裤通常更紧身，且下摆距离地板较远。

图 9.6　长裤由两根长管组成，两根长管再合并成一根又宽又短的管

构造长裤是为了当穿着者站立时呈现最佳的外观，以及出现最少的褶皱。屈曲髋关节与膝关节时，旋转压缩会使关节轴内侧产生褶皱，轴的外侧会产生张力，使布料变得平滑，如图9.7所示。此规律适用于长裤、短裤、短裙、连衣裙和长袍。

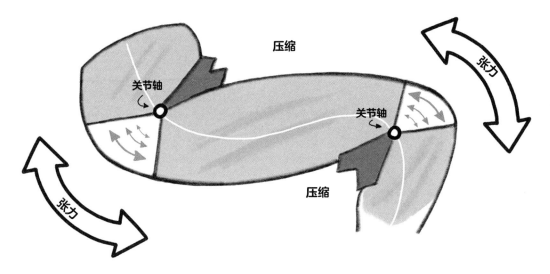

图9.7 屈曲关节，会使关节外侧产生张力使布料平滑，并在内侧发生压缩使布料堆挤

大腿屈曲时如何产生褶皱

假如将人体视为简化的人体模型，可以更容易地设想其形体变化。腿部伸直时，能看到其前后侧出现三个分块，如图9.8所示。当腿部在髋部处屈曲时，髋部前后部分的分块消失，在腿部后侧与髋部交接之处产生新的分块。腿部前侧的长度缩短且腿部后侧的长度伸长的现象，会对长裤布料进行推拉。

由于裤腿是为了能让人物站立时显得合身而进行裁剪的，姿态发生变化，会迫使长裤改变形状。腿部后侧的张力能使裤腰下拉下摆，并使裤脚上拉下摆。当长裤沿着小腿向上收缩时，裤腿显得较短。在绷紧的腿部后侧，布料会变紧且变平滑。在腿部的顶部，布料会压缩且堆挤。请注意，在腿部较丰满的地方，布料也会变平滑，但如果受张力影响，会在顶部表面上任何有凹陷的地方发生堆挤。

身体多个部位会出现因关节运动引起长度变化的现象，这些部位包括颈部、肩部、臂部、手指和足部。这些知识使你能预测出长裤产生张力与压缩力的位置，以及褶皱消失与出现的地方。

图 9.8 当一个人坐下时，髋关节的运动会使大腿后部伸长，同时缩短前部，这会产生张力并使长裤后侧的布料变平滑，同时使前侧发生压缩与堆挤

膝关节屈曲时如何产生褶皱

膝关节屈曲时，裤腿会产生褶皱。我们能在图 9.9 中看到当腿部弯曲时，髌骨向下滑动并暴露出大腿的新分块，从而延长其长度。髌骨可以在股骨关节表面的位置朝下滑动。裤腿的布料长度，不足以覆盖腿部前侧的整体长度，此时腿部显得略长。由此产生的张力，明显地抬高了胫骨处的下摆。

当膝关节弯曲时，裤腿顶部会紧绷并变得平滑，其后表面会受压缩而堆挤于腿部后侧。与大腿两侧的裤缝相交的细小对角褶皱是切变褶皱，因腿部顶部的布料前拉以及背侧布料升高而产生。换言之，膝关节上具有对角方向的张力，但压缩方向与之成直角，从而在对角线上产生细小的平行褶皱。

图 9.9　膝关节弯曲时，大腿上部会显得长一些，其后侧则减少相同的长度，这样会沿着腿部前侧在裤腿上产生张力，并在腿部后侧造成压缩

膝关节屈曲时，其后侧产生弯管褶皱。原因是膝关节的体积阻止弯管褶皱的铰链线像铝罐一样完全展平，弯管褶皱的前后侧通过关节每一侧的放射褶皱连接。因布料旋转与不均匀压缩，这两种褶皱从髌骨处延伸而出。如我们所见，两侧的放射褶皱由沟状褶皱连接。

站立时裤子上的褶皱

图 9.10 中第一排表示双腿直立时长裤上的典型褶皱样式。此时褶皱极少。当一侧膝关节弯曲时，会产生更多褶皱。我们需要考虑到褶皱在各个关节处的分布位置，以及布料的默认形状被改变的方式。可以问自己以下问题。布料直接贴靠在身体上的哪一个地方？布料的哪个位置受到张力或压缩力影响？重力会给布料带来哪些影响？

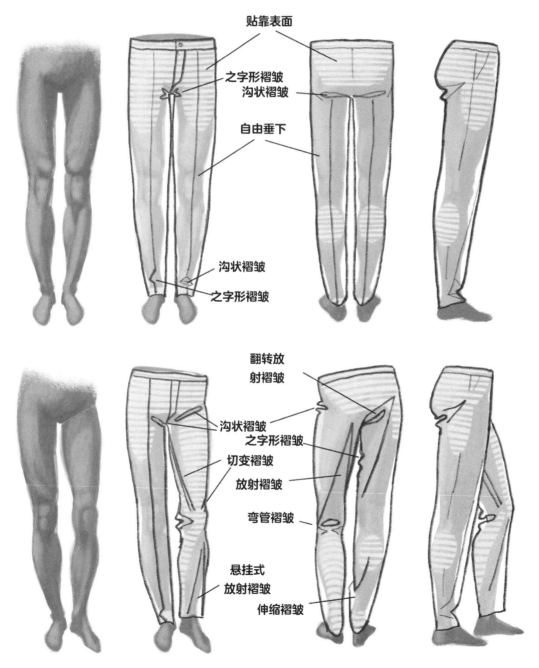

贴靠表面

之字形褶皱
沟状褶皱

自由垂下

沟状褶皱
之字形褶皱

翻转放
射褶皱

沟状褶皱
之字形褶皱

切变褶皱

放射褶皱

弯管褶皱

悬挂式
放射褶皱

伸缩褶皱

图 9.10　双腿直立时长裤处于默认状态，因而几乎没有褶皱，当重心转移到一条腿并且另一侧的膝关节弯曲时，压力会产生新褶皱

步行或奔跑时长裤上的褶皱

图 9.11 表示步行与跑步时裤子上的典型褶皱，条纹区域表示布料与人体表面直接接触的位置，箭头表示张力，波浪线表示压缩。我们可以添加其他更小的褶皱，用来创建更复杂的样式。

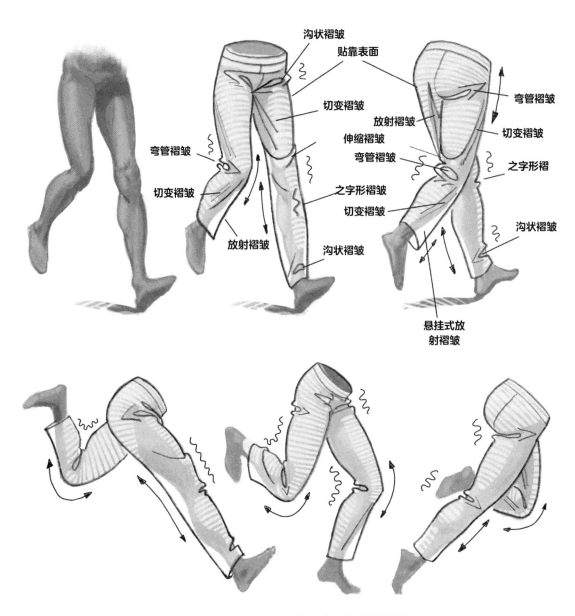

图 9.11　步行与奔跑时在长裤上产生的典型褶皱样式

长裤在其他姿态中的褶皱

记住一些特定姿态中出现的褶皱模式，对作画很有帮助。对于不常见的姿态，可以通过思考张力与压缩力位置来确定褶皱。图 9.12 表示一些常见姿态以及从中生成的褶皱。通常，裤腿一侧承受张力，另一侧处于压缩状态。典型的褶皱分别为：弯管褶皱、切变褶皱、之字形褶皱、伸缩褶皱以及悬挂式放射褶皱。长箭头表示张力，波浪线表示压缩，短箭头表示下摆受到上拉的位置。

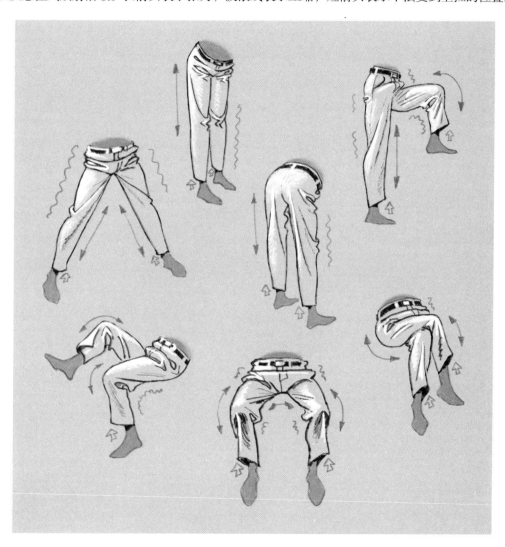

图 9.12　长裤在常见姿态中产生的典型褶皱

搭在鞋子上的裤腿褶皱

裤腿搭在脚上时，会有多种表现方式，具体取决于布料厚度、合身度、裤子长度以及是否有裤线。例如，如果站立时受到轻微压缩，没有折痕的中厚织物会在脚上产生沟状褶皱。因为脊状褶皱很窄，熨过的长裤不会产生弯管褶皱，反而会产生之字形褶皱。之字形褶皱的夹角数量，取决于裤腿布料的松弛度：松弛度越小，之字形褶皱的分段越多。

图 9.13 展示的这六种褶皱，通常会发生在脚踝处的裤腿上。这些褶皱具有不同的表现方式，以解决裤腿下部的垂直压缩问题。它们看起来都有说服力，但其中的每一种，都会给人带来一种印象，即长裤的款式与合身度有关。

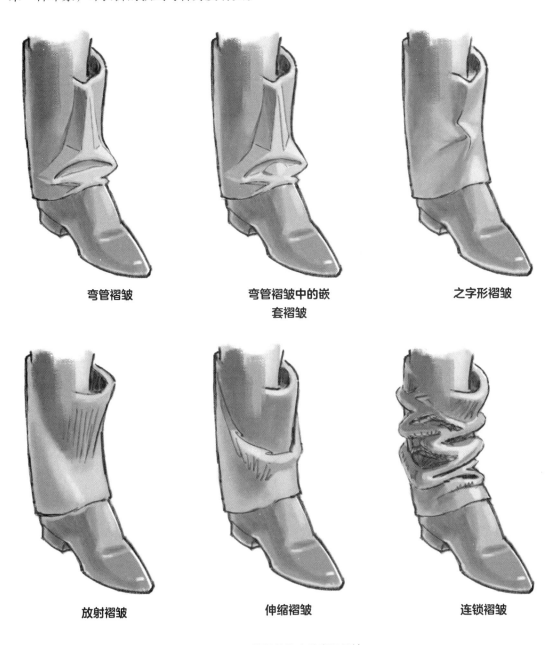

弯管褶皱　　　　　　弯管褶皱中的嵌　　　　　　之字形褶皱
　　　　　　　　　　　套褶皱

放射褶皱　　　　　　伸缩褶皱　　　　　　连锁褶皱

图 9.13　脚踝处的六种常见褶皱

平直的裤腿像个圆柱体，如果搭在鞋子上，胫骨前部的布料会受到压缩。假如布料上有折痕或窄脊褶皱，将产生之字形褶皱；假如只有宽脊褶皱而没有折痕，则会产生弯管褶皱。通常，由于鞋子或脚踝将弯管褶皱内的布料推开，桥状褶皱会嵌套在弯管褶皱之内的沟状褶皱中。

衬衫的褶皱

衬衫衣身部分的褶皱

衬衫和女士短上衣从肩部垂下，然后沿着肩部顶部与身体接触，并覆盖肩胛骨和胸部（图 9.14）。

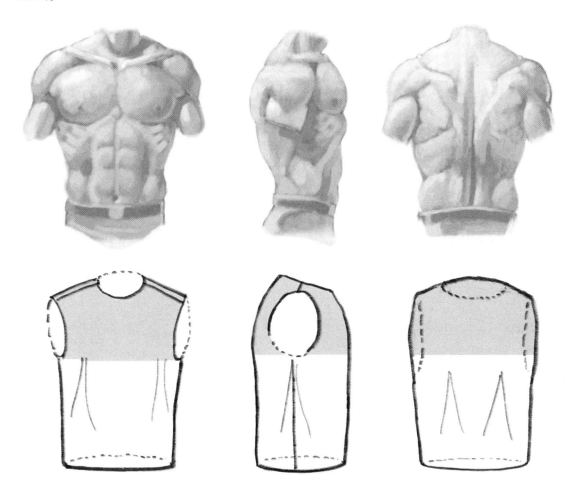

图 9.14　一件无袖 T 恤以肩部为支撑，假如未向内收拢，就能自由且均匀地垂下；衬衫较宽松，多余的布料就会因重力而下拉，变成悬挂式放射褶皱

　　人体肩部非常灵活，随锁骨进行上下前后摆动，并在衬衫、夹克和大衣的衣身处产生褶皱。当锁骨的肩峰端以胸骨端为中心旋转时，会拉动衬衫上的布料，从而跨越整根轴并产生张力与压缩力。将腰部向前、向后或向侧面弯曲，也可以压缩衬衫的一部分。要创建在给定姿态下可能出现的褶皱，必须仔细考虑人体各个部位的动态（图 9.15）。

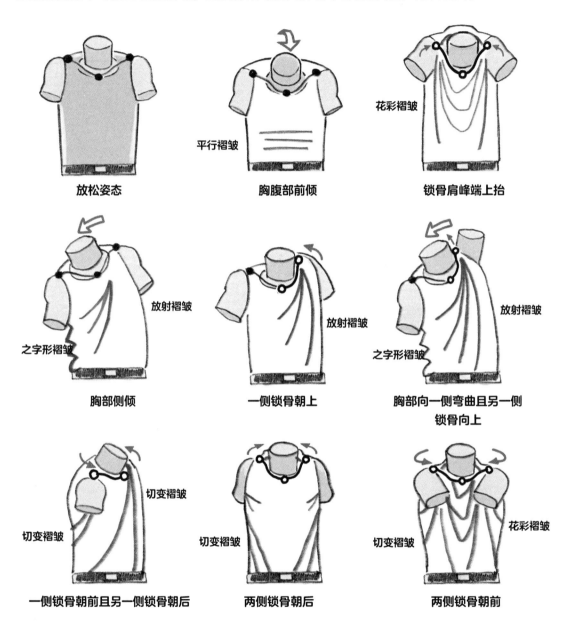

放松姿态　　　　　　胸腹部前倾　　　　　　锁骨肩峰端上抬

平行褶皱　　花彩褶皱

放射褶皱　　之字形褶皱

胸部侧倾　　一侧锁骨朝上　　胸部向一侧弯曲且另一侧锁骨向上

放射褶皱　　之字形褶皱

切变褶皱　　花彩褶皱

一侧锁骨朝前且另一侧锁骨朝后　　两侧锁骨朝后　　两侧锁骨朝前

图 9.15　锁骨在向上方和前后摆动时，会给衬衫带来张力和压缩力；腰部朝侧面或前后弯曲，也会产生张力和压缩力

以衬衫为例，当臂部在侧面垂下时，其下方往往会出现褶皱，但会被臂部遮盖一部分，褶皱的左右侧均可见，假如将其视为从臂部后方延伸并从另一侧再次出现，便能更有说服力地画出这些区域（图 9.16）。

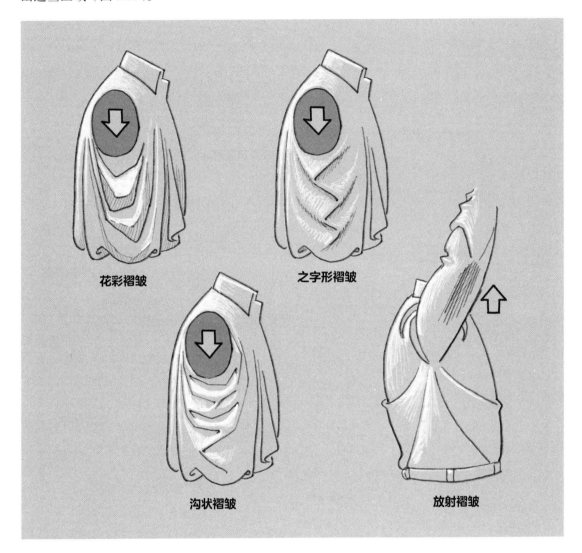

花彩褶皱

之字形褶皱

沟状褶皱

放射褶皱

图 9.16　以衬衫为例，当臂部在侧面垂下时，臂部下方的躯干一侧总是会出现褶皱——它们可以是悬挂在胸部和肩胛骨之间的花彩褶皱，也可以是沟状褶皱，或是在胸部平面和背部平面之间的夹角处产生的之字形褶皱

衬衫中的褶皱样式

衬衫和 T 恤的袖子完全连在一起，所以一直指向侧面。这样可以确保臂部不受约束地举起（图 9.17）。基于这样的设计方式，臂部放在侧面时，腋下的布料（位于衬衫的袖子与衣身之间）会受到压缩。所出现的褶皱，可以是花彩褶皱、之字形褶皱、沟状褶皱，或是其他组合体。臂部开始举起时，夹克的袖子的上方会产生伸缩褶皱，但如果是衬衫的袖子，需要举得更高，才会出现伸缩褶皱。当臂部开始举起时，跨越背部的花彩褶皱不会马上出现，只有举得很高时才会产生花彩褶皱。

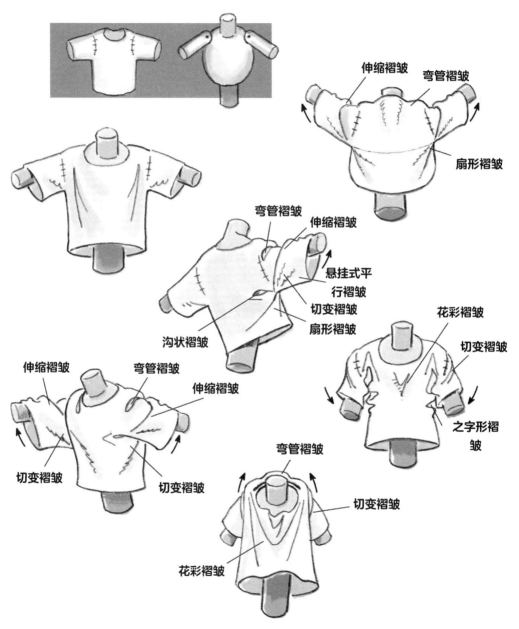

图 9.17　不同方位下衬衫中的褶皱样式都以简化形式展现出来，肩部与臂部的方位是影响衬衫褶皱的主要因素

女式短上衣中的不同褶皱

女式短上衣的褶皱与衬衫的褶皱相似，但裁剪差异会对褶皱造成影响。女式短上衣更像锥体，轮廓更明显且更修身。相比于男式衬衫，女式短上衣肩部的接缝更精确，袖口和领口更小，其袖根稍高于前臂（图 9.18）。

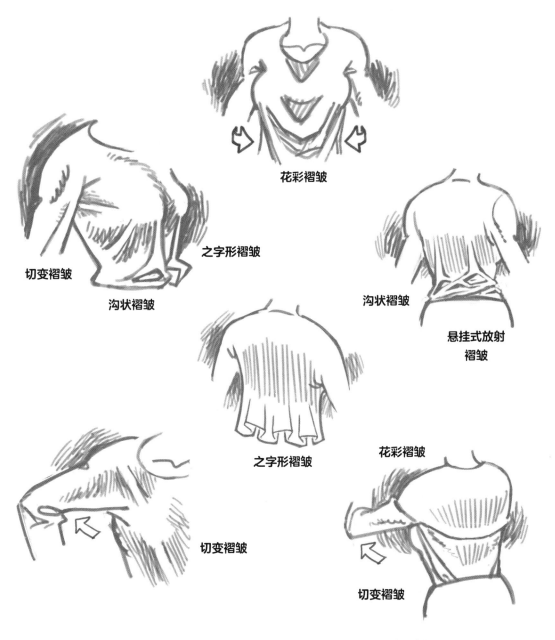

图 9.18 女式短上衣通常更修身，但其褶皱与衬衫的褶皱非常相似

衬衫袖子的褶皱

袖口向上推的时候，在前臂上产生的褶皱最不好画。臂部弯曲时，通常能在前臂处的袖子上看到数道褶皱，如图 9.19 所示。沿着前臂上方延伸的是一道主要的之字形褶皱，它与起于肘部两侧的放射褶皱连锁。这些褶皱还会细分一两次，然后沿着前臂表面与之字形褶皱相互连接。通常，前臂上也会有伸缩褶皱。伸缩褶皱始于从前臂两侧产生的两道放射褶皱，然后在前臂表面与 S 形褶皱交接。这个交接之处通常出现在中间的凹陷处，即前臂肌群变成肌腱的位置。可以基于字母 W 来设计这些褶皱（图 9.20）。

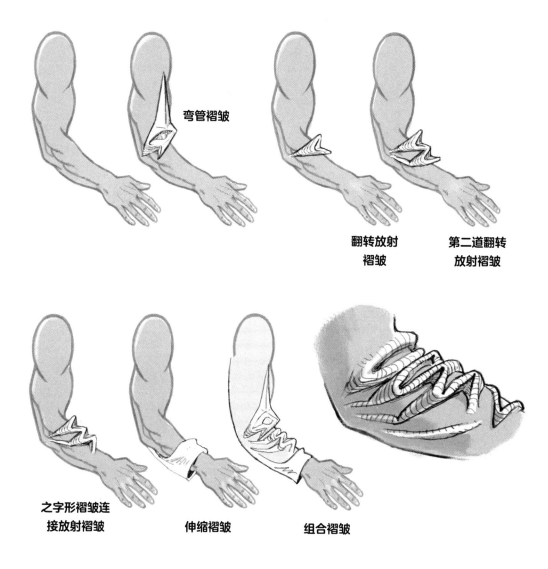

弯管褶皱

翻转放射
褶皱

第二道翻转
放射褶皱

之字形褶皱连
接放射褶皱

伸缩褶皱

组合褶皱

图 9.19　图中展示的褶皱，几乎都出现在臂部弯曲的袖子上，添加更多相同的褶皱，能使其更精致

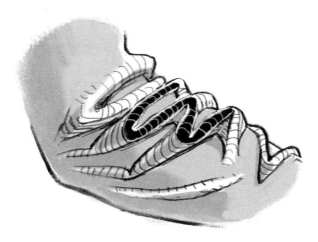

图 9.20　之字形褶皱中的 W

之字形褶皱中通常有一个字母 W，沿着覆盖在弯曲臂部上的袖子表面延伸。起于肘部外侧和内侧的放射褶皱与该字母 W 相连。从字母 W 开始构建，是设计褶皱的好方法。可以根据需要扩展的样式，画出更精致的褶皱。

臂部向下时在衬衫上产生的褶皱

臂部放到一侧时，衬衫会从肩部、上胸部和肩胛骨处垂下。因衬衫袖子的附着角度，腋下多余的布料会形成花彩褶皱。重力下拉布料，假如不将衬衫向内收拢，就会产生放射褶皱，其尺寸取决于衬衫是否修身。收拢衬衫时，腰部周围通常会出现水平之字形褶皱，这里是悬挂式放射褶皱与向长裤内部收拢的褶皱相互连接的地方。

假如肘部后移，覆盖躯干的布料就会以对角方向从腹部拉向肩胛骨，并发展成切变褶皱（图 9.21）。假如肘部前移，切变褶皱就会从下背部延伸至胸部。在这两个动态中，臂部表面都将出现伸缩褶皱。

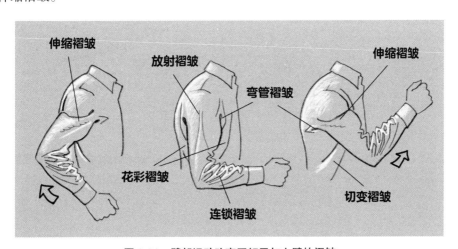

图 9.21　臂部运动改变了躯干与上臂的褶皱

臂部举到肩部高度时衬衫上的褶皱

图 9.22 展现了从多个角度举起臂部时产生的典型褶皱。臂部前伸时，会将沿着背部以及臂部的下部分的布料拉紧；臂部顶端以及胸部上方的布料，会受到压缩。当肘部移到背后时，臂部会将跨越胸部以及顺着自身的下部分块延伸的织物拉紧，并沿着臂部顶端的上表面产生压缩力。通过思考臂部运动拉动布料的方式以及布料被压缩的位置，可以针对每种情况运用特有的褶皱。

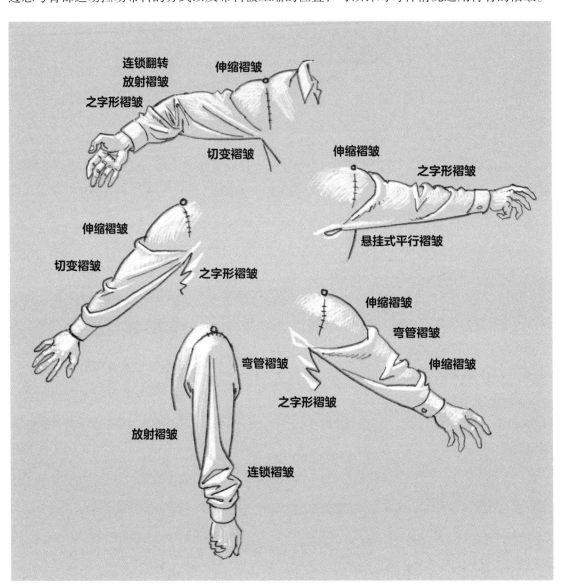

图 9.22　当臂部举到肩部高度时，衬衫的袖子会发展出类似的褶皱，无论臂部举到前面还是侧面

臂部举到肩部上方时衬衫上的褶皱

臂部举起时，会在袖子的下侧产生张力，在顶部发生压缩（图 9.23）。假如臂部举至肩部上方，则臂部顶端的压缩会产生伸缩褶皱。臂部下方的布料会被拉紧，而肩部顶端的布料会被堆挤，形成弯管褶皱。当锁骨摆到最高位置时，肩部将更靠近身体中线。从抬高的肩部到躯干的另一侧，压缩胸部和背部的花彩褶皱中的布料。假如臂部较高但指向外侧，袖子底面就能自由垂下且无褶皱。

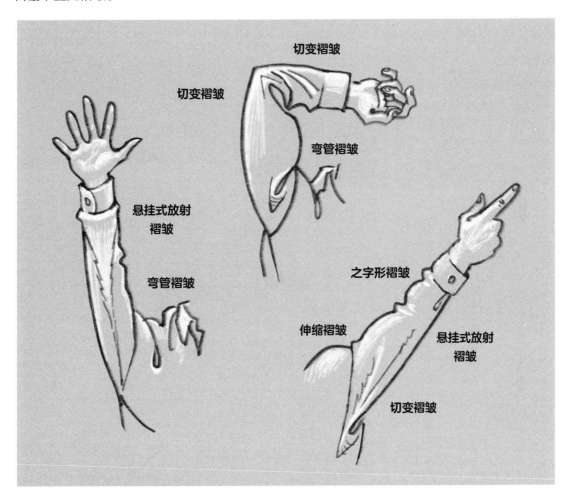

图 9.23　臂部举起时，会产生顺着袖子底面的张力，以及顺着袖子顶面的压缩力

西装外套和大衣中的褶皱

西装外套和大衣的褶皱样式

西装外套旨在贴合身体，从肩部垂下且少有褶皱，从而显得端庄（图 9.24），主要通过裁剪方式以及在肩部使用衬垫来实现。西装外套的褶皱比衬衫少，但与衬衫的褶皱有许多相似之处，肩部和臂部的方位变化，是影响其褶皱的主要因素。因为肩垫会使肩膀处僵硬，所以肩部抬升时它们不会产生褶皱；相反，褶皱会在颈部后侧产生。夹克的臂部部分连接到衣身，袖子指向下方。因此臂部垂到一侧时，腋窝周围没有多余的织物，袖子往往保持圆柱状，不会产生额外的褶皱。西装外套会限制臂部活动，衬衫则不会。休闲夹克在剪裁时，布料会被切得大一些，并且具有类似于衬衫的褶皱。它们没有肩垫，腰部可能会具有弹性，口袋有一定角度。

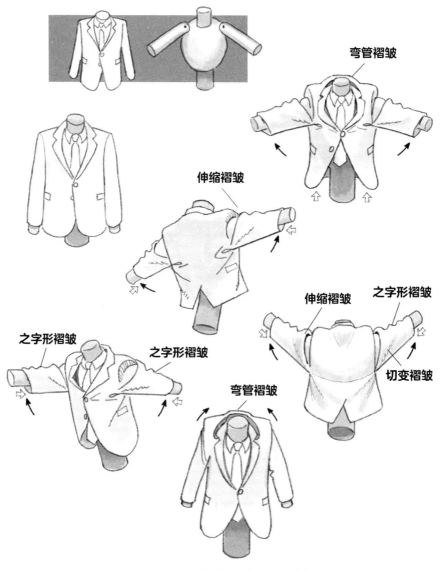

图 9.24　西装外套表现出的褶皱样式

西装外套位于肩部与颈部的褶皱

臂部可以单独举起来，也可以协同锁骨举起来。肩部抬升时，该侧的锁骨从自身位于颈窝的附着处向上旋转，并且肩部褶皱明显朝耳朵方向内弯。由于西装外套的肩部较硬，因而在颈部后侧产生弯管褶皱。该褶皱会产生围绕颈部后方和两侧的 U 形沟纹（图 9.25）。

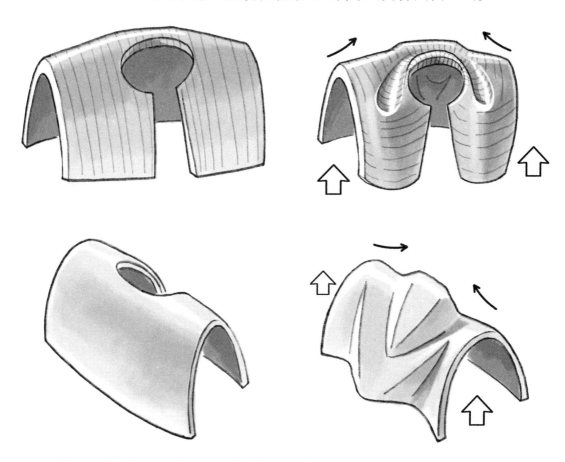

图 9.25　抬起肩部时产生的 U 形弯管褶皱和围绕颈部后侧与两侧的 V 形沟状褶皱

西装外套通过前移或后移产生的褶皱

臂部举起时，会迅速压缩袖根顶部，并在袖子下方产生张力。这会导致布料在其自身上滑动，产生伸缩褶皱。假如扣好夹克，还会使翻领弯曲（图 9.26）。

肩部向前伸展时，沿着由锁骨摆动而确定的弧线运动。因为这样旋转，肩部不仅向前移动，还会向内朝身体中线移动。

当肩部后拉时，锁骨转向后方。基于这样的旋转方式，肩部不仅后移，还会朝身体中线内移。当肩部后移时，会把衣服拉到胸前，假如扣好扣子，从顶部的扣子到肩部之间会出现切变褶皱。背部受压缩的布料，将在双肩之间产生花彩褶皱。

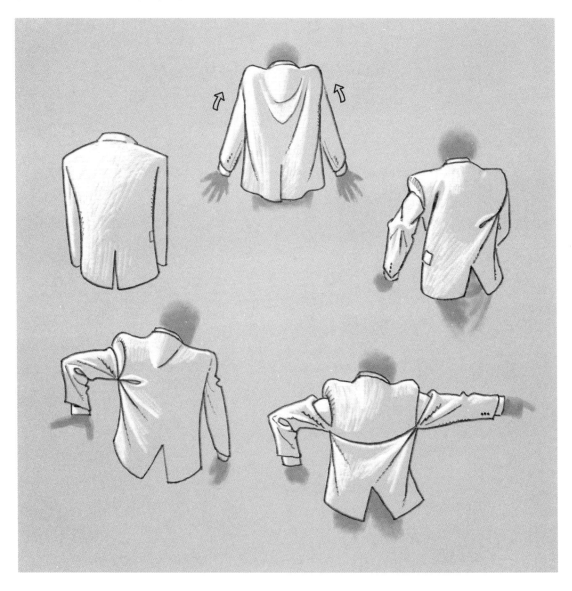

图 9.26 肩部向前后摆动时，夹克后侧将产生数道褶皱，请留意颈部的花彩褶皱和弯管褶皱，袖子上的伸缩褶皱，肘部的弯管褶皱与扇形褶皱，还有沿袖子和躯干两侧延伸的切变褶皱

短裙、连衣裙和长袍的褶皱

短裙、连衣裙和长袍的款式很多，但它们之间却有诸多相似之处，所以具有相同的褶皱。本节通过并排展示短裙、连衣裙或长袍产生的典型褶皱的方式，使其相似性显而易见。

图 9.27 至图 9.34 举例说明当人体穿着短裙、连衣裙或长袍时，站立、坐下或步行时所产生的常见褶皱。这些褶皱，与长裤或衬衫中的褶皱类型相同，但由于布料更多，褶皱会显得更大，布料更容易垂下，并容易受重力影响。

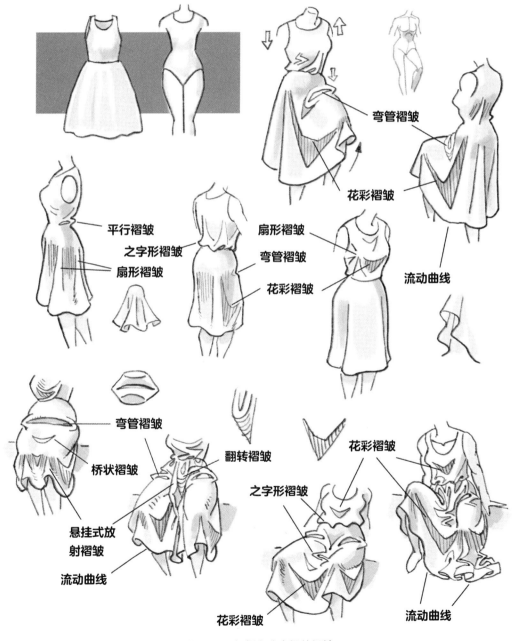

图 9.27　短裙和连衣裙的褶皱

　　穿着连衣裙或长袍时，若抬高一侧膝关节，髋部总是会产生弯管褶皱且膝关节两侧会出现花彩褶皱。双膝分开时，要么出现花彩褶皱，要么布料以放射褶皱的形式落在地板上，可能会产生之字形褶皱和沟状褶皱。

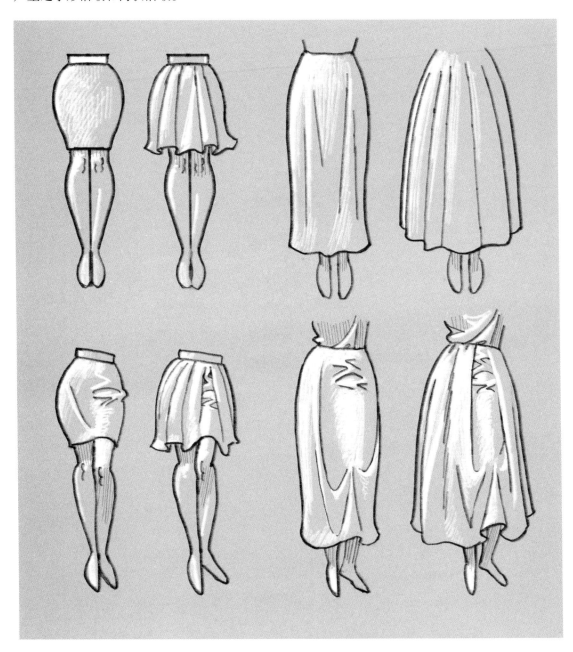

图 9.28　站立时短裙或长裙上的褶皱

　　双腿站直时，褶皱极为对称并由悬挂式放射褶皱组成。当一条腿承重时，另一边的膝关节会屈曲，在膝关节上产生一个新锚点。紧身短裙的褶皱少于宽松短裙的褶皱。

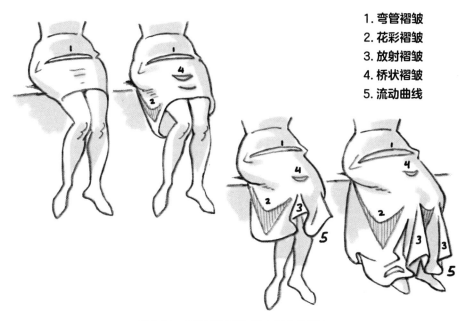

1. **弯管褶皱**
2. **花彩褶皱**
3. **放射褶皱**
4. **桥状褶皱**
5. **流动曲线**

图 9.29　坐下时短裙和连衣裙上的褶皱

请留意褶皱之间的相似性。当下摆线延长时，现有褶皱会增大，并且将出现与现有褶皱连接的新褶皱。

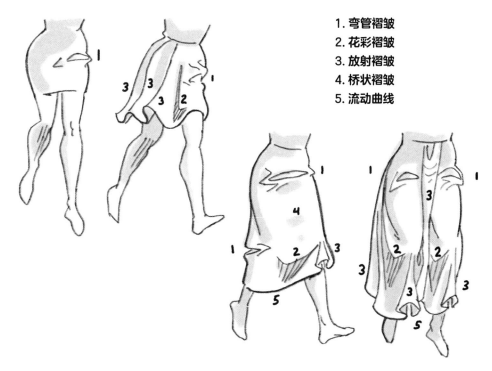

1. **弯管褶皱**
2. **花彩褶皱**
3. **放射褶皱**
4. **桥状褶皱**
5. **流动曲线**

图 9.30　步行时短裙和连衣裙上的褶皱——正视图

当裙子较为宽大时，悬挂式放射褶皱会截断髋部的弯曲褶皱以及膝关节处的花彩褶皱。

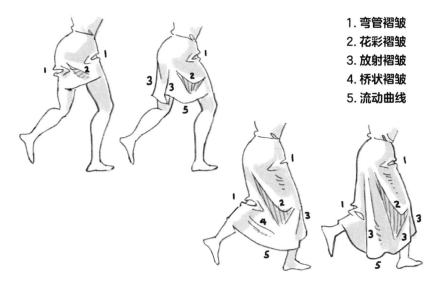

1. 弯管褶皱
2. 花彩褶皱
3. 放射褶皱
4. 桥状褶皱
5. 流动曲线

图 9.31　步行时短裙和连衣裙上的褶皱——侧视图

随着下摆线的延长，褶皱变得越发复杂。请注意，如果裁剪比较宽松，从髋部到膝关节的花彩褶皱可能会被悬挂式放射褶皱截断。

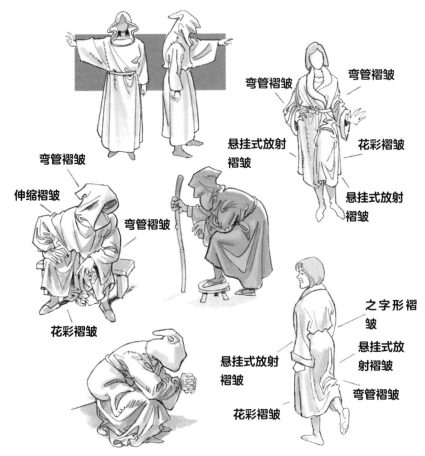

图 9.32　长袍上的褶皱

长袍与连衣裙的褶皱相
似。抬高一侧膝关节，往往会
在髋部产生弯管褶皱，并在抬
起的膝关节的每一侧产生花彩
褶皱。双膝分开时，要么产生
花彩褶皱，要么布料以放射褶
皱的方式落在地板上，成为之
字形褶皱与沟状褶皱。

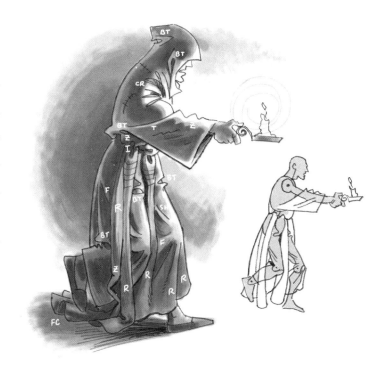

图 9.33　步行时长袍上出现的褶皱

长条放射褶皱从腰部垂下。步行时，膝关节与小腿会产生新锚点，花彩褶皱将从新锚点垂
下。图中褶皱用首字母进行标记：放射褶皱（R），弯管褶皱（BT），有折痕的放射褶皱（CR），
伸缩褶皱（T），之字形褶皱（Z），翻转褶皱（I），花彩褶皱（F）和流动曲线（FC）。

图 9.34　长袍速写

由于长袍是由大量多余织物缝合而成的组合体，因此是我们进行褶皱实验的绝佳对象。

鞋子和靴子中的褶皱

鞋子、靴子和室内便鞋上的褶皱有很多相似之处。一双室内便鞋可以在四个地方出现大褶皱：脚踝的前后部和脚趾的上下方（图9.35）。鞋子与靴子的鞋底可防止脚趾下方出现褶皱，但在室内便鞋和袜子下方还是会出现褶皱。

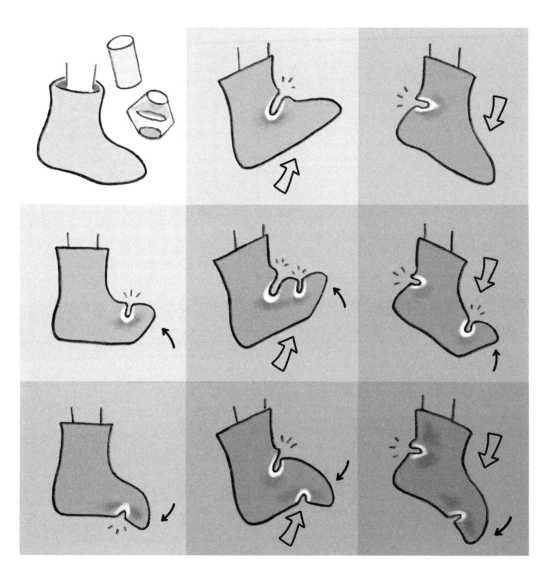

图9.35　足部与脚趾的伸屈会导致鞋类和袜子产生褶皱，弯管褶皱可以在四个位置产生：脚踝前后部，以及脚趾上方和鞋底；脚趾卷曲时，只有柔软的鞋底才会折叠

　　鞋子是为了适应足部的站立姿态而设计的。在这个姿态中，鞋子既不受压缩，也不会产生褶皱。步行、奔跑或踮起脚尖站立时，脚趾会伸展并在鞋子顶部的跖趾关节处产生压力。这种压缩会导致被鞋子顶部覆盖的关节处的皮革出现弯管褶皱（图 9.36）。大部分鞋子比脚踝低，所以脚踝处没有褶皱。

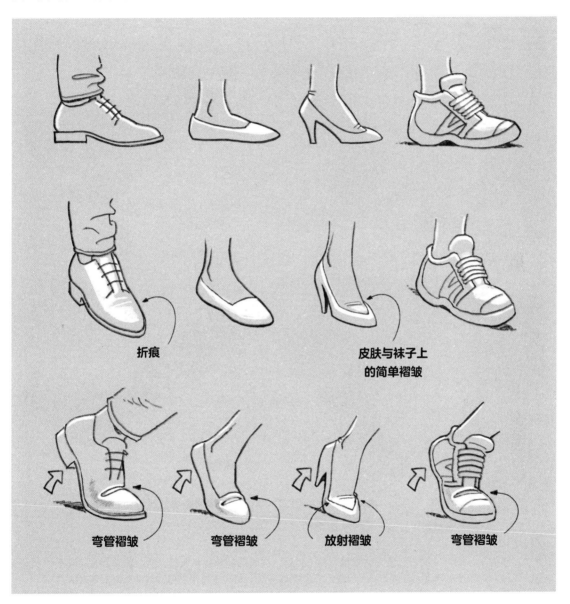

折痕

**皮肤与袜子上
的简单褶皱**

弯管褶皱　　　**弯管褶皱**　　　**放射褶皱**　　　**弯管褶皱**

图 9.36　因为鞋子通常低于脚踝，多数鞋子只在脚趾上出现唯一明显的褶皱，当步行、奔跑或踮起脚尖站立时，褶皱才会在图中第三排所示位置出现

　　靴子的形状适合足部的站立方式。一旦脚踝或脚趾屈曲或伸展，就会产生褶皱。站立、步行或跑步时抬高脚趾，将使脚背受到压缩，并在跖趾关节处产生弯管褶皱。若足部伸展，会在踝关节前侧产生弯管褶皱，而屈曲足部会导致踝关节后侧产生弯管褶皱（图 9.37）。

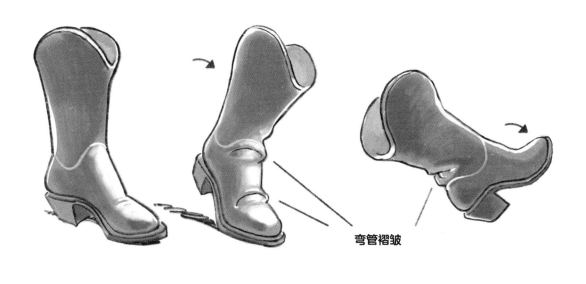

弯管褶皱

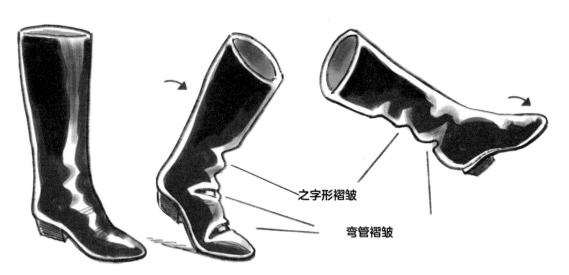

之字形褶皱

弯管褶皱

图 9.37　靴子在脚趾处的弯管褶皱与鞋子相同，在脚踝的前部与后部也会出现额外的弯管褶皱，若靴子足够高，通常会在胫骨处产生之字形褶皱，以适应足部朝胫骨移动时由皮革造成的压缩

学习褶皱的目的是在你的速写中体验它们的乐趣。我在图 9.38 中想象出几种具有不同特征的褶皱。掌握褶皱知识是一种培养想象力的方法，有助于阐明自身想法。

图 9.38 几种具有不同特征的褶皱

手部与手套中的褶皱

当你画手时，皮肤上的褶皱是最重要的元素。手指极为灵活，使其能产生很多褶皱。解剖学与手部皮肤褶皱的知识，有助于确定安放褶皱与折痕的位置，以便能把手部画得更逼真。褶皱会出现在手套和皮肤上的同一个地方，因为手套使用了较厚的材料，并且很宽松，通常褶皱更大。由于乳胶手套很薄，紧身且富有弹性，因而所产生的褶皱与皮肤褶皱十分相似。

你可以把手上的皮肤想象成紧身衣。皮肤能小幅度拉伸，以适应四指和拇指的灵活性。指关节与手指之间也会有多余的皮肤，使四指与拇指能屈曲与伸展。

你也可以在手部皮肤上找到衣服上各种褶皱的更小版本。其中一些褶皱比其他褶皱更明显，对于年幼的孩子，皮肤弹性和较多的脂肪可能会阻止褶皱的产生。皮肤会因为老化而失去一些弹性且变得松弛，并导致手部的褶皱增多。

手背

手背上多余的皮肤能让手指伸展。当手指未展开时，会产生小褶皱，如图 10.1 所示。由于手指之间存在着多余的皮肤，手部竖起并张开时，从手背一侧观察，可以看到手掌那一侧的皮肤更高一点点。因此，同一根手指的背侧显得比掌侧更长一些。

图 10.1　手指之间的皮肤较松散，能让手指展开；当手指未展开时，皮肤受压缩并堆挤成褶皱
与折痕

当你握拳时，手背和手指上松弛的皮肤将被拉紧，褶皱消失。这使皮肤看起来更光滑。当
手指伸直时，手指与手部背后的多余皮肤刚好会在每个关节前（而不是在关节上方）堆挤，产
生弯管褶皱和平行褶皱（图 10.2）。

图 10.2　握紧拳头时，由于手指的长度随着指骨末端关节表面的暴露而延长，手指和手背上松弛的
皮肤会被拉紧；手指伸直时，手指和手背上多余的皮肤会在每个关节前堆挤成弯管褶皱和平行褶皱

手指

手指屈曲时掌指关节表面将会暴露。当然，它们仍然被皮肤与肌腱覆盖，但当完全屈曲后，额外的骨表面看上去会使每节手指增加约 30% 的长度（图 10.3）。

图 10.3　当手指屈曲时，每根指骨都会从与之相连的骨骼表面上侧下滑至其下侧，并暴露出关节表面，使每节手指看上去增长 30%，以致覆盖于上方的皮肤被拉紧

手指屈曲时，为了适应长度的增加，每根手指都会有多余的皮肤，位于指背的每一个关节之前。手指卷曲时，皮肤会拉伸并收紧。当手指伸直时，这些多余的皮肤会在每个关节处堆挤。多余皮肤会在每根手指的中节指骨关节前产生弯管褶皱，并在末节指骨关节前产生平行褶皱（图 10.4）。

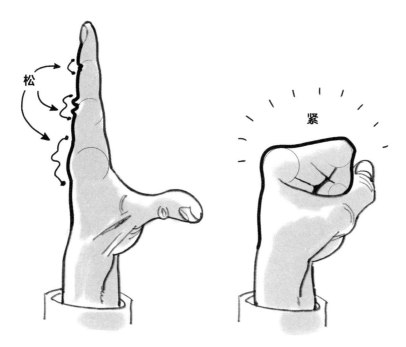

图 10.4 手指屈曲时，由于骨骼关节面暴露，指甲一侧的长度会增加（手指背部有着多余的皮肤，因而能自由屈曲）

手掌侧的皮肤也会通过手指运动交替进行拉伸与压缩。手指伸直时，皮肤会被拉紧并变平滑。但当手指弯曲时，皮肤会松弛并堆挤（图 10.5）。

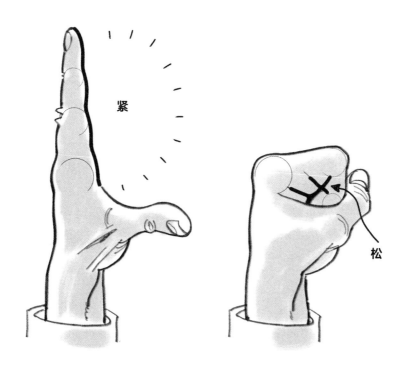

图 10.5 手指屈曲时，手掌长度减小，多余的皮肤被压缩成平行褶皱

　　手指伸展时，指背上多余的皮肤会在各个关节前堆挤。手指屈曲时，指背上的皮肤将拉紧，手掌一侧的皮肤则堆挤。（图 10.6）

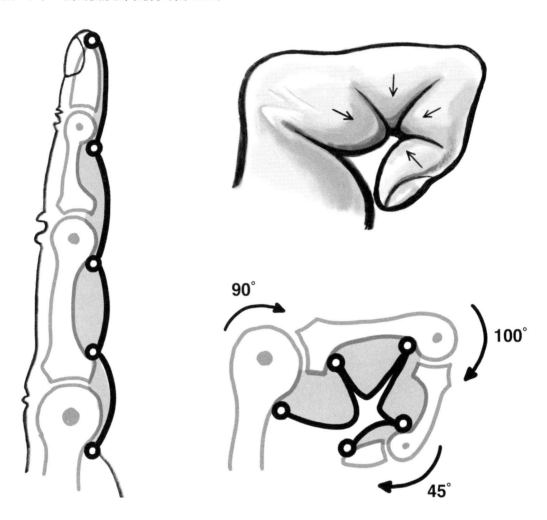

图 10.6　手指屈曲时，手掌一侧的皮肤会受压缩并堆挤成极为完整而呈圆形的平行褶皱，被折痕分开；指背的皮肤会拉紧，几乎没有褶皱

　　远节指骨与中节指骨弯曲度最大。在第一个指节（掌指关节）处，有两道有一定距离的平行折痕，并且中间有鼓起。第二个指节处，有两道间隔很近的折痕，这个指节位于近节指骨和中节指骨之间，弯曲度最大。第三个关节的弯曲度很小，形成一道折痕。这些折痕都是沟状褶皱。

　　当手指在掌指关节处伸直，却在其他关节处屈曲时，皮肤会堆挤到掌指关节处，同时其他关节处的皮肤将被拉紧。手指内侧的皮肤在与手掌交接的地方较紧，另外两个关节下方的皮肤则出现堆挤。假如相邻手指的屈曲程度较大，掌指关节处的皮肤则会受到斜向拉动，所产生的线从手掌上的锚点延伸到第二个指节上的锚点，类似于裤腿上的褶皱（图 10.7）。

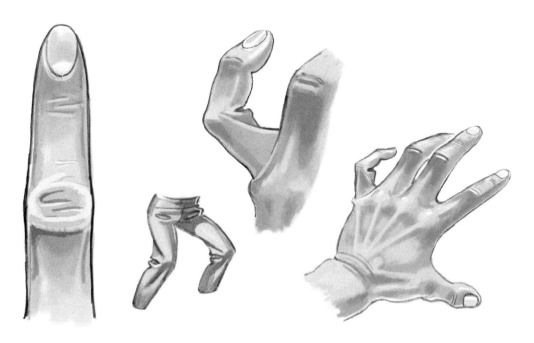

图 10.7　当手指的第一个指节伸直，另外两个指节屈曲时，相邻的手指会随之屈曲；手指上的
皮肤有点像裤腿，膝关节屈曲时，切变褶皱与弯管褶皱会同时出现在裤腿上

手掌

　　手部皮肤必须足够松弛，以便关节能自由运动。手指间多余的皮肤能使其不受约束地展
开。手指的展开会使松弛部分产生锐利而细小的脊状褶皱。当手指紧紧合并时，这些皮肤会被
堆挤成放射褶皱（图 10.8）。掌指关节的弯曲度越大，手指的展开度越小；掌指关节屈曲成直
角时，手指根本无法展开。

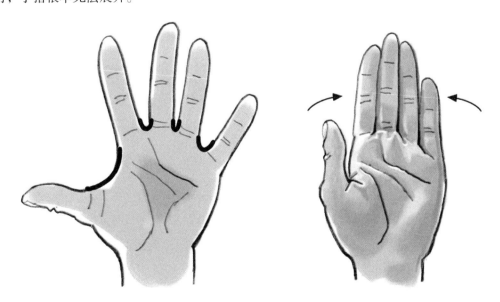

图 10.8　手指之间有着多余的皮肤，可以使手指不受约束地展开

　　在图 10.9 中，左图中用 3、4、TH 和 C 标记的线代表手掌上出现的折痕，即掌纹。可以想象这些折痕会出现在皮肤的固定位置，并且无法移动。四指一同屈曲时，皮肤受到压缩后会在 4 和 3 的上方产生平行褶皱。如果只让最后三根手指一同屈曲，皮肤受到压缩后会在 3 的上方产生单道平行褶皱。当手指伸直或微微卷曲并聚集在一起抓东西时，皮肤受到压缩会在中心线 C 的两侧产生平行褶皱。当拇指屈曲时，其余四指伸直时 TH 处会产生一道更大的平行褶皱。在最后一个例子中，皮肤下方还存在着鼓起的拇指肌群。

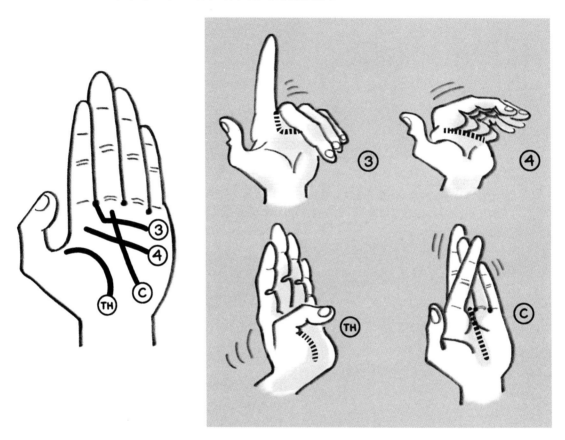

图 10.9　手掌上的折痕与手部在各种动态中产生的褶皱相对应：折痕 TH 表示拇指屈曲，C 表示将手指拉向中心，3 表示只有三根手指弯曲，而 4 表示四根手指弯曲

拇指

拇指与食指之间有多余的皮肤，使得拇指能自由运动。拇指可向侧面或前后伸展。假如拇指靠近食指，则多余的皮肤会形成之字形褶皱、沟状褶皱，或两者兼有（图 10.10）。

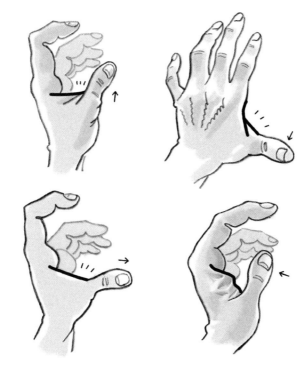

图 10.10　食指与拇指之间的皮肤松弛，使得拇指能够活动：拇指伸展时，皮肤拉紧成一条线；拇指屈曲时，皮肤会被压缩成之字形褶皱和沟状褶皱

腕部

腕部屈曲时，腕部内表面会产生平行褶皱（图 10.11）。腕部伸展时，腕部外表面会产生平行褶皱。

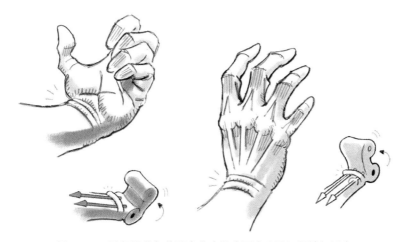

图 10.11　腕部屈曲与伸展会在内外表面产生平行褶皱与折痕

肌腱拉伸与手指

　　能够伸直手指的肌肉是位于前臂顶部的伸肌群，其通过肌腱连接至手指。即便这些肌肉放松，这些肌腱的长度也会使其运动自由度受到限制。假如腕部向前弯曲，这些肌腱的拉力将使手指伸直。假如腕部朝后方倾斜，这些肌腱将松弛，不再拉动手指且手指会卷曲。肌腱拉伸解释了手部的典型姿态（图 10.12）。

　　在皮肤褶皱和衣服褶皱之间存在着颇多相似之处。手上的皮肤如同紧绷的乳胶手套。在手部和手套的各种方位中出现的褶皱，往往与在衣服的肢体和关节位置出现的褶皱非常相似。寻找这些相似性，能增进对手部褶皱的理解。

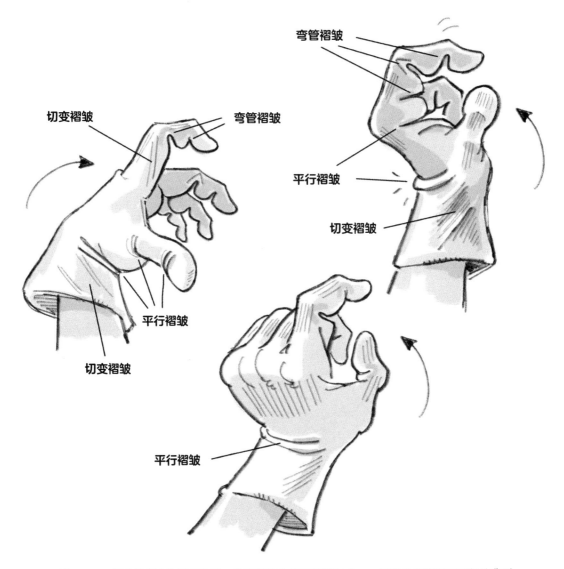

图 10.12　屈曲腕部会使手指伸出，伸展腕部会导致手指屈曲——肌腱拉伸解释了手部的典型姿态，乳胶手套上的褶皱类似于皮肤上的褶皱

　　男性、女性和儿童的手部解剖结构，仅在比例上有所不同，儿童的手最小且褶皱最少，同时骨骼与肌腱被皮下脂肪遮盖。男性手部又大又结实，并且骨骼感较强。相比年轻人的手，老年人的手具有更明显的骨骼与肌腱，他们的皮肤失去回弹性，并且具有更突出的褶皱（图 10.13）。

图 10.13　通过比例能辨别男性、女性以及儿童的手，老年人脂肪较少，皮肤缺少柔韧性，褶皱更多且关节与肌腱更突出

面部的褶皱与皱纹

当不同面部肌肉收缩时，既可以使双眼睁开，也可以使眼睛眯起，还能皱起眉毛，产生微笑或其他表情。我们把这些视为情绪状态的迹象。理解面部褶皱，能帮助我们更准确地画出面部并暗示情绪，还有助于确定皱纹位置。肌肉名称对于作画目的并不重要，但肌肉动态却很重要（图11.1）。

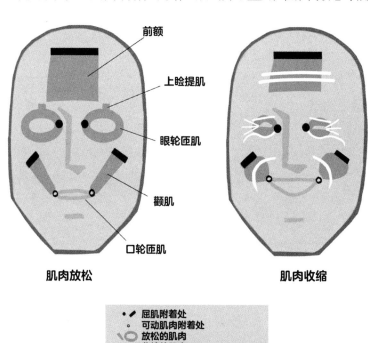

前额

上睑提肌

眼轮匝肌

颧肌

口轮匝肌

肌肉放松　　　　　　　　肌肉收缩

- 屈肌附着处
- 可动肌肉附着处
- 放松的肌肉
- 收缩的肌肉
- 折痕

图 11.1　图中可以看到面部最突出的褶皱造成的折痕：眼轮匝肌和口轮匝肌收缩时，眼睛和嘴巴会紧闭，其他面部肌肉可以将皮肤、脂肪和其他肌肉拉向位于颅骨上的附着处；皮肤受到压缩时，会产生褶皱与皱纹

面部褶皱由面部肌肉从其位于面部骨骼上的附着点拉动皮肤而造成。最重要的表情肌（muscles of expression）控制着眼睛、嘴唇和前额沟纹的动态。随着年龄增长，这些动态会产生永久性的皱纹。

眼睛

眼窝上的皮肤与肌肉围绕并覆盖着眼球。眼球将其向外推动。眼睑闭合时，皮肤无褶皱。附着于每个上眼睑的上睑提肌（levator palpebrae）能上拉上眼睑并使眼睛睁开。在这个动态过程中，覆盖上眼睑的皮肤与肌肉会形成 S 形褶皱（图 11.2）。

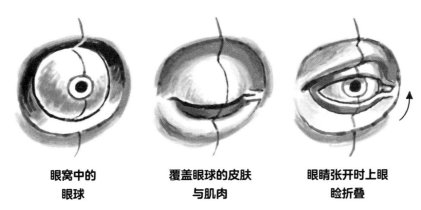

眼窝中的　　　　　覆盖眼球的皮肤　　　　眼睛张开时上眼
眼球　　　　　　　　与肌肉　　　　　　　睑折叠

图 11.2　皮肤与肌肉完全覆盖眼窝，眼球向外推动并对其进行挤压；眼睑闭合时，眼睛上方没有褶皱，但当上睑提肌拉开上眼睑时，眼睛上方形成 S 形褶皱

图 11.3 展现了上眼睑的侧视图。抬起上眼睑时，眼睛上方会产生一道细小的平行褶皱。

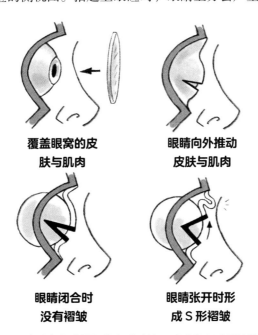

覆盖眼窝的皮　　　　　眼睛向外推动
肤与肌肉　　　　　　　皮肤与肌肉

眼睛闭合时　　　　　眼睛张开时形
没有褶皱　　　　　　成 S 形褶皱

图 11.3　从上眼睑侧视图能看出上睑提肌将上眼睑拉开时形成 S 形褶皱的方式

眼轮匝肌（orbicularis oculi）是一块固定在眼角的环形肌肉。当其收缩时，会使眼睛眯起，并在外眼角产生放射褶皱。随着年龄增长，这些褶皱将形成永久性的鱼尾纹（图11.4）。

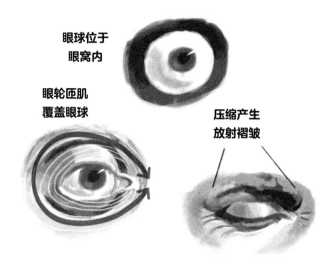

图 11.4　眼轮匝肌环绕眼睛，当其收缩时，会使眼睛周围变紧，并使眼睛眯起，产生放射褶皱与皱纹

面颊的褶皱

口轮匝肌（orbicularis oris）是嘴巴周围的环形肌肉，可以控制嘴唇的动态。附着于该肌肉边缘的肌肉有六条，它们能将嘴角向上、向外和向下拉动。其中，产生面部褶皱最重要的两块肌肉是颧肌（zygomaticus）。颧肌沿对角线从颧骨延伸到靠近嘴角的位置。口腔周围的肌肉和皮肤非常柔韧。当这两块肌肉收缩时，会向上和向外拉动嘴角（图11.5）。

图 11.5　嘴巴周围有着环形的口轮匝肌与柔韧的皮肤，颧肌能将嘴唇向上和向外拉，从而产生微笑，并在面颊上产生沟纹

当颧肌拉动口轮匝肌时，面颊皮肤会出现 S 形褶皱，并在鼻子到嘴角处产生熟悉的沟纹（图 11.6）。对于年轻人来说，当嘴巴放松时，这些沟纹就会消失，但随着年龄增长和重复挤压，这些沟纹会成为永久性沟纹。覆盖在颧肌上的皮肤堆挤成平滑而圆润的面颊，这是微笑的重要元素。

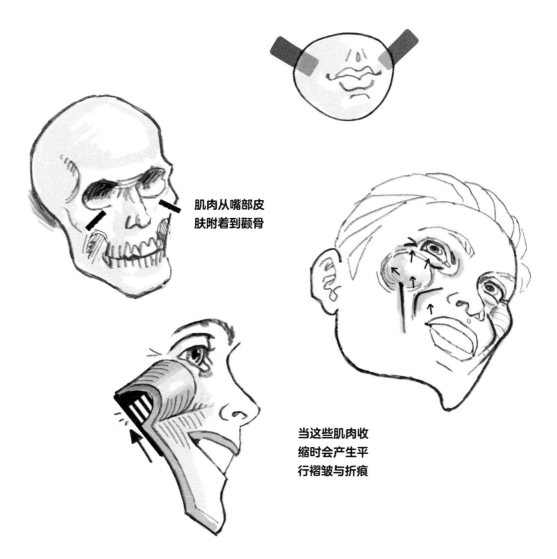

肌肉从嘴部皮肤附着到颧骨

当这些肌肉收缩时会产生平行褶皱与折痕

图 11.6　颧肌从颧骨延伸至嘴角，颧肌会将嘴角向上和向外拉动，产生 S 形褶皱，包括面颊沟纹和颧骨上呈圆形突起的皮肤

　　面部肌肉可以一起活动，也可以分开活动。微笑和眯起眼睛是一种常见的组合。在这种情况下，眼轮匝肌收紧，从而在眼角处产生鱼尾纹，导致下眼睑鼓起（图 11.7）。颧肌将嘴角向上和向外拉，从而使嘴巴张开，还会在面颊上产生沟纹，导致面颊鼓起，并且常会产生酒窝。鼓起的面颊向上挤压，使下眼睑更鼓起，并增加眼睛旁边和下方的皱纹。

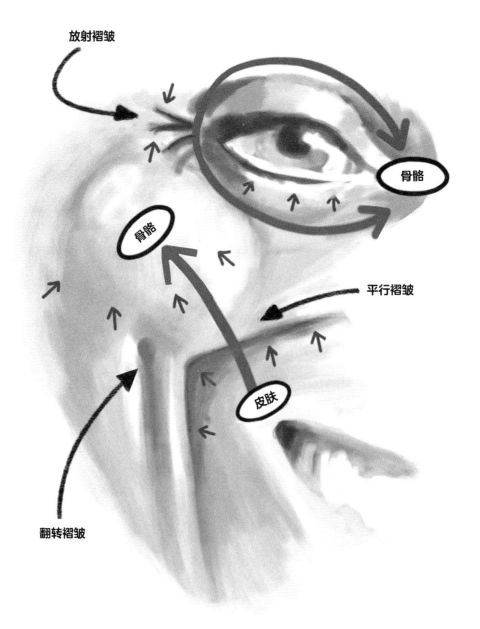

图 11.7　微笑常常伴随着眼睛周围肌肉的收紧，这会产生鼓起的面颊和下眼睑、眼角放射状的鱼尾纹，还有面颊上的沟纹和常见的酒窝

前额

额肌固定于额头皮肤下方，垂直向下延伸到其位于前额皮肤的附着处。额肌收缩时，会产生跨越前额的水平状平行褶皱。前额上的肌肉将前额的皮肤和眼睛向上拉动，使得眼睛睁得更大，并在前额的皮肤上产生水平状平行褶皱和皱纹（图 11.8）。

图 11.8 额肌在前额处垂直延伸，当其收缩时，会向上拉动前额的皮肤，产生水平状平行褶皱，最后留下永久性皱纹；收缩还会导致眉毛上抬，眼睛张大

年轻人与老年人的面部褶皱

随着年龄增长，面部皮肤的褶皱变得更加明显。随着时间的推移，被反复折叠的皮肤上会形成永久性的皱纹和沟纹。因为老化的皮肤缺乏弹性和回弹性，在重力的影响下更容易下垂。较胖的人的面部脂肪会使褶皱和皱纹更平滑、更不突出（图 11.9）。

图 11.9 各个年龄段的面部主要褶皱均相同，但随着时间的推移，它们会变得更深，甚至当肌肉不收缩时，沟纹与皱纹也会持续存在

画出微笑的脸

　　人类具有相同的解剖结构，因此面部的褶皱与皱纹均相似，所具有的变化主要是褶皱与皱纹的数量与比例。画微笑面部的速写，并尝试使面部各部位在微笑中协同活动，是一种很好的练习手段（图 11.10）。

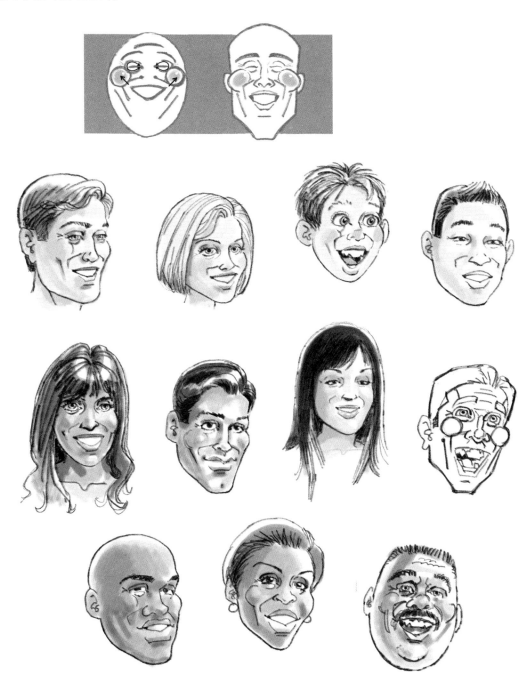

图 11.10　微笑的主要元素在所有的脸上都一样，记住微笑的样式有助于匹配不同形体，每一张脸的特征，主要存在于形体比例中

光与影

　　本章通过一系列插图介绍光影主题的要点。这里提供的信息对于渲染逼真褶皱所具有的美丽、微妙与三维化的特征十分重要。我在此章中介绍了最重要的光影元素，但是并没有像介绍褶皱时一样深入地探讨该主题。此外，还有许多书籍专门讲解光影与色彩。

　　褶皱具有各种各样的浑圆表面，兼具急剧与轻微的角度变化。为了正确地画出褶皱的明暗效果，需要在理解光线的基础上掌握细微而精确的明度变化。我们只需学习几个重要概念，但必须持续运用，才能获得具有说服力的效果。设计这些微妙的明度变化或许很耗时，但假如未使用正确的明度，则无法实现三维效果。

　　观者在潜意识中期待的问题是：在素描与彩绘中，光和影的性质具有逻辑性，而当这种逻辑不存在时，对形体的解析会变得更加困难。这样可能会造成障碍，使我们难以理解艺术家正试图向我们讲述什么故事。我整本书中的画作，均属于能把我在此讲述的概念应用于褶皱渲染的系统化案例，使我们能更轻松理解形体的表现方式。

用 20 幅插图解析光影

　　对象必须由一个或多个光源照亮，才能被看到。照射到对象上的光会朝多个方向反射，其中一些射入观察者的双眼。从对象表面反射到观察者眼睛的光量，主要取决于光源强度与距离，以及对象的反射率，还有对象上每个平面相对于光源与观察者双眼的角度。

　　根据想象添加阴影时，必须考虑各个表面的每一个角度，以判断到底有多少光照亮此区域，以及有多少光会反射到观察者的双眼。通过将调色板上的色调限制在几种明度以内（通常不超过九种），能让这个任务变得更简单。圆形表面上两种相邻的色调可以稍后混合，以实现平滑过渡。

接下来的 20 幅图旨在举例说明素描与彩绘中最重要的光影概念。当你添加明暗关系时，照亮一个场景并使其有说服力的最好方法是始终如一地运用这些原理（图 12.1 至图 12.20）。

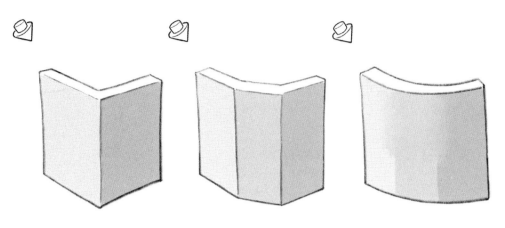

图 12.1　光线、阴影与平面

当一个对象平面与主光源成角度时，通常不会显得那么明亮，如果未受直射光照射，将处于阴影中。通常，天空、墙壁或其他对象反射出的光线能照亮阴影。你可以混合平面的边缘，以暗示圆度。

图 12.2　基本形状上的光线

光线照在对象表面，再反射到观察者的双眼。即使对象上的平面角度稍有不同，也会改变反射光的明度。

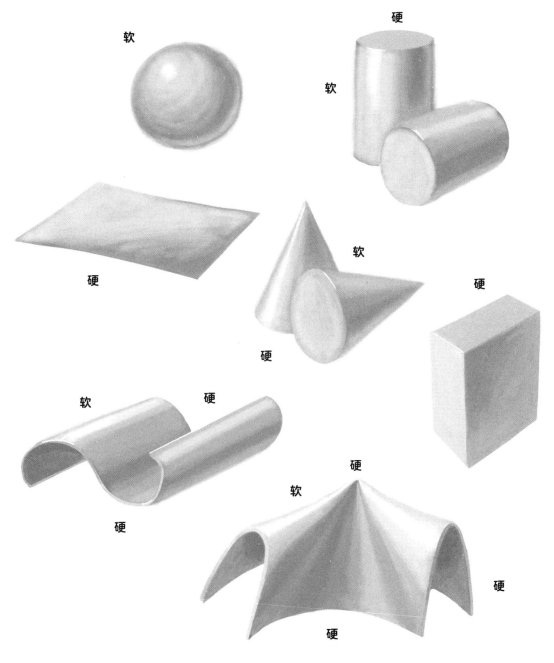

图 12.3　硬边缘与软边缘

　　请用坚硬而锐利的线条绘制对象上的棱角边缘，其中圆形对象的边缘需要绘制得相对柔软、模糊一些。虽然我们的双眼看到的是相同的棱角边缘，但当观察圆形对象时，其边缘会与非圆形对象略有差异。用硬边缘绘制有棱角的形体，用模糊边缘绘制圆形体，边缘也会出现软硬差异。

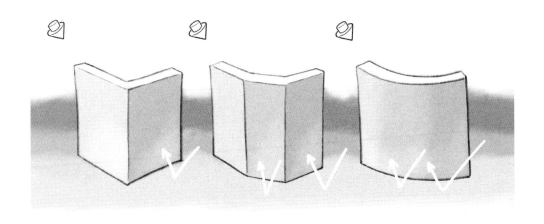

图 12.4　反射光

　　对象的每一个表面，都能将照射到自身的光线反射而出。通常会有一个主光源，但天空、墙壁和其他对象都会将光线反射到对象的阴影面，甚至是投影中。在使用颜色时，必须考虑反射光源是否具有从阴影中的表面反射而出的颜色。例如，蓝天会使雪上的阴影变得非常蓝，但也会使红色和绿色对象的阴影面变暗。

图 12.5　反射光的渐变

　　地面是重要的反射光源。反射光通常会在人物与垂直对象（如树木、电线杆和内外墙）上造成明度渐变。夸大此效果会增加对象（包括褶皱）的三维效果，并增强构图感。

图 12.6　投影

投影是指主光源被遮挡的区域。这些区域通常被天空和其他对象反射的光照亮。

图 12.7　投影与明度

投影几乎是被次级光源照亮，通常是反射光。阴影中的某些区域，会比其他区域更亮。请注意，不同角度的不同平面，在投影中会受到不同的光照。

图 12.8　高光

　　每一个平面中的光泽表面（shiny surface）都会出现高光，它将来自光源的光直接反射到观察者的眼睛中。如果在每一个地方都放着一面具有特定角度的镜子，就能让观察者看到高光其实就是光源。高光可以出现在平整或凹凸的表面中，也可以出现在两个平面交接的边缘（线）或三个平面相交的棱角点上。

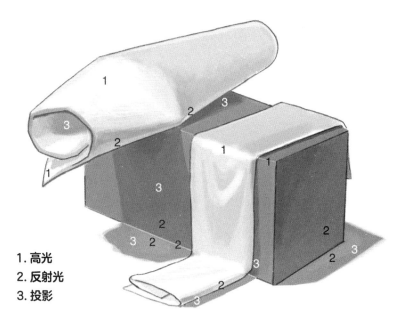

1. 高光
2. 反射光
3. 投影

图 12.9　虚构场景中的光

　　我对这张来自第 1 章的插图进行标记，以便在这张简单画作中展现出高光、反射光和投影的位置。

图 12.10　倾斜角度中的强反射

当以倾斜角度观察时，材料表面的反射性更强，尤其是光泽材料的表面。这个规律适用于圆形对象的边缘，也适用于墙壁、天花板、地板、地面和水管。

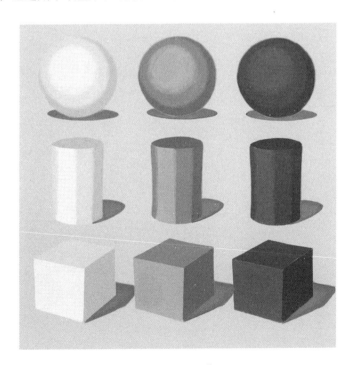

图 12.11　明度范围

浅色材料能更多地反射出照射到自身的直射光，以及进入阴影面的反射光。深色材料对两者的反射较少。用于对象的三种主要明度应彼此接近。在浑圆的表面上，相邻的明度应当平滑地混合，以表示平滑的曲面。

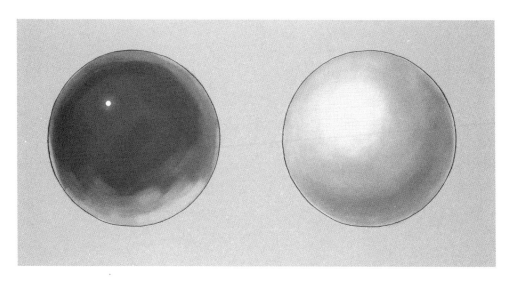

图 12.12　光泽与哑光表面

光泽表面反射周围的环境，而哑光表面可以从多个角度反射光线，并具有更平滑的明度过渡。大部分材料处在这两个极端之间。

图 12.13　照明与环境

每一个对象都会被周围的环境照亮。当对象的每一个平面都出现明暗时，必须考虑在这个角度下的反射。对象越像镜子，反射物越清晰；对象越偏向哑光，反射物就越模糊。

图 12.14　光线类型

太阳均匀地照亮对象，但灯与火焰只能照亮附近的对象，因为其强度会随着距离增加而迅速减弱。来自一个光源的光，如太阳光或灯光，能产生锐利的阴影和高光，但来自雾蒙蒙的天空的漫射光不会产生强烈的阴影和高光。艺术家必须考虑到每一种具体情况。

图 12.15　构图与灯光

通过使素描或彩绘作品保持在较窄的明度范围内，即浅色、中间调或深色，能获得较好的构图。兴趣中心（center of interest）的明度应与图片的其余部分产生对比，这种对比能将观者的注意力吸引到该区域。

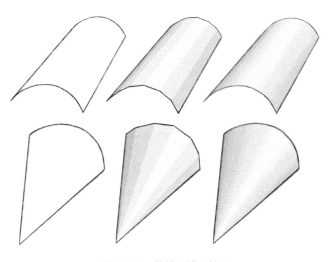

图 12.16　简单褶皱上的光

使用块面化的方式来表现褶皱是很有帮助的，可以将限定数量的明度用到这些平面中。必须估算出各个平面的角度，以确定有多少光从该平面反射到观者的眼睛。过后应对划分色调区域的线条进行柔化处理。

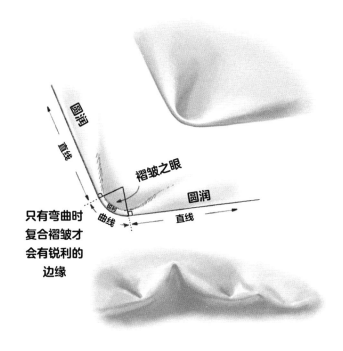

图 12.17　复合褶皱的光与影

复合褶皱的锐利边缘与褶皱之眼相邻接。只有在布料弯曲而产生第二道褶皱时，才会显得锐利；曲线范围之外的布料，保留了第一道褶皱柔软而浑圆的形体。沿着这条短曲线延伸的硬边缘，能与曲线之外的柔软而浑圆的边缘产生鲜明对比。

图 12.18　复合褶皱上的光

　　一道平行褶皱弯曲成复合褶皱（图 12.18）。沿着初始平行褶皱的铰链线延伸的两个分块，成为圆锥体放射褶皱，其长度线从褶皱之眼放射而出。第一道放射褶皱还会沿着第二道褶皱的铰链线从褶皱之眼延伸而出。复合褶皱外侧的长度线与宽度曲线的样式更接近初始简单褶皱的网格样式。

图 12.19　平面样式与褶皱明度

　　图 12.19 展现出弯曲成复合褶皱的平行褶皱。沿着初始平行褶皱的铰链线延伸的分离分块，变成圆锥体放射褶皱，其长度线从褶皱之眼放射而出。请注意，转弯结束后褶皱之眼的锐利边缘会迅速柔化，并且初始简单褶皱的铰链线也会恢复。在初始褶皱各个分段的中心以及复合褶皱的外侧，长度线与宽度曲线的样式与初始褶皱更接近。

图 12.20　明度渐变

　　对时常在褶皱中出现的轻微平面转折进行渲染时，必须仔细地塑造出明度渐变效果。利用左上方的主光源和右下方的反射光源的标准，能获得良好的简化照明效果。